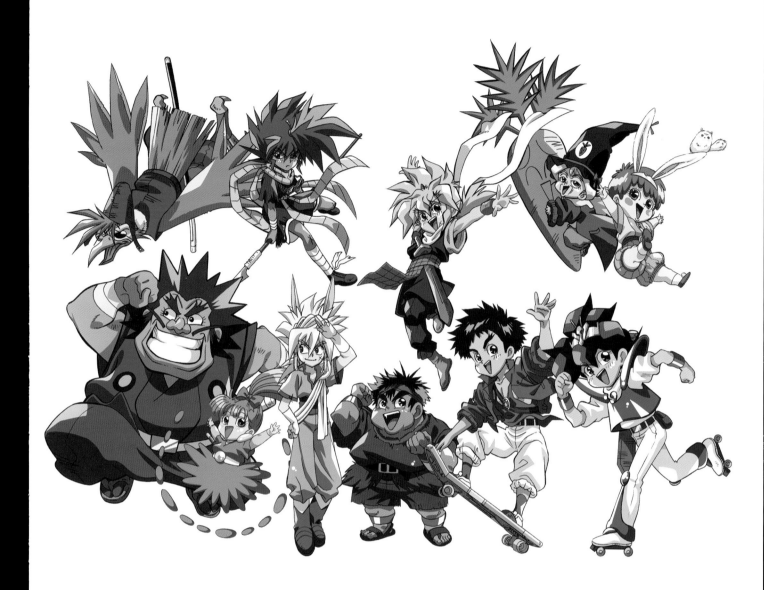

마신영웅전 마동왕

와타루 & 그랑죠

메모리얼 아카이브

CONTENTS

아시다 토요오 갤러리

「와타루편」

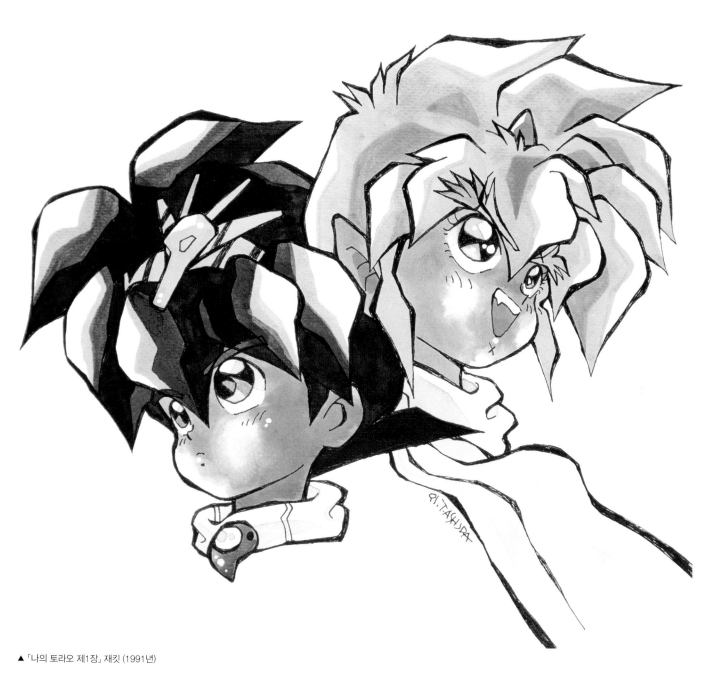

▲ 「나의 토라오 제1장」 재킷 (1991년)

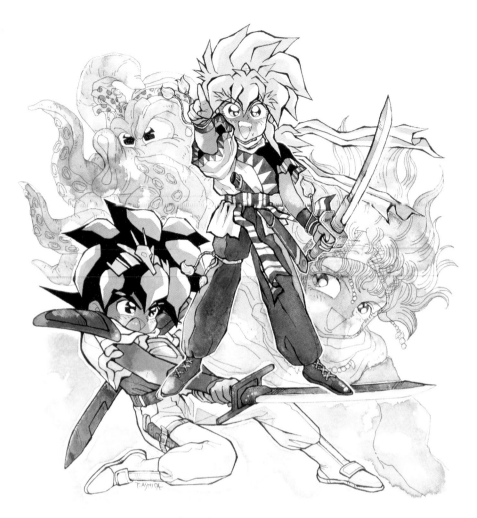

▲ 마신영웅전 와타루 3 「CD시네마 2」 재킷 (1992년)

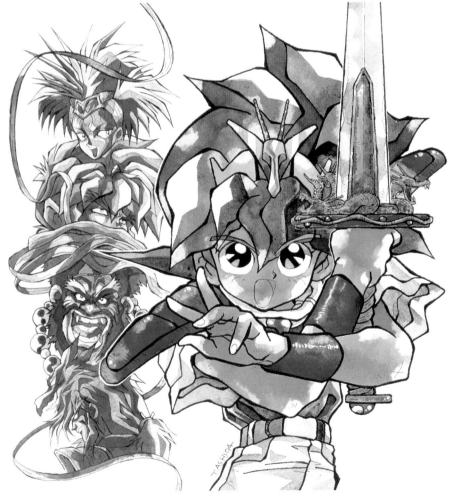

▲ 마신영웅전 와타루 3 「CD시네마 5」 재킷 (1992년)

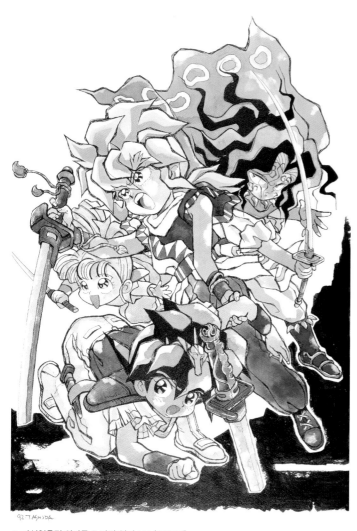

▲ 마신영웅전 와타루 3 판권 일러스트 (1992년)

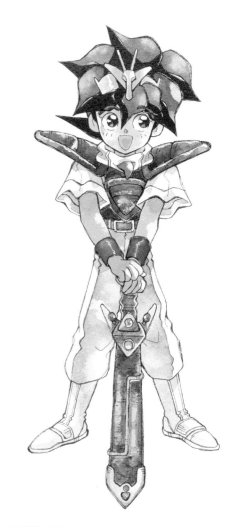

▲ 「마신영웅전 와타루 끝없는 시간의 이야기」 주제가 재킷 (1993년)

▲ 「마신영웅전 와타루 W 부활축제」 비디오 소프트 (1993년)

▲ 마신영웅전 와타루 4 「CD시네마 5」 재킷 (1994년)

▲ 「마신영웅전 와타루 4 음악편」 재킷 (1994년)

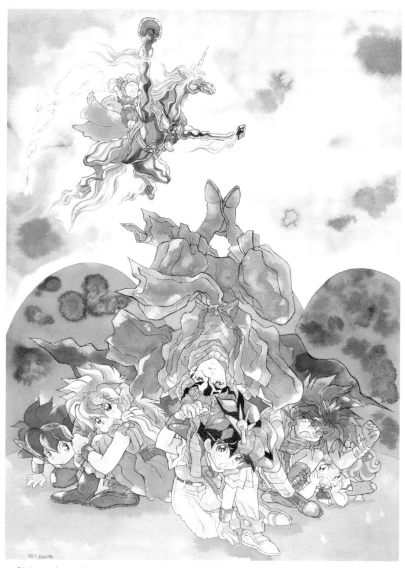

▲ 월간 OUT (1994년)

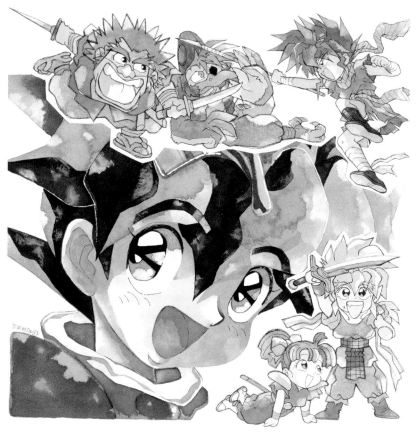

▲ 「마신영웅전 와타루 끝없는 시간의 이야기」 오리지널 사운드트랙 재킷 (1995년)

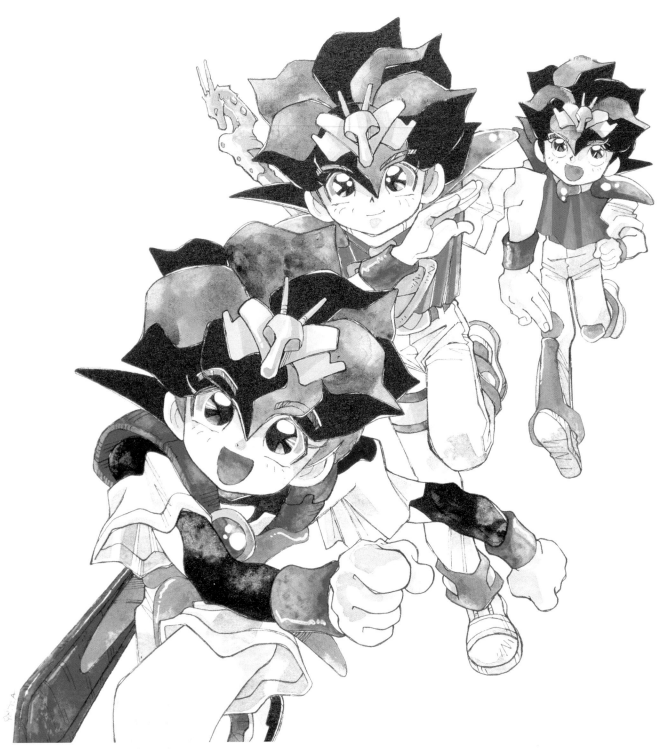

▲ 화집 「아시다 COLLECTION」 표지 (1998년)

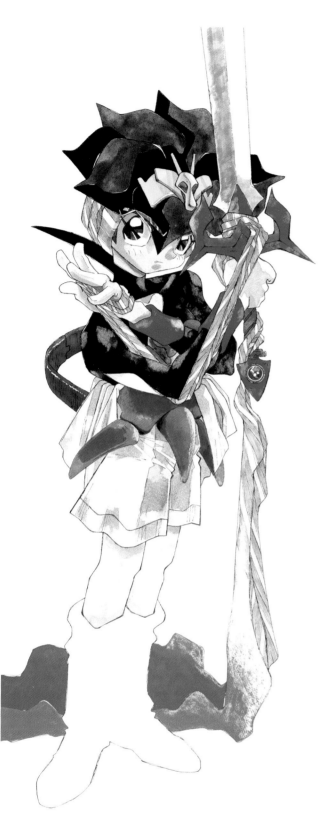

▲ 화집 「아시다 COLLECTION」 수록 (1998년)

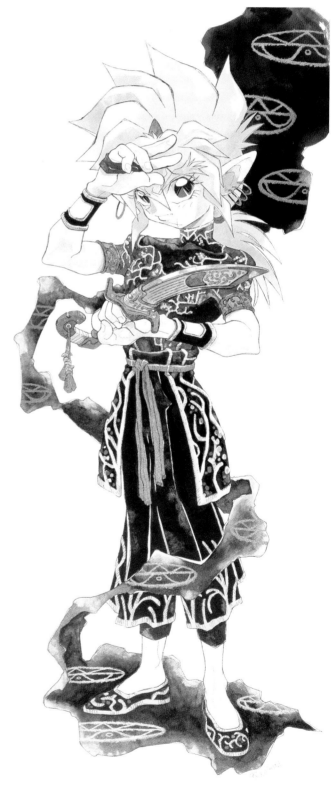

▲ 화집 「아시다 COLLECTION」 수록 (1998년)

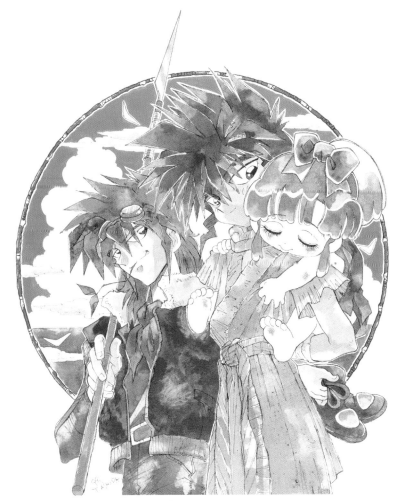

▲ 화집 「아시다 COLLECTION」 수록 (1998년)

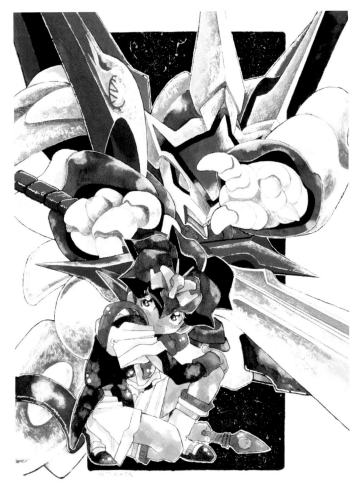

▲ 「초마신영웅전 와타루」 제9권 재킷 (1998년)

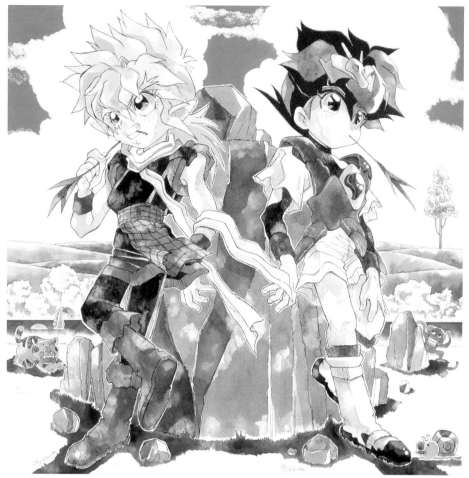

▲ 초마신영웅전 와타루 상품용 판권 일러스트 (1998년)

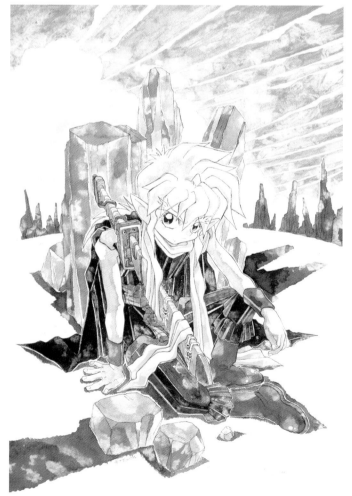

▲ 초마신영웅전 와타루 상품용 판권 일러스트 (1998년)

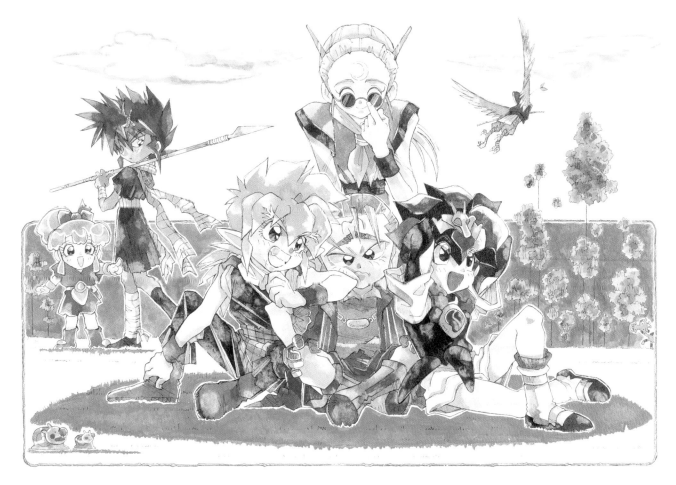

▲ 초마신영웅전 와타루 상품용 판권 일러스트 (1998년)

▲ 「초마신영웅전 와타루」 제13권 비디오 / LD 재킷 (1998년)

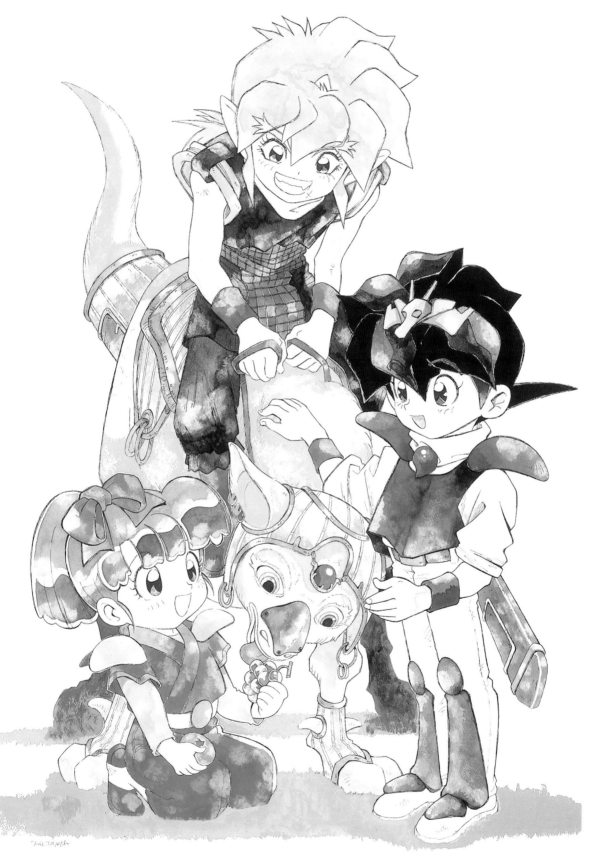

▲ 마신영웅전 와타루 TV&OVA DVD-BOX② 포스터 (2002년)

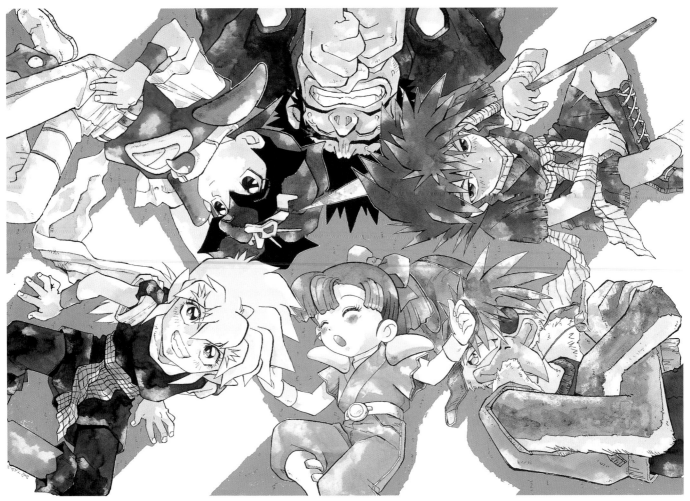

▲ 마신영웅전 와타루 2 DVD-BOX 특전 포스터 (2002년)

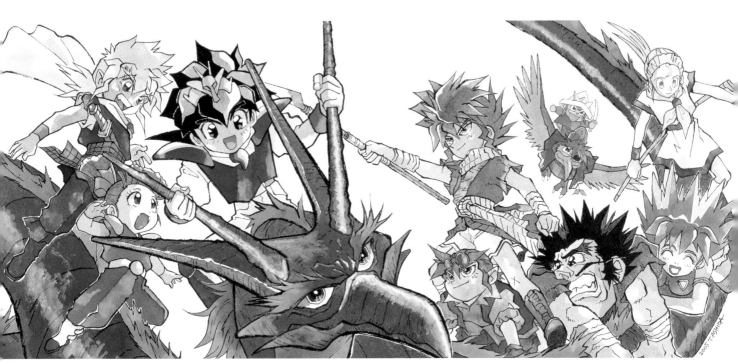

▲ 「마신영웅전 와타루 메모리얼 북」 커버 (2005년)

「그랑죠편」

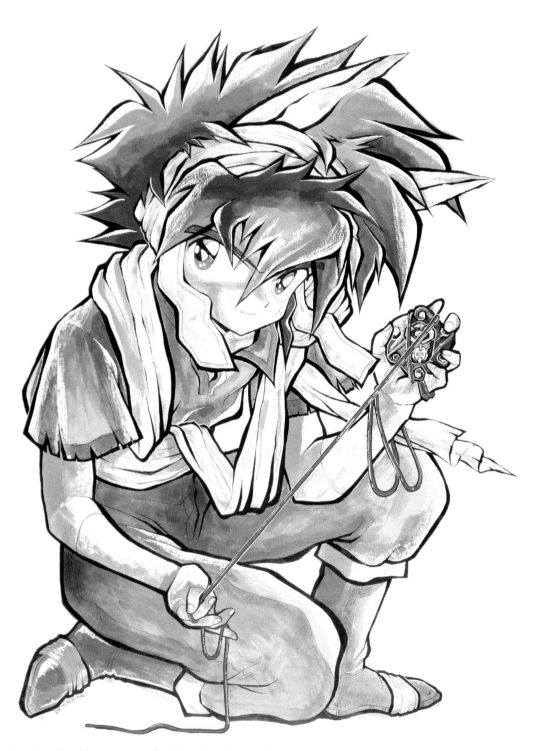

▲ 「마동왕 그랑죠」 월간 Newtype 1989년 12월호 부록 포스터 (1988년)

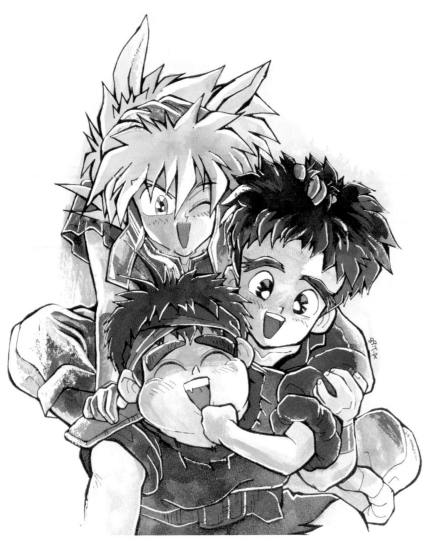

▲ 소설 「마동왕 그랑죠 2」 표지 (1989년)

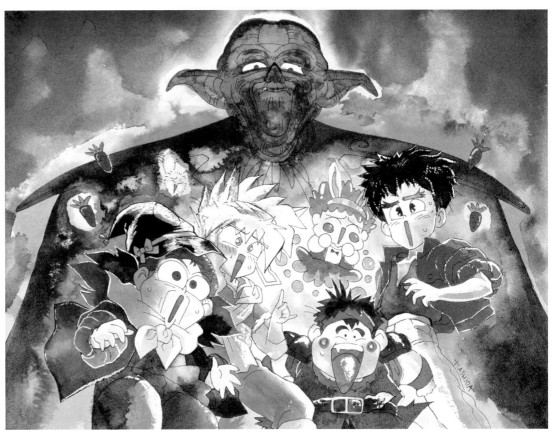

▲ 소설 「마동왕 그랑죠 3」 (1989년)

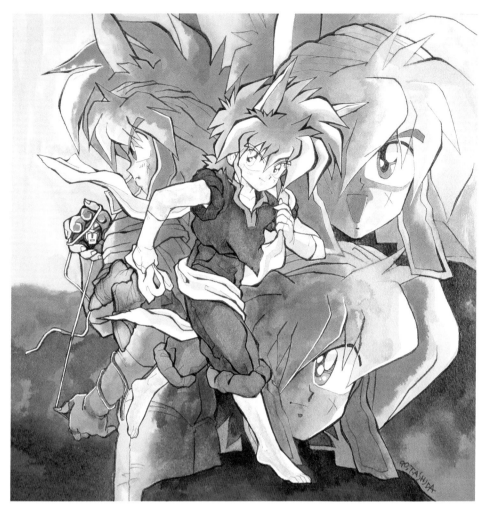

▲ 「논스톱 라비」 비디오 재킷 (1990년)

▲ 「마동왕 그랑죠 매지컬 메모리얼 컬렉션」 LD BOX (1990년)

▲ 「보름달에 소원을 그랑죠 버라이어티」 월간 OUT 5월 증간호 표지 (1991년)

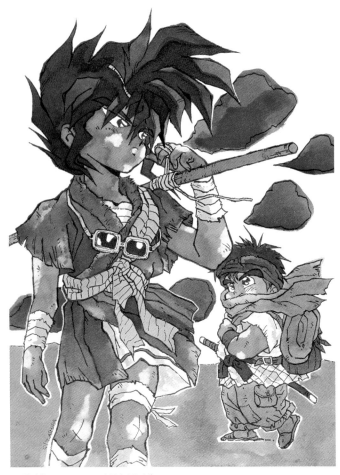

▲ 화집 「VITAL SIGNS」 수록 (1991년)

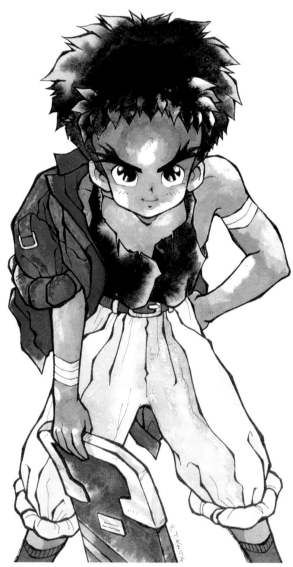

▲ 화집 「VITAL SIGNS」 수록 (1991년)

▲ 화집 「VITAL SIGNS」 수록 (1991년)

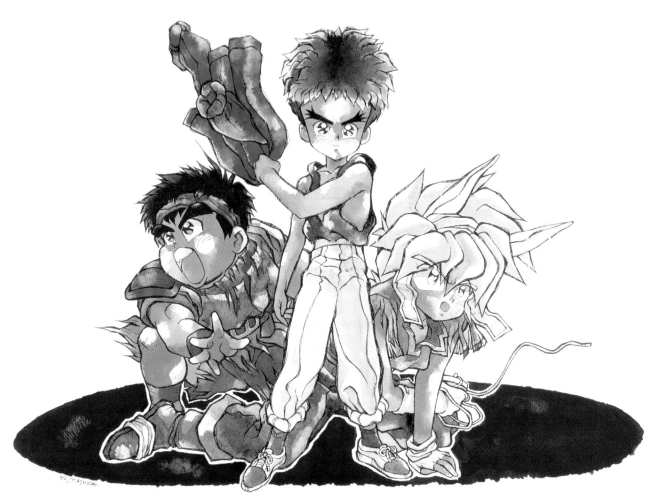

▲ 「마동왕 그랑죠 음악집 Ⅳ」 재킷 (1992년)

▲ 소설 「마동왕 그랑죠 X 암흑의 소년」 표지 (1993년)

▲ 소설 「마동왕 그랑죠 Y 남해의 마왕」 표지 (1994년)

▲ 소설 「마동왕 그랑죠 Y 남해의 마왕」 (1994년)

▲ 소설 「마동왕 그랑죠 Y 남해의 마왕」 (1994년)

▲ 소설 「마동왕 그랑죠 Y 남해의 마왕」 (1994년)

▲ 소설 「마동왕 그랑죠 Y 남해의 마왕」 (1994년)

▲ 소설 「마동왕 그랑죠 Y 남해의 마왕」 (1994년)

▲ 화집 「아시다 COLLECTION」 수록 (1998년)

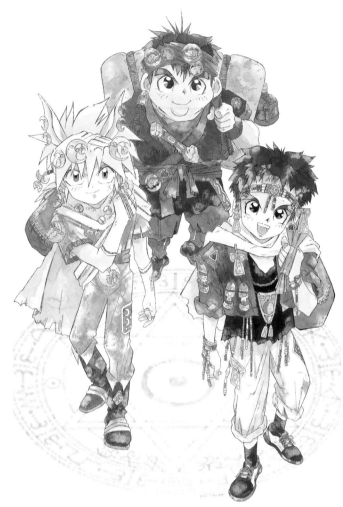

▲ 마동왕 그랑죠 DVD 출시 안내 포스터 (2002년)

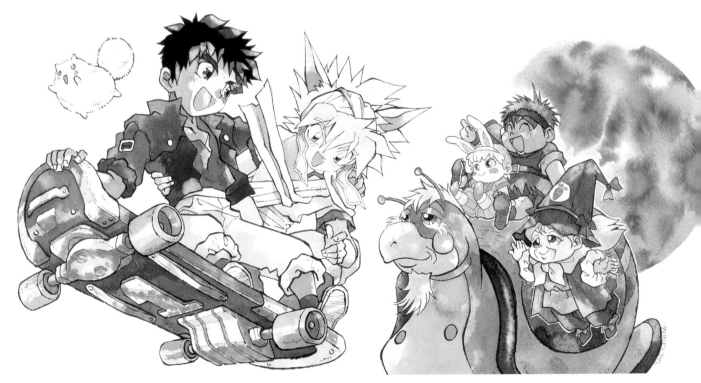

▲ 「마동왕 그랑죠 메모리얼 북」 커버 (2006년)

● 1988년 4월 15일~1989년 3월 31일 일본 방영

RPG풍의 재미있는 멋진 모험담!!

류진초 마을에 사는 초등학교 4학년 이쿠사베 와타루는 용자의 곡옥에 선택되어 구세주로서 신부계에 있는 창계산을 구하기 위해 도아쿠다가 이끄는 마신군단과 싸운다.

창계산이라는 이세계를 무대로 한 신감각 로봇 애니메이션으로 1988년 당시 유행하기 시작한 RPG 요소를 도입했다. 코미컬한 디자인의 마신은 타카라(현 타카라토미)에서 조립식 모델로 발매되어 당시 히트상품이 되었다.

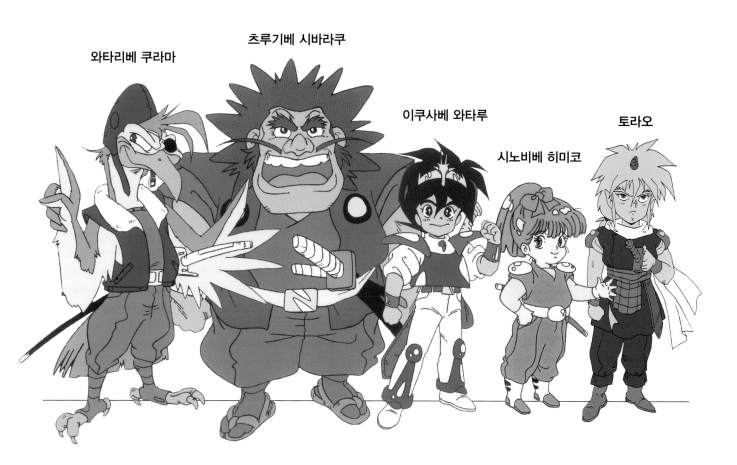

와타리베 쿠라마 츠루기베 시바라쿠 이쿠사베 와타루 시노비베 히미코 토라오

● 메인 제작진
기획 : 선라이즈
원작 : 야타테 하지메
캐릭터 디자인 : 아시다 토요오
메카닉 디자인 : 나카자와 카즈노리
기획협력 : 레드 컴퍼니
치프 라이터 : 코야마 타카오
미술감독 : 이케다 시게미
음악 : 카네자키 준이치, 카도쿠라 사토시
음향감독 : 후지노 사다요시
촬영감독 : 오쿠이 아츠시
총감독 : 이우치 슈지

● 메인 성우진
와타루 : 타나카 마유미
히미코 : 하야시바라 메구미
시바라쿠 : 니시무라 토모미치
류진마루 : 겐타 텟쇼
쿠라마 : 야마데라 코이치
토라오 : 이쿠라 카즈에
겐류사이 : 오가타 켄이치
돈 고로 : 토타니 코우지
도아쿠다 : 이이즈카 쇼조

TVアニメーション番組企画

魔神英雄伝 ワタル (仮題)

S62・12

制作・著作 サンライズ
株式会社 旭通信社

1

© SUNRISE

現代っ子の少年が

ひょんなことから迷い込む

世にも不思議な異郷空間！！！

龍神と呼ばれるロボットが

神々達を支配する、驚天動地の世界異変！

立て！ワタル！！

全ての悪を撃ち倒し

博の夢の源の七つの虹を取り戻せ！！！

行け！龍神丸よ！！

悪の魔神をやっつけろ！！！

新たな冒険の幕は今日の神だ！！！

2

☆　企画の意図とポイント　☆

現在子供達の間に、空前の一大ブームを巻き起こしているのが、“ビックリマン”をその火付け役としたコレクトカード商品と呼ばれる、ワールドキャラクター達である。

これまでのマス媒体をキーとした作品群の主流であった“SF”や“ホームドラマ”等のジャンルから一歩ふみだし、新たに“ファンタジー”と云う作品世界観を子供達に定着させたのです。

しかしブームを反映してか、実に様々なコレクトカード商品が次々追い発売され、似たり寄ったりの世界観が展開されているのが現実のようです。

本企画、『魔神英雄伝　ワタル』(仮題)は、これら混沌としたワールドキャラクター商品界に新風を巻き起こすべく、当社サンライズがこれまでの永年にわたるTVアニメーションの制作によって得たノウハウを生かし、作り上げた、新しいタイプの作品です。

☆舞台になるのは子供達の夢の世界
　　広大なるファンタスティックワールド

そう、この物語の舞台になるのは子供達の興味をひきつける摩訶不思議な神々の世界だ。

コレクトカード界の基本とも言える、摩訶不思議な神々の住む、奇妙きてれつな世界の中かに、子供達の永遠の夢であるロボットを加えて、よりパワーアップした世界！これにより、嘗て描かれたことの無いファンタスティックでコメディアスな物語が展開されていきます。

☆メインテーマは冒険と勇気！！
　　　　　　・・・・そして優しさ

主人公はひょんなことからこの世界に入りこんでしまった現代の少年。彼は龍神丸と共に邪悪な神々を倒す為に戦かっていきます。様々な怪奇現象を乗り越えつつこの世界に平和を取り戻す旅をする少年ワタルともう一行・・・。

この物語は、少年英雄伝なのだ。

4

☆　物語の発端と展開　☆

ごくありふれた現代日本の夕暮の中、この物語は始まる。

戦部ワタルは10歳の現代っ子だ。

日が暮れるまで、サッカーなどに興じていたワタルはお腹をペコペコに空かせて家路を急いでいた。

そんなワタルを執拗にマークしている影があった。勿論、ワタル自身は知る由もなかったのだが・・・・・

ワタルがいつものいたずらで近所の家の胴体の尻尾をグイと引っ張って悲鳴を上げさせ、通りの向こうの我が家に向かおうとしたとき、お婆さんが車に轢かれ撥ねられそうになっていた。

危機一髪、ワタルはお婆さんを救った。

そして、そのお婆さんからお礼にと玩具のロボット(これが龍神丸なのだ)を貰ったことから、ワタルの運命は大きく変わるのだった。

自分の部屋でロボットを持って遊んでいたワタルも、ロボットの目から光線が発射され、その光と共にワタルは異次元空間に飛ばされた。

「大丈夫か・・・・・？」
「ん？」

気がつくと、ワタルは倒れていた。しかも、可愛らしい女の子(ヒミコ)が心配げに顔を覗き込んでいるではないか。

「かわいい〜！！」ワタルはドギマギしつつ、腕を起きた。

「ここはどこだい？」

周りを見廻すと全く見たこともない所だった。

どこかの山の麓らしい、熊笹よりも高い山が見え、そして、虹に良く似たものが山を巻くようにあった。だが、不思議なことにそれは虹色ではなく、全てが灰色だった。

「あれ？ オレって、こんなチビだったっけ・・・？」

ワタルは更に驚いた。立ち上がって泉の水面に映った自分の姿を見たところ、獅子身が縮まっていたからだ。女の子も同じだ。ここは全てが灰色の世界だった。

手にしていたはずのロボットもなく、ワタルがしきりに首を捻っていると女の子が言った。

「あたし、ヒミコって言うの。おばばのところに行こう。」

「おばば？」

5

ヒミコが連れていったところは、洞のようなところだった。

そして、洞の奥にヒミコのような格好をしたおばばがいた。

「あれ？」

ワタルが驚いたのも無理はない、おばばが先頃助けたお婆さんに良く似ていたからだ。

だが、おばばはワタルに質問する暇も与えずに、神の御告げを声高らかに伝えた。

「ワタルよ、そなたこそ、創界山に住む神々を救い、灰色の虹を黄金の七色に変える救世主なのじゃ！ 共にわが創界山へ来れ！」

こうして、救世主・ワタルの創界山における厳しい戦いが始まるのであった。

創界山は、第一から第七界層に分かれ、各々の界層では各々の神々が平和な生活を営んでいた。

だが、ある日、強力なパワーを有したドアクダー率いる魔神の軍団によって、全ての界層が制圧され、忍従の生活を強いられてしまった。悪の権化、ドアクダーにとって、実は、灰色の虹から湧せられるガスが唯一の生命維持物質であったのだが、それは暫くの秘密になる。

とも言い過ぎたが、戦いを率いる神々の出現を待ち侘びている。

ここでお断りしておかねばならないが、創界山に住む神々と言っても、全知全能の神が存在してない、いわば、人間が各々神々を持っているように、神々もまた、いわば百姓の神あり小学の神々と言った具合に、人間と同じと考えて差し支えない。便宜上、呼称が一応に神と言うだけなのだ。

6

ワタルがドアクダーに戦いを挑むに当たって、現在の創界山七界層の制圧状態は・・・

第一界層・・・・・台風、地震などの天災(豹が降ったり、IQ200の天才が開ったりする世界もある)によって、神々は苦痛を強いられている。

第二界層・・・・・上下や道や常識が全て逆転(現在の人が物が落ちていくだけの地域や地面が続かっていてロボットプレートの鉄の状態の地域や悪が経営する犬談茶屋や水星が大繁盛している地域や冷蔵庫がレンジになっているなど)の想像を絶する環境に神々は惑されている。

第三界層・・・・・約熱地獄(滝から水なら命の浴が落ち、とにかく暑い地域や地面が・・・)の世界になっている。

第四界層・・・・・騒音(暴走カーやちり紙交換車やカラオケ、暴走族など)や煙(静電気、排煙など)や河川汚染、地上汚染、教育関連など)の公害により神々が痛られている。

第五界層・・・・・極寒(寒冷)地獄(冷害で作物が乾らずに食べ物が無い寒い地域や食べ物があっても全てシャーベット状で食べられない地域や水の世界で空に雪が降られ、クララが地獄のように降ってくる地域など)に神々は震えおののいている。

第六界層・・・・・魔法(全てがマジカル・ワールド)によって神々が翻弄されている。

第七界層・・・・・機械(メカニカル)に神々が支配されている。

そして、各界層には各々ドアクダーの配下(七人衆)がボスとなって君臨している。

7

さて、好奇心とヒミコの可愛らしさに惹きつけられたワタルはおばばの御告げに従い、ヒミコと共に第一界層へ馬躍かうことになった。

おばばから創界山のことやドアクダーなど種々なレクチャーを受けたワタルは、新たな衣類と剣を与えられ、「カワイ子ちゃんのヒミコと一緒にいられる」と、わくわくドキドキものであった。第一、塾に行かなくてもいい、行く手に待ち受ける危険なんて全く顧みず、ワタルの心は躍っていた。

「これはヤバイと言っておこうぜ」

こんな時の彼である為と彼を鼓舞する。

おばばがへてつると呪文を唱えると、ワタルとヒミコは光に包まれ、エア・エレベーターでも吸い込まれるように上昇していき、第一界層に消えていった。

第一界層はセカンドガンに率いられた軍団(ヤッペー、バトルゴリラ1号、ヘルコプター、S・D・Iなど)に支配され、天災(実は人災なのだが)現象によって、神々は苦しめられていた。

まず初めにワタルとヒミコが遭遇した現象は、不気味な地鳴りと共に生じた地震であった。

だが、すぐにおさまり、先を急ぐと、子供が泣いていた。

助けを求めたワタルが言うには、この辺りには「変なモノが降ってきて困るだ」

「変なモノ？」

「ヒョウが降るだよ」

「ヒョウ・・・なんだ・・・」ワタルは拍子抜けした。

だが、いきなり、豹が降ってきて、さすがのワタルも驚いた。

無数の豹が彼を目掛けて襲い掛かってきた。

剣を振るって応戦するも虚しく、豹は無数だ。

ワタル、最初の大ピンチ！

その時、「シバラク、シバラク〜〜」と声がして、男がワタル達の間に割って入った。この男こそミヤモト村出身の剣豪＆詩人の剣部シバラクであった。

「忍者、剣部シバラクと申す、助太刀致す」

おもむろに、腰の剣を抜き、身構えた。

「ミヤモト流極意をお見せしよう」

悪を数いて見守っていたワタル、思わず「カッケーイ！！」

牙を剥く豹。

間合いを詰めていくシバラク。大上段に振りかぶった。

緊張マット！

シバラク、口笛で「ホーホケキョ」と鶯の鳴き声を真似した。

コケるワタル。

だが、豹達は尻尾を下げ、スゴスゴと引下っていくのだった。

驚き桃の木舞台。

8

目を丸くしているワタルにシバラクが優しく言った。

「少年よ、必ずしも戦いは強いばかりではないのじゃ・・・強いばかりが男じゃない」

かくして、シバラクもまたワタルと旅を一緒にすることになったのだった。

ところで、この「何も降らなくなる現象」の元凶はヘルコプターだった。

そこで、あれこれありまして・・・・・

遂にシバラクと共にヘルコプターを追い詰めるワタル。

その時、コプターは「これはコプター！！」と三等身メカに搭乗し、攻撃を仕掛けてきた。

シバラクとヒミコはすぐに対応して同じく三等身メカに搭乗した。

まごついたワタルは

「ド、ドーナツ？」

ドーナツ食べてる時じゃない。

そんなワタルの前にも三等身メカが現れ、次に気が付いた時にはコックピットの中にいた。

大動輪！！ ダイナミックなボディーアクション！！ 意外なギャグアクション！！

がありまして・・・・・

ワタル達の勝利のうちに初戦が終わるのだった。

9

프로그램 기획서 ①

방송 개시 5개월 전에 선라이즈가 사내용으로 제작한 프로그램 기획서. 주 대상층은 초등학교 저학년이지만, 유아와 중학생까지 대상층에 포함되었다. 기획의 배경에는 당시 사회현상을 불러일으켰던 캐릭터 스티커 붐이 영향을 미쳤다고 쓰여 있다. 내용을 살펴보면 「현실 세계에서 주인공을 도와준 할머니(오바바)에게 로봇 완구(류진마루)를 받아 운명이 시작된다」, 「창계산에서는 와타루도 SD 체형이 된다」 등의 소소한 차이점이 있다.

各界層とも、リーダーであるボスを倒してアイテムをワタルが手に入れることによって、その界層の災厄を鎮めるパターンとなる（それには少なくとも四人の配下を倒さなければならない）

各界層のアイテムは・・・・・

第一界層・・・・・神鷹の笛（この笛を吹くことにより、天災が鎮まる。神部人が造りだした物）

第二界層・・・・・真実の鏡（ボスキャラの一つ前で手に入る。これによりボスキャラを倒し、逆転現象を改めて行く）

第三界層・・・・・灼熱の剣（三界層には本来、極寒の剣と灼熱の盾が守護宝としてあったのだが、五界層の守護宝である灼熱の剣と極寒の盾がドアクダーによって入れ替えられてしまった。ワタルは剣を交換するため、灼熱の剣を持ち、四界層に登ることになる。それ故、灼熱の剣を手に入れたことで、四界地獄は解消される）

第四界層・・・・・聖水の壷（生きとし生ける物の命の源・・・聖水が満ち出る壷）

第五界層・・・・・極寒の剣（この剣が刺さっていた場所に三界層から持ってきた灼熱の剣を刺すことによって極寒地獄が解消される。ワタルはここから三界層に戻り、この剣を使って灼熱地獄を解消する）

第六界層・・・・・千光の腕輪（第六界層に登ってすぐ手に入れる。これは竜神丸の腕にはまる。手に入れた時は呪われた物だが、ボスキャラを倒すと閃光を放ち、魔境の世界を一掃する）

第七界層・・・・・宝箱（夢や笑い、好奇心、愛、悲しみ、怒り、悪意など人間の感情が詰め込まれた箱）

これらのアイテムを手に入れつつ、ワタル一行は究極の大ボス・ドアクターを倒すため、第一界層から七界層まで登っていくことになる。勿論、様々な障害があるため、順に登って行けるとは限らないのが、この手のお話の面白いところである。尚、原則的には一界層＝4話を目安にしたい。

10

ワタルはその戦いを通してそれなりに成長してゆく。それはもしかしたら、全てを終わって我が家がある町内に戻ったとき、何時も尻尾を引っ張って悲鳴を上げさせていた犬の頭を撫でてやるようになる程度のことかも知れないが・・・。

そして、更にこのワタルの大冒険は、ある日の夜から逆願にかけて起きたことなのかも知れないのだ。

11

◆ 戦部 ワタル

主人公。10歳。
別世界の救世主として戦う少年。

現実世界では、元気な小学生。一人っ子のせいで、少し我が儘なところがある。学校の成績は中ぐらい。でも、勉強は嫌いだし、塾はもっと嫌い。よく塾をサボッては母親に叱られる。そんな中でもワタルは決して嘘をつかない。
「あなた、今日、塾をサボッたでしょう！」と、聞かれると、「うん、サボッた。」と、はっきり言ってしまう。
嘘をつくことを、自分より弱いものをいじめることは、絶対にしない。
近所の公園でワタルが遊んでいると、よく近性な中学生が「どけ！」と言って遊び場を奪うことがある。そんな時、「ここは、ボクたちが先に遊んでたんだ！」と言って、立ち向かってゆくのは、何時もワタルである。そんな事から、結局、小さな子からも慕われ、人望がある。

好きなスポーツは野球。リトル・リーグでピッチャーをやるのがワタルの夢。ピッチングには、ちょっと自信がある。
マンガとファミコンが大好きで、テレビのヒーローものに、憧れている。「ハッキリ言って・・・だぜい！」と言って、鼻を夢中で振る癖がある。

竜神丸との交流の中で見せるワタルの成長は、幼児の世界から、少年の世界への旅立ちの姿なのかも知れない。

◆ 忍部 ヒミコ

ヤマタイ山忍者一族の女の子。
まだ7歳だが、一族十三代目の頭領である。面白そうだからという理由だけでワタルの旅に付いてゆく。純真無垢、天真爛漫を絵にかいたような性格。でもものぐさもいい、忍者ものはものぐさなところがある。

甘いものが好きで、村の者から「お頭！」と呼ばれると、「オカシ、オカシ（お菓子）！」と言って喜ぶ。今のところはまだ未完成で失敗も多いが、とてつもない忍者を操れるパワーを持っている。
オジイさんは居るが、おジさんは居ない。ワタルが「おまえのお父さんは？」と聞くと、「ワンシンフニーン！」と訳の判らないことを言う。
どうやら6年前にワタルと同じようにドアクダー打倒の旅に出ます。行方不明になってしまったらしい。ヒミコはワタルの調子いい言葉に騙されるが、それでもワタルについて行く。
ワタルも最初はうるさがるが、どこかで妹のような可愛さで見ている。

12

1 2 3

◆ 剣部 シバラク

ミヤモト村の剣客で浪人という胡散くさい男。35歳。

豪放大胆な性格。ギャグの面とシリアスな面がはっきり分かれている。
ワタル達を導く役を買って出たことから一緒に旅をするようになる。ワタルに剣術を教えてくれるが、ついでに漢字なども教えてくれるので、勉強嫌いのワタルとしてはありがた迷惑なところがある。
ヒミコとは違って、甘いものが大の苦手。ヒミコが甘いものを食べている側で油汗を流す。
マシン 戦神丸に乗る。

◆ 渡部 クラマ

ドアクターのスパイ。

ドアクターの命令でワタルの命を狙うのだが、生来の気の弱さから中々果たせず、もっぱら、情報を流してワタル達を翻弄させることが多い。
ドアクダーから貰ったマシン「空神丸」があるが強がられているが、逆らえば「空神丸」を取り上げられているため、ドアクダーには逆らえない。
最初は仲間のような顔をしてワタル達に近づき、その都度ワタル達の行動をドアクターへ報告している。
ロボ達者で、言葉はたくみなので、何やかやと言ってワタル達を煙に巻いてしまう。言い訳上手でドアクターにすることも多い。
誤ってワタル達を助けてしまったり、アイテムの隠し場所のヒントをワタル達に教えてしまったりした時もある。
その度に間見馬のカラス天狗も、次第にワタルの行動に感じ入って、共にドアクターと戦うことになる。（合流パターン）
食い物とお金の認識に弱い。キャラクターとしては、日本のカラス天狗に似ている。

◇ 魔神丸

ワタルの象るマシン。
自らも意志を持ち、話すことも出来る。
ワタルにとっては保護者、父親のような存在。ワタルが乗り込み、ワタルと竜神丸の正道パワーが合致することによって竜のマークがボディーに浮かび上がり、ウルトラパワーの無敵マシンとなる。ただ、正義感が強く、律儀すぎるために時々ボケた行動をとる。

13

◆ 妖部 オババ

モンジャ村の超能力オババ。推定年齢280歳。
ワタルをこの世界に呼んだ張本人でもある。村の占い師的存在。

◆ 忍部 オジジ

ヤマタイ山忍者一族の長老。推定年齢299歳。

ヒミコのおじいさん。すでに忍者の頭領はリタイアして、孫のヒミコに譲っている。本来ならヒミコの息子、忍部アサが頭領になるのだが、ドアクダー打倒に失敗し、帰らぬ人となったため、孫が7歳にして頭領になってしまったのである。

◆ 全部 キノドク

ヤマタイ山の忍者。30歳。
オジジの命を受け、ヒミコを陰で守るため、ワタルたちの後に従い、先になりして行動する。
その行為は、報われることが少なく、気の毒としか言いようのない結果に終わることが多い。
滅多に顔を見せないで、水や石に化けている。

◆ 謎の美剣士 キワ丸

ワタル達の危機にさっと現れて敵をなぎ倒し、また風のように去ってゆく美剣キャラ。16歳、口数少なく、どこか翳がある。

実は、キワ丸もワタルと同じ現代から呼ばれた少年だった。同じように忍部アサとドアクダーとの対決まで進んだが、無念にも乗っていたマシンは彼壊され、この世界をさすらいながら次の戦士を持っていたのである。それ以来、この世界をさすらいながら次の戦士を持っていたのである。ワタルはキワ丸を「センパイ！」と呼ぶ。

14

◆ モンジャラ殿下

ズッコケキャラ。年齢不詳の変な奴。
二界層のボスキャラの一人で、ドアクダーの部下。

実はヒミコの父、忍部アサである。ドアクダーとの戦いに破れたため、ドアクダーによって故郷も消されたため、更に記憶も消された自分を「モンジャラ殿下」と名乗り、この世界に生きている。もちろん、ヒミコを見ても自分の娘とは気がつかない、たぶん、最終回で元の姿に戻るのであろう。

15

4 5 6

第一界層 魔神兵ロボのパイロット達

◆ クルージング・トム

マシン「セカンド・ガン」のパイロット。

チームのリーダー。沈着冷静タイプ。
空中戦が得意で、空中からの攻撃で竜神丸を手こずらせる。弱点は、空中（高い所）にいないと正気を失うところ。
地面に降りたとたん。
「あーっ、ゆれるぅー、ゆれるぅー！目が、目がまわるゥー！」と、ガラッと調子が変わる。それが、飛び上がられたとたんピシッ！となって、「フフフ・・・ゆるすな、竜神丸！」などと言ったりする。
よく飛び上がり過ぎて、空中天井にぶつかって落っこちる。竜神丸は、地上に降りたところを攻めて勝利を得ることになる。

◆ シュワル・ビネガー

マシン「バトルゴリラ1号」のパイロット。
不気味な怪力を持つ男。性格は猛獣型。

いつも身体を鍛えていないと気が済まない。マシンのコクピットもトレーニングジム風である。
変に競争心が強く、戦闘中、竜神丸が岩を持ち上げたりすると、自分はもっと大きな岩を持ち上げてやる。
弱点は、ハイパーマグナム450発程を撃ったときの反動でひっくり返る事。竜神丸はここをついてやっつけるが、やっつけてもやっつけても起き上がって向かってくる怖い奴である。

◆ サンダー・ブルー

マシン「ヘルコプター」のパイロット。
自称ニヒルなタイプ。美型キャラもどきのキャラ。

自分では、クールに行動しているつもりだが、全てがダサイ。ただ、マシンのアクションは素早く、忍者的な動きを得意とする。ワタルたちは、サンダー・ブルーはヘリコプター型のマシンのため、ローターの音が非常にうるさい。耳もそこにあるためこの音に弱いのである。耳を取られた時が、負ける時である。ワタルはこれを知って、どう戦うか・・・

16

◆ ジョン・タンクーガー

マシン「S・D・I」のパイロット。

典型的なブッソンタイプ。とにかく、何であろうと動くものには銃を撃ちまくる。ただ、射撃範囲は大したことが無いので、こいつが戦う時は味方でも逃げ出す。弾一発をやっつけるのに、弾を約5000発も使い、とどめにミサイルをぶちこむあぶない奴である。弱点は、動いているものにはなかなか弾が当たらないが、止まっているものにもなかなか当たらないと言うことである。竜神丸は、この弱点をつく。と言うより、放っておいても自滅するタイプである。

ゲスト・キャラクター

◆ ブリキントン

ドアクダー軍団の一般兵ロボ。

簡単な作りのブリキロボと言う感じ。見た目も弱そうでなく、ワタルが剣を振り上げると、逃げ出したりする。もっぱら、へん玉1号でやられることが多い。

17

7 8

프로그램 기획서 ②

보스를 쓰러뜨리고 아이템을 손에 넣어 창계산을 본래의 모습으로 되돌린다는 스토리의 기본 패턴은 롤플레잉 게임의 영향을 크게 느끼게 한다. 이 시점에서는 캐릭터의 성격 설정도 본편에 가깝게 기재되어 있다. 한편「전부 키노도쿠」,「키와마루」 등 기획 단계에서 사라진 서브 캐릭터의 존재가 궁금해진다.

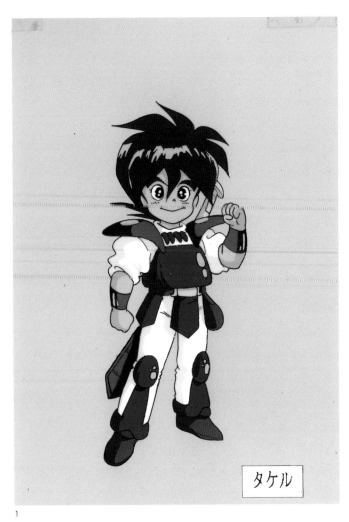

1

タケル

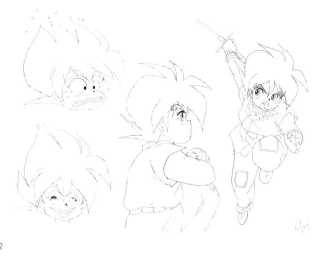

2

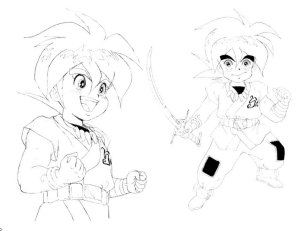

3

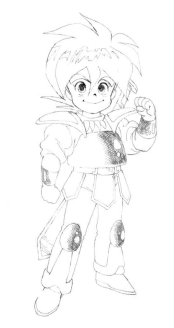

4

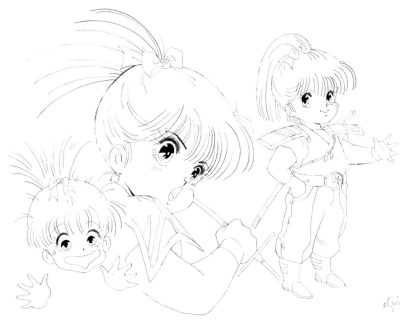

5

와타루/히미코 메이킹

그림 1은 기획 후반부에 만들어진 것으로 보이는 컬러 안이다. 디자인을 보면 최종 디자인 직전처럼 보이지만, 이름을 「타케루」라고 한 것이 특징이다. 초안인 그림 2, 3의 의상을 보면 일본서기를 참고하여 일본풍 판타지를 표현한 것을 알 수 있다. 그림 5는 그림 1과 같은 시기에 그려진 히미코의 준비 디자인으로, 좀 더 미소녀풍으로 그려졌다. 모두 아시다 토요오 씨의 그림.

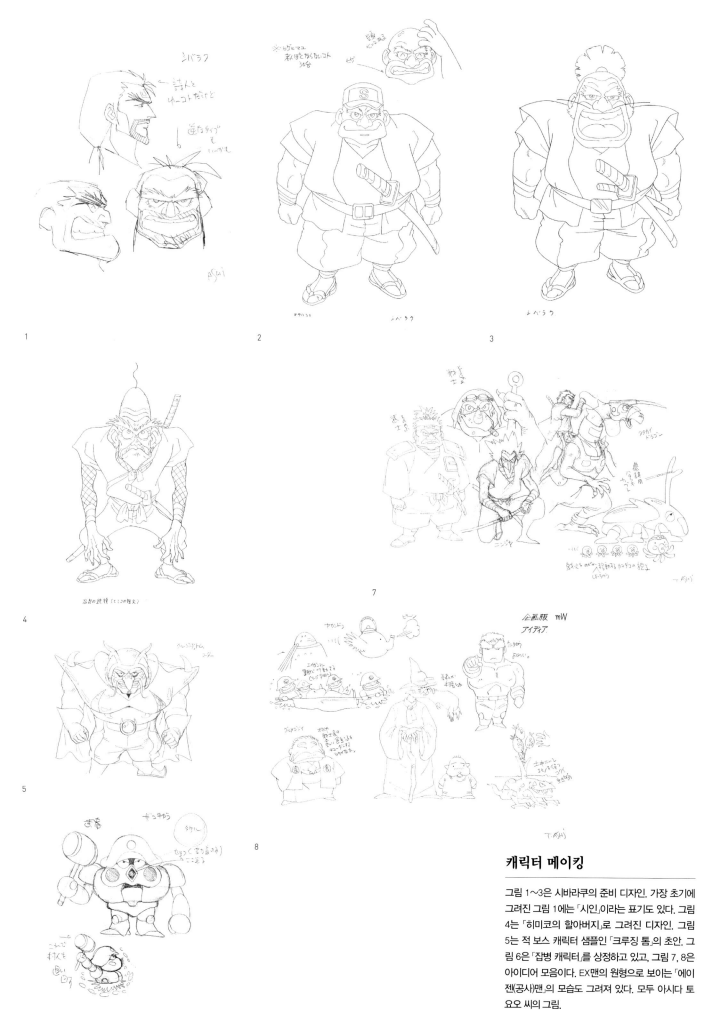

1

2

3

4

7

5

8

6

캐릭터 메이킹

그림 1~3은 시바라쿠의 준비 디자인. 가장 초기에 그려진 그림 1에는 「시인」이라는 표기도 있다. 그림 4는 「히미코의 할아버지」로 그려진 디자인. 그림 5는 적 보스 캐릭터 샘플인 「크루징 톰」의 초안. 그림 6은 「잡병 캐릭터」를 상정하고 있고, 그림 7, 8은 아이디어 모음이다. EX맨의 원형으로 보이는 「에이젠(공사)맨」의 모습도 그려져 있다. 모두 아시다 토요오 씨의 그림.

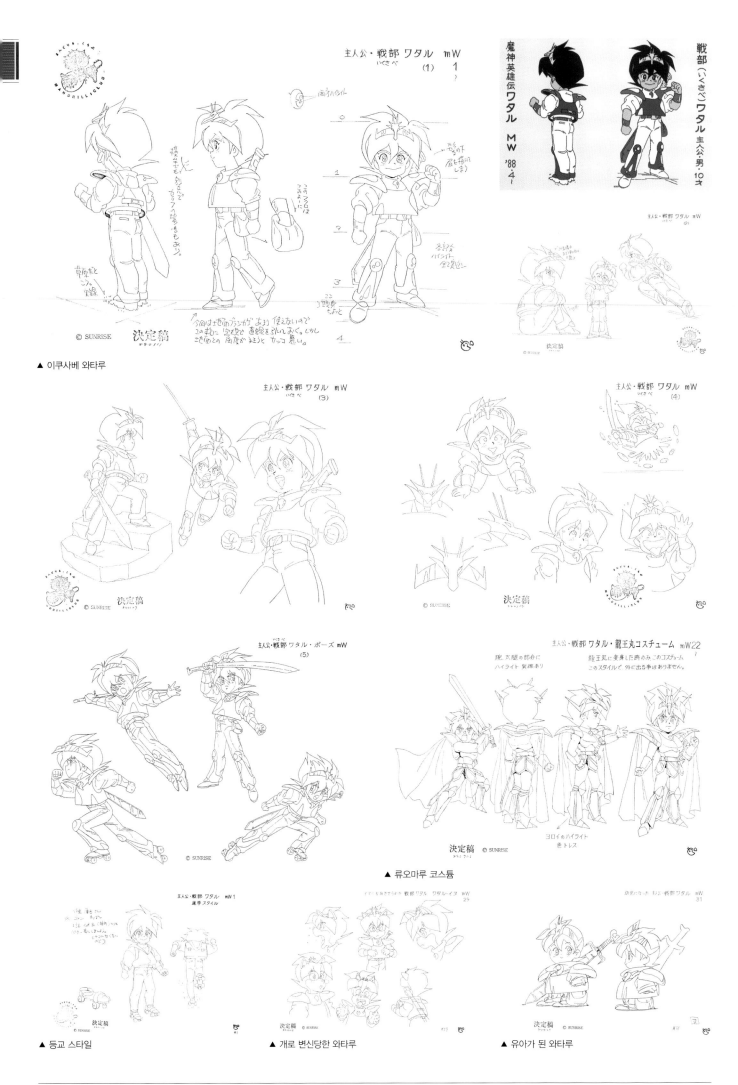

▲ 이쿠사베 와타루

▲ 류오마루 코스튬

▲ 등교 스타일

▲ 개로 변신당한 와타루

▲ 유아가 된 와타루

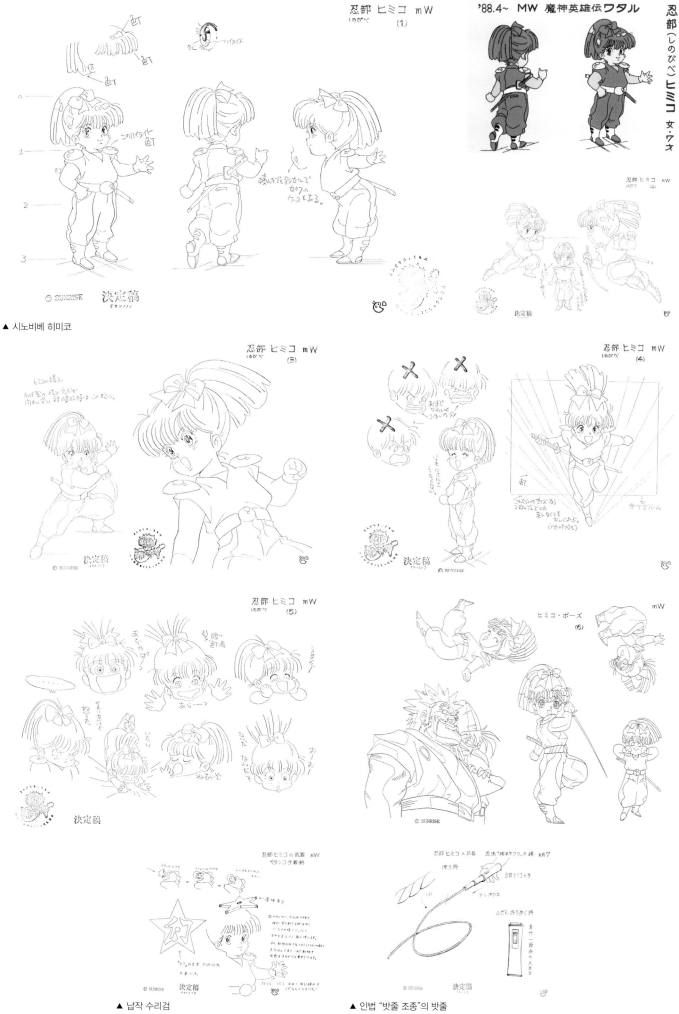

忍部 ヒミコ mW
(1)

'88.4～ MW 魔神英雄伝 ワタル

忍部（しのびべ）ヒミコ 女・ワオ

忍部 ヒミコ mW
(2)

© SUNRISE 決定稿

▲ 시노비베 히미코

忍部 ヒミコ mW
(3)

© SUNRISE 決定稿

忍部 ヒミコ mW
(4)

© SUNRISE 決定稿

忍部 ヒミコ mW
(5)

決定稿

ヒミコ・ポーズ mW
(6)

© SUNRISE

忍部 ヒミコ の 武器 mW
ペタンコ手裏剣

© SUNRISE 決定稿

▲ 납작 수리검

忍部 ヒミコ の 武器 忍法 "縄あやつり" の 縄 mW7

© SUNRISE 決定稿

▲ 인법 "밧줄 조종"의 밧줄

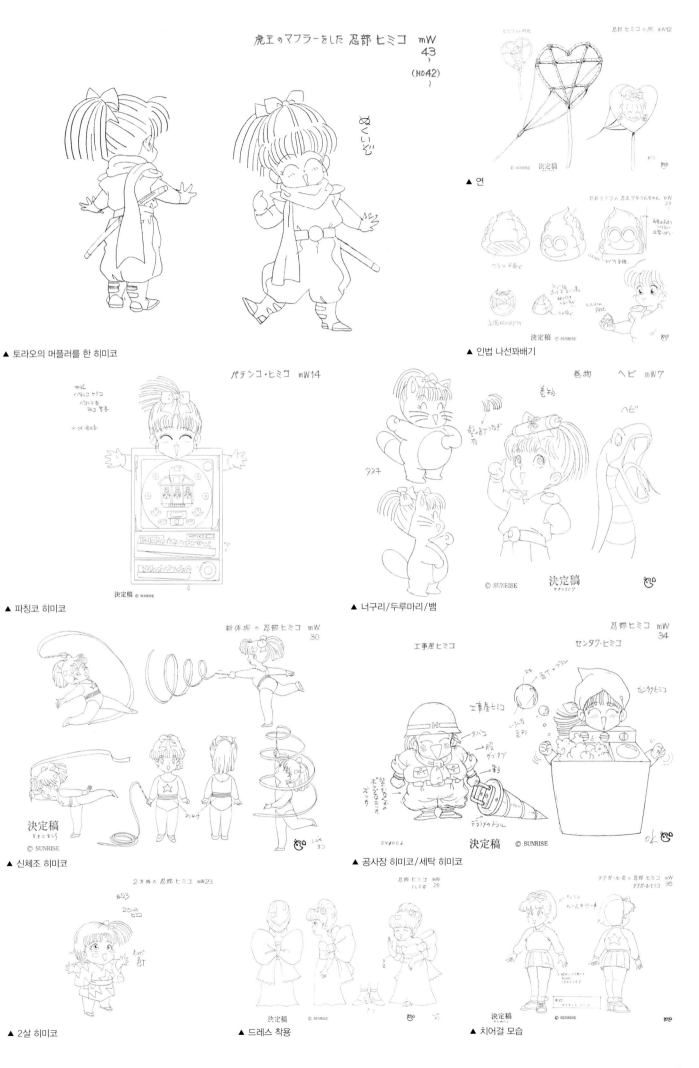

虎王のマフラーをした 忍部 ヒミコ mW43 ～ (NO42) ～

ぬくいじ

忍部 ヒミコ の凧 mW12

▲ 연

▲ 토라오의 머플러를 한 히미코

忍部 ヒミコ の 忍法 マキうんちゃん mW29

▲ 인법 나선꽈배기

パチンコ・ヒミコ mW14

▲ 파칭코 히미코

巻物 ヘビ mW7

▲ 너구리/두루마리/뱀

新体操 の 忍部 ヒミコ mW30

▲ 신체조 히미코

工事屋ヒミコ センタク・ヒミコ 忍部 ヒミコ mW34

▲ 공사장 히미코/세탁 히미코

2才時の忍部 ヒミコ mW23

▲ 2살 히미코

忍部 ヒミコ ドレス姿 mW28

▲ 드레스 착용

チアガール姿の忍部 ヒミコ mW35

▲ 치어걸 모습

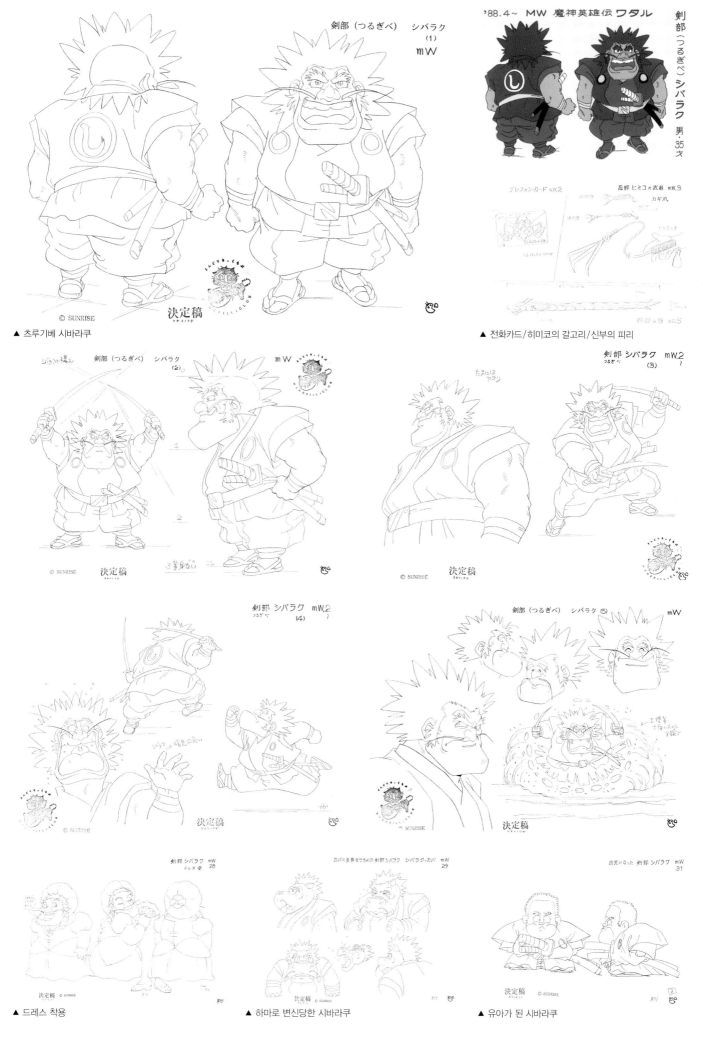

'88.4～　MW　魔神英雄伝 ワタル

剣部（つるぎべ）シバラク　男・35才

剣部（つるぎべ）シバラク
（1）
mW

© SUNRISE　決定稿

▲ 츠루기베 시바라쿠

プレフォン・カード mW.2

忍部 ヒミコ の武器 mW.3

カギ爪

▲ 전화카드/히미코의 갈고리/신부의 피리

剣部（つるぎべ）シバラク
（2）
mW

© SUNRISE　決定稿

剣部 シバラク mW.2
（3）

© SUNRISE　決定稿

剣部 シバラク mW.2
（4）

© SUNRISE　決定稿

剣部（つるぎべ）シバラク（5）　mW

決定稿

剣部 シバラク mW
ドレス着　28

決定稿　© SUNRISE

▲ 드레스 착용

カバに変身させられた 剣部 シバラク　シバラク・カバ mW
29

決定稿　© SUNRISE

▲ 하마로 변신당한 시바라쿠

幼児になった 剣部 シバラク mW
31

決定稿　© SUNRISE

▲ 유아가 된 시바라쿠

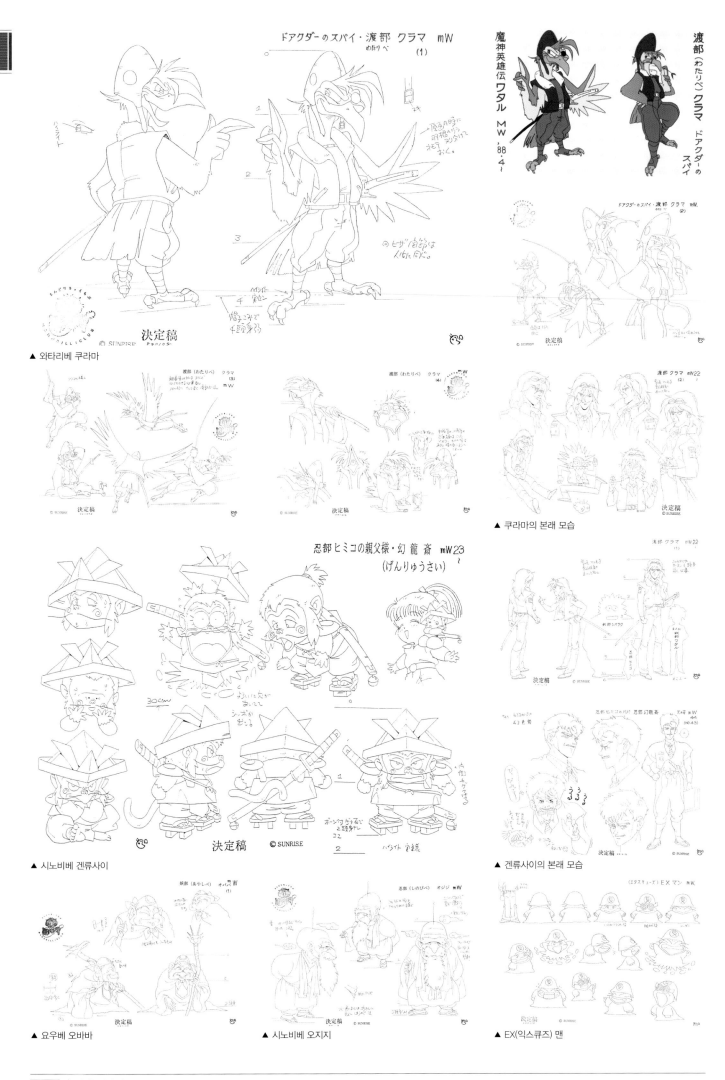

ドアクダーのスパイ・渡部 クラマ mW
（わたりべ）
（1）

魔神英雄伝ワタル MW '88・4～

渡部（わたりべ）クラマ
ドアクダーのスパイ

決定稿

▲ 와타리베 쿠라마

ドアクダーのスパイ・渡部 クラマ mW.
（2）

決定稿

渡部（わたりべ）クラマ（3）mW

決定稿

渡部（わたりべ）クラマ（4）mW

決定稿

渡部 クラマ mW22
（2）

決定稿

▲ 쿠라마의 본래 모습

忍部ヒミコの親父様・幻 龍 斎 mW23
（げんりゅうさい）

30cm

決定稿 ©SUNRISE

▲ 시노비베 겐류사이

渡部 クラマ mW22
（1）

決定稿

忍部ヒミコのパパ 忍部幻龍斎
幻 龍 斎 mW44（NO.43）

決定稿

▲ 겐류사이의 본래 모습

妖部（あやしべ）オババ mW
（1）

決定稿 ©SUNRISE

▲ 요우베 오바바

忍部（しのびべ）オジジ mW

決定稿 ©SUNRISE

▲ 시노비베 오지지

（エクスキューズ）EX マン mW

決定稿 ©SUNRISE

▲ EX(익스큐즈) 맨

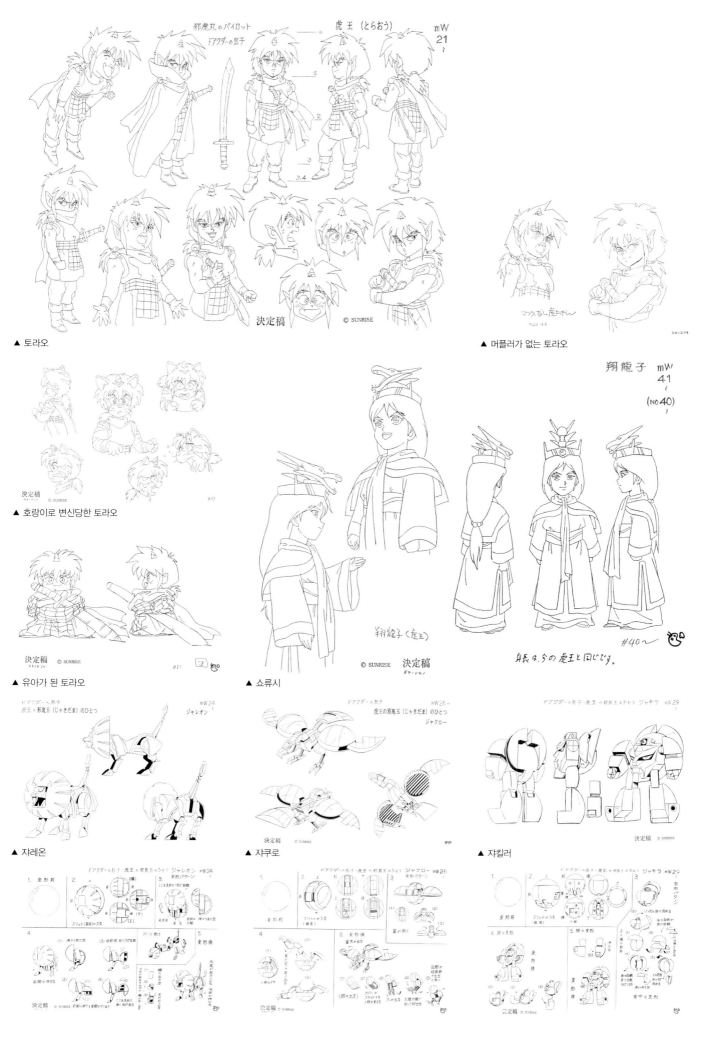

邪虎丸のパイロット
ドアクダーの息子
虎王(とらおう) mW 21～

決定稿
© SUNRISE

▲ 토라오

マフラーなし虎ちゃん

▲ 머플러가 없는 토라오

決定稿
© SUNRISE

▲ 호랑이로 변신당한 토라오

翔龍子 mW 41～ (NO 40)

翔龍子(虎王)
© SUNRISE 決定稿

身長は、今の虎王と同じです。
#40～

決定稿 © SUNRISE

▲ 유아가 된 토라오

決定稿 © SUNRISE

▲ 쇼류시

ドアクダーの息子 mW 24
虎王の邪鬼玉(じゃきだま)のひとつ
ジャレオン

ドアクダーの息子 mW 26～
虎王の邪鬼玉(じゃきだま)のひとつ
ジャクロー

ドアクダーの息子・虎王の邪鬼玉のひとつ ジャキラ mW 29

決定稿 © SUNRISE

▲ 쟈레온

決定稿 © SUNRISE

▲ 쟈쿠로

決定稿 © SUNRISE

▲ 쟈킬러

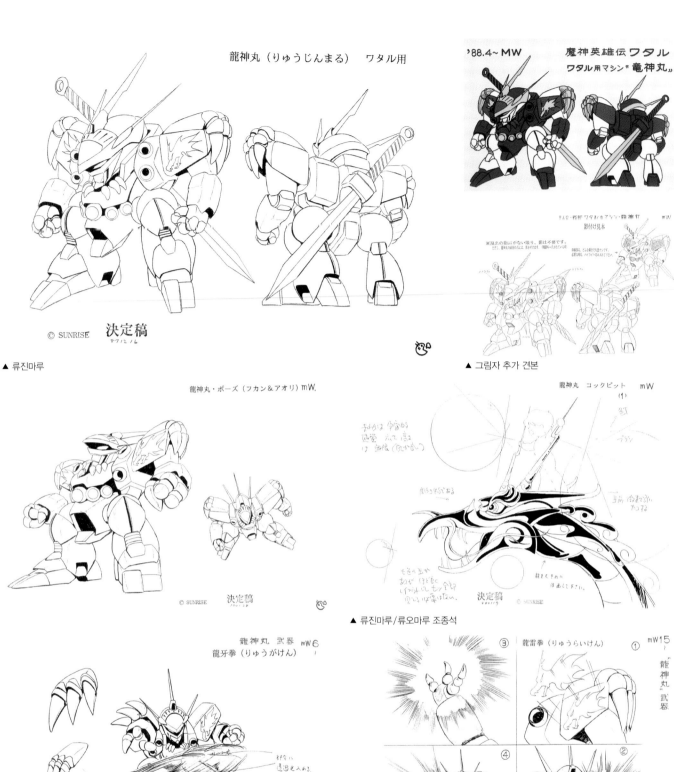

龍神丸（りゅうじんまる）　ワタル用

'88.4～ MW

魔神英雄伝ワタル

ワタル用マシン"竜神丸"

© SUNRISE　決定稿

▲ 류진마루

▲ 그림자 추가 견본

龍神丸・ポーズ（フカン＆アオリ）mW.

龍神丸　コックピット　mW

© SUNRISE　決定稿

決定稿　© SUNRISE

▲ 류진마루/류오마루 조종석

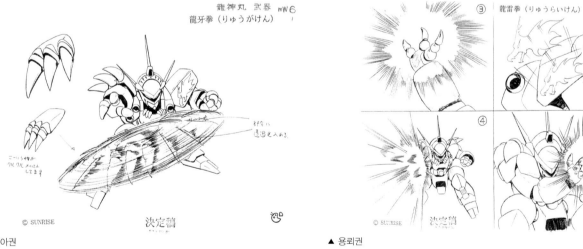

龍神丸　武器　mW6
龍牙拳（りゅうがけん）

③ 龍雷拳（りゅうらいけん）　① mW15 "龍神丸"武器

④ ②

© SUNRISE　決定稿

© SUNRISE　決定稿

▲ 용아권

▲ 용뢰권

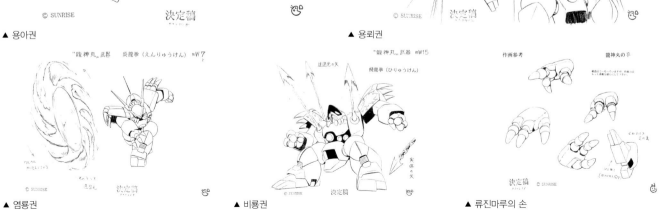

"龍神丸"武器　炎龍拳（えんりゅうけん）mW7

"龍神丸"武器　mW15 飛龍拳（ひりゅうけん）

作画参考　龍神丸の手

© SUNRISE　決定稿

© SUNRISE　決定稿

決定稿　© SUNRISE

▲ 염룡권

▲ 비룡권

▲ 류진마루의 손

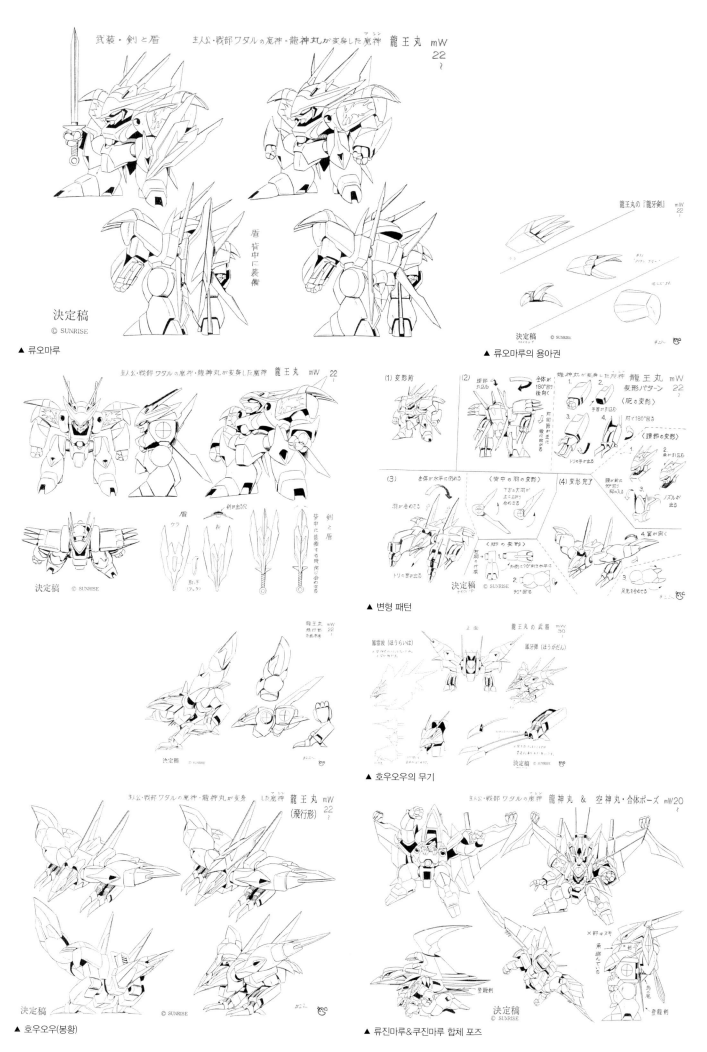

▲ 류오마루

▲ 류오마루의 용아권

▲ 변형 패턴

▲ 호우오우의 무기

▲ 호우오우(봉황)

▲ 류진마루&쿠진마루 합체 포즈

戦神丸（せんじんまる）　シバラク用　　　　　　　mW.

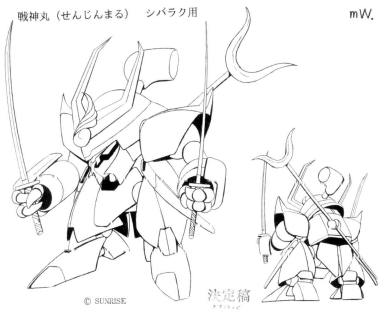

© SUNRISE

決定稿

'88.4～　MW　魔神英雄伝ワタル "戦神丸"
シバラク用マシン

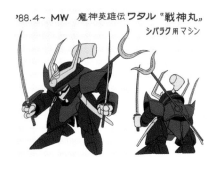

戦神丸・ポーズ mW.

決定稿 © SUNRISE

▲ 센진마루

戦神丸・剣を収めた状態

剣師シバラクのマシン・戦神丸 mW.2
正図

決定稿 © SUNRISE

剣師シバラクのマシン・戦神丸（内）mW.2
コックピット

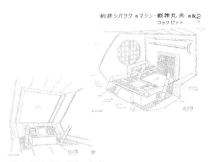

▲ 센진마루 / 센오마루 조종석

おっさんが
戦王丸を呼び出す

剣師シバラクの魔神 戦王丸 mW
41
～
(NO.
40)
～

テレフォン・カード

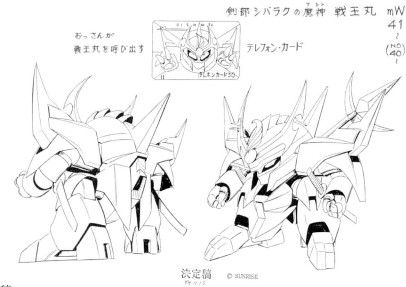

決定稿 © SUNRISE

決定稿 © SUNRISE

▲ 센오마루 / 전화카드

渡部クラマのマシン・空神丸 mW.3
～

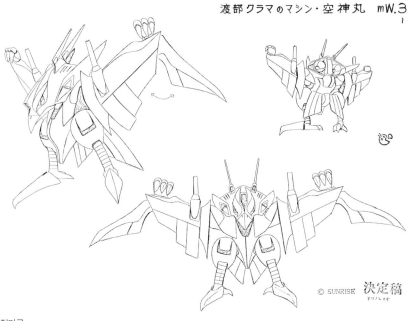

© SUNRISE 決定稿

'88.4～　MW　魔神英雄伝ワタル
"空神丸"
クラマ用マシン

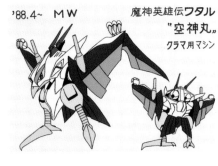

空神丸・ポーズ mW

決定稿

▲ 쿠진마루

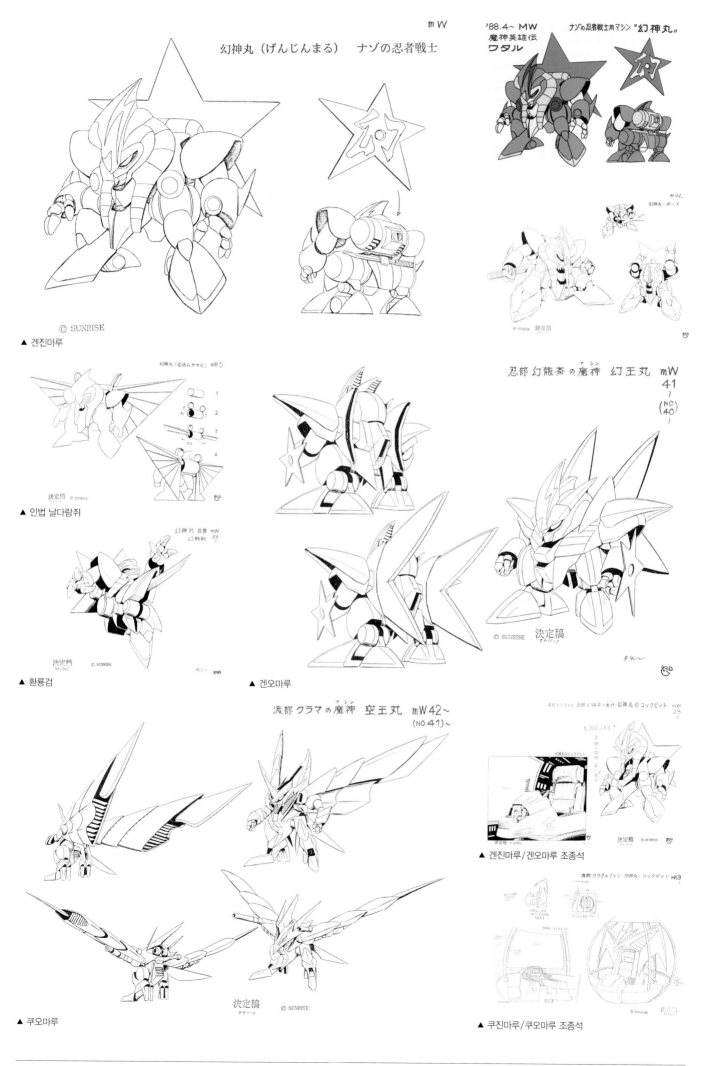

幻神丸（げんじんまる）　ナゾの忍者戦士

mW

'88.4～ MW
魔神英雄伝
ワタル

ナゾの忍者戦士用マシン "幻神丸"

© SUNRISE

▲ 겐진마루

幻神丸『忍法ムササビ』mW 5

決定稿　© SUNRISE

▲ 인법 날다람쥐

幻神丸 武器 mW
幻龍剣 33

決定稿　© SUNRISE

▲ 환룡검

忍部 幻龍斎の魔神 幻王丸 mW
41
～
(NO)
(40)
～

© SUNRISE　決定稿

▲ 겐오마루

渡部 クラマの魔神 空王丸 mW 42～
(NO.41)～

決定稿　© SUNRISE

▲ 쿠오마루

幻神丸のコックピット mW
23

決定稿　© SUNRISE

▲ 겐진마루/겐오마루 조종석

渡部 クラマのマシン 空神丸・コックピット mW

© SUNRISE

▲ 쿠진마루/쿠오마루 조종석

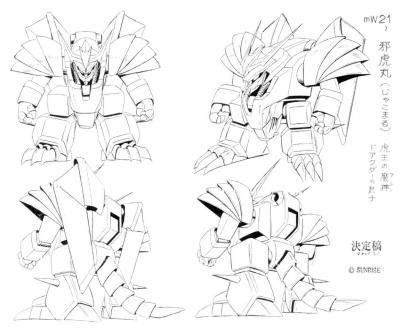

mW21
~
邪虎丸（じゃこまる）虎王の魔神

ドアクダーの息子

決定稿

© SUNRISE

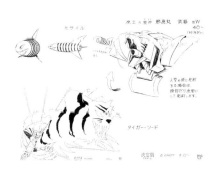

▲ 쟈코마루

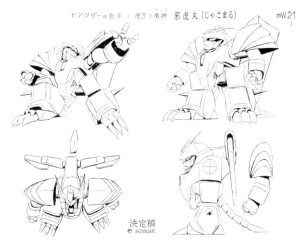

ドアクダーの息子・虎王の魔神 邪虎丸（じゃこまる） mW21

決定稿
© SUNRISE

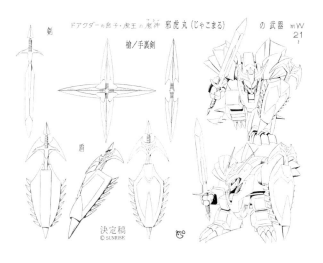

ドアクダーの息子・虎王の魔神 邪虎丸（じゃこまる）の武器 mW21

剣　槍/手裏剣

盾

決定稿
© SUNRISE

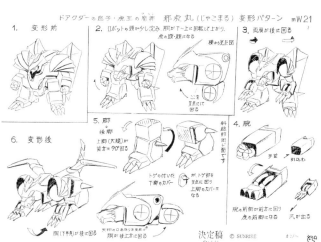

ドアクダーの息子・虎王の魔神 邪虎丸（じゃこまる）変形パターン mW21

1.　変形前
2.　ロボットの頭が少し沈み、胴がT～上に回転して上がり、虎の顔・頭になる
3.　肩屋が後に回る
5.　脚＋後脚
6.　変形後
4.　尻

決定稿 © SUNRISE

▲ 변형 패턴

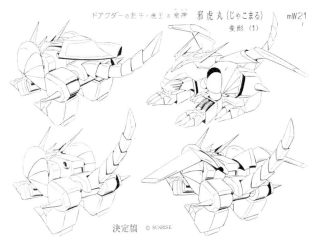

ドアクダーの息子・虎王の魔神 邪虎丸（じゃこまる） mW21
変形（1）

決定稿 © SUNRISE

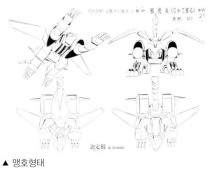

決定稿 © SUNRISE

▲ 맹호형태

決定稿 © SUNRISE

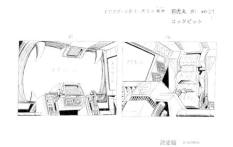

決定稿 © SUNRISE

▲ 쟈코마루 조종석

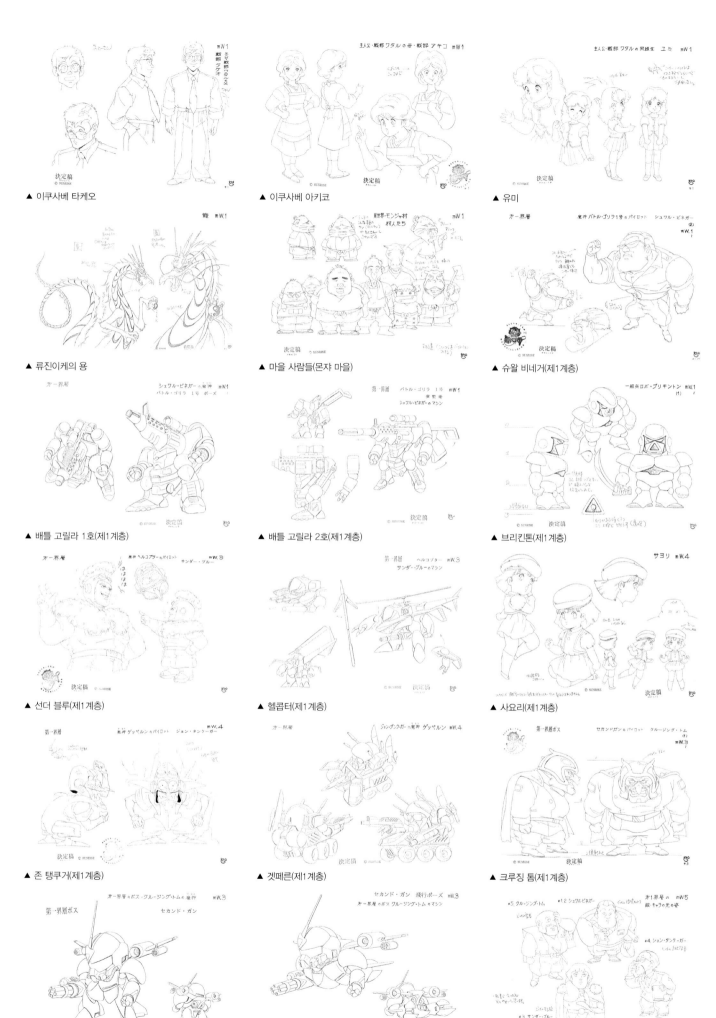

▲ 이쿠사베 타케오

▲ 이쿠사베 아키코

▲ 유미

▲ 류진이케의 용

▲ 마을 사람들(몬쟈 마을)

▲ 슈왈 비네거(제1계층)

▲ 배틀 고릴라 1호(제1계층)

▲ 배틀 고릴라 2호(제1계층)

▲ 브리킨톤(제1계층)

▲ 선더 블루(제1계층)

▲ 헬콥터(제1계층)

▲ 사요리(제1계층)

▲ 존 탱쿠거(제1계층)

▲ 겟페른(제1계층)

▲ 크루징 톰(제1계층)

▲ 세컨드 건(제1계층)

▲ 제1계층 적들의 본래 모습

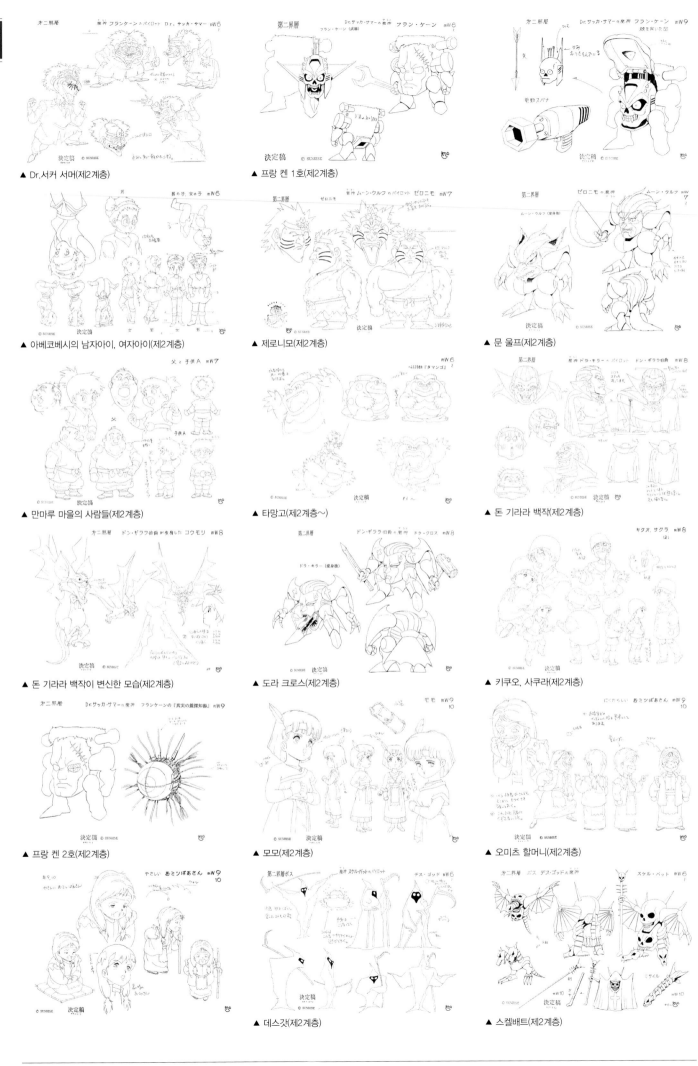

▲ Dr.서커 서머(제2계층)

▲ 프랑 켄 1호(제2계층)

▲ 아베코베시의 남자아이, 여자아이(제2계층)

▲ 제로니모(제2계층)

▲ 문 울프(제2계층)

▲ 만마루 마을의 사람들(제2계층)

▲ 타망고(제2계층~)

▲ 돈 기라라 백작(제2계층)

▲ 돈 기라라 백작이 변신한 모습(제2계층)

▲ 도라 크로스(제2계층)

▲ 키쿠오, 사쿠라(제2계층)

▲ 프랑 켄 2호(제2계층)

▲ 모모(제2계층)

▲ 오미츠 할머니(제2계층)

▲ 데스갓(제2계층)

▲ 스켈배트(제2계층)

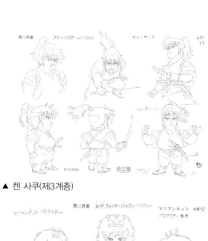
▲ 켄 사쿠(제3계층)

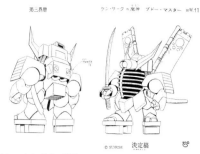
▲ 부도 마스터(제3계층)

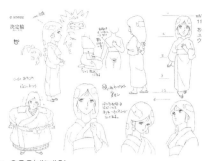
▲ 오유우(제3계층)

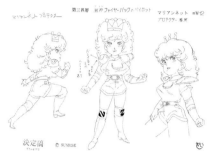
▲ 마리오네트(제3계층)

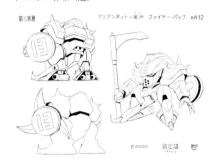
▲ 파이어 백(제3계층)

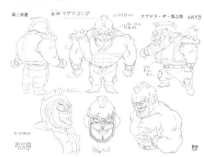
▲ 압둘라 더 우마노스케(제3계층)

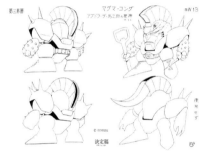
▲ 마그마 콩(제3계층)

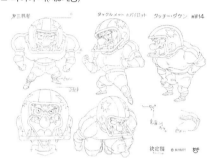
▲ 터치 다운(제3계층)

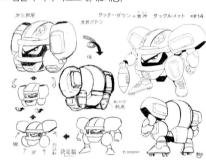
▲ 태클멧(제3계층)

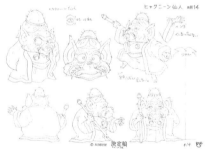
▲ 하쿠닌선인(제3계층)

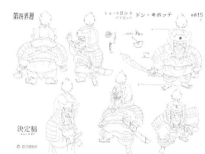
▲ 돈 키홋테(제4계층)

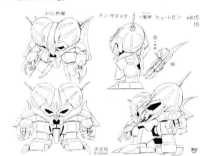
▲ 뮤트론(제4계층)

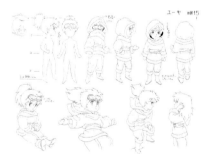
▲ 유키(제4계층)

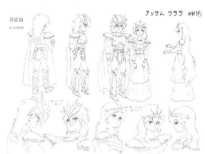
▲ 앗쌈, 클라라(제4계층)

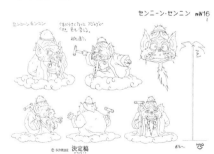
▲ 센닌선인(제4계층)

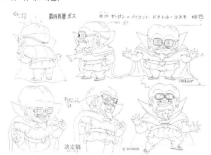
▲ 독토르 코스모(제4계층)

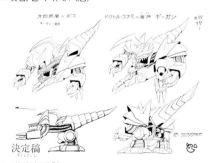
▲ 기간(제4계층)

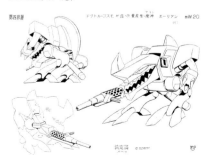
▲ 에리언(제4계층)

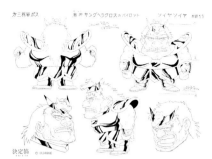

▲ 소이야 소이야(제3계층)

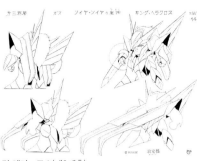

▲ 킹 헤라크로스(제3계층)

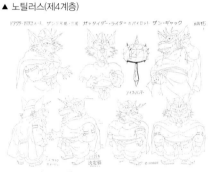

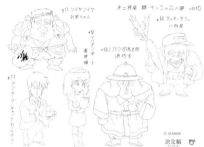

▲ 제3계층 적 캐릭터의 본래 모습

▲ 이모가와 단쥬로(제4계층)

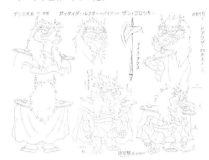

▲ 노틸러스(제4계층)

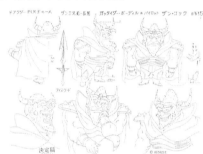

▲ 잔 코쿠(제4계층)

▲ 잔 고로츠키(제4계층)

▲ 잔 가쿠(제4계층)

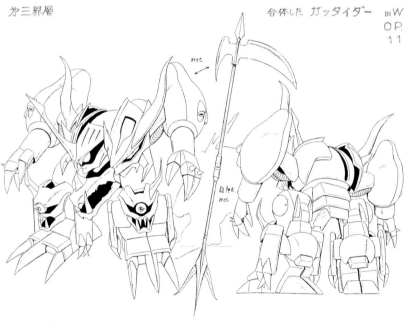

▲ 갓타이다(제4계층)

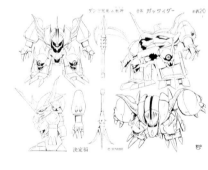

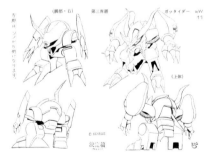

▲ 보딜, 라이터, 레프터(제4계층)

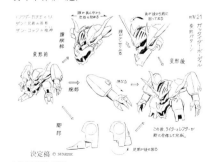

▲ 보딜 변형 패턴

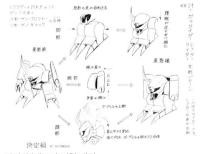

▲ 라이터/레프터 변형 패턴

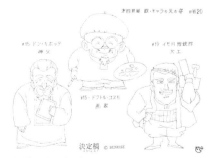

▲ 잔 3형제의 본래 모습

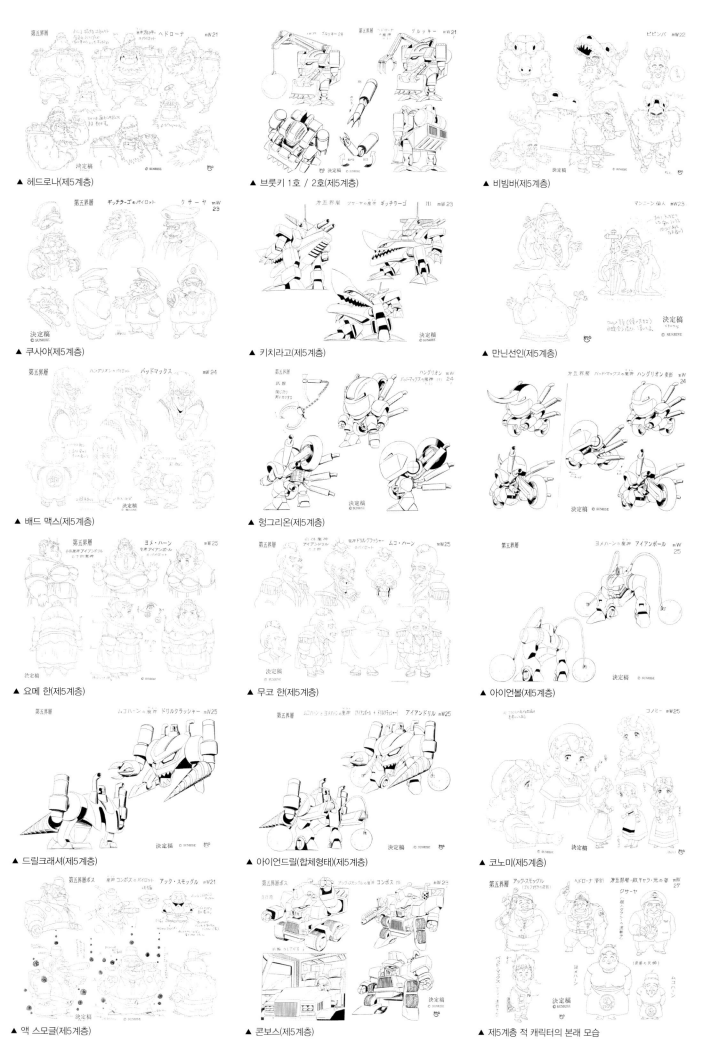

▲ 헤드로나(제5계층)

▲ 브룻키 1호 / 2호(제5계층)

▲ 비빔바(제5계층)

▲ 쿠사야(제5계층)

▲ 키치라고(제5계층)

▲ 만닌선인(제5계층)

▲ 배드 맥스(제5계층)

▲ 헝그리온(제5계층)

▲ 요메 한(제5계층)

▲ 무코 한(제5계층)

▲ 아이언볼(제5계층)

▲ 드릴크래셔(제5계층)

▲ 아이언드릴(합체형태)(제5계층)

▲ 코노미(제5계층)

▲ 액 스모글(제5계층)

▲ 콘보스(제5계층)

▲ 제5계층 적 캐릭터의 본래 모습

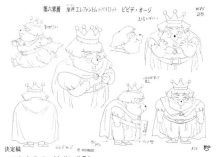

▲ 비비데 오지(제6계층)

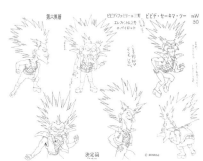

▲ 비비데 세이키마 츠(제6계층)

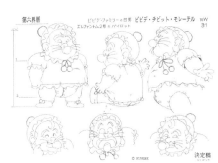

▲ 비비데 치빗토 모레테루(제6계층)

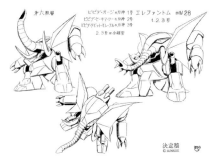

▲ 엘레팬텀 1호 / 2호 / 3호(제6계층)

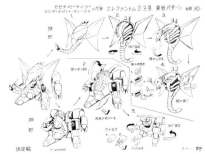

▲ 2호 / 3호 변형 패턴

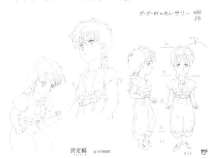

▲ 샐리(제6계층)

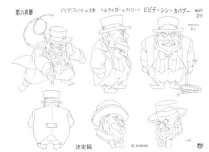

▲ 비비데 시시 카바부(제6계층)

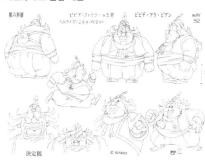

▲ 비비데 아라 비안(제6계층)

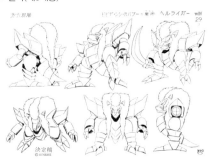

▲ 헬라이거(제6계층)

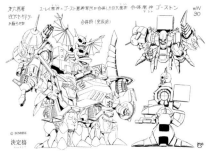

▲ 합체마신 고스톤(제6계층)

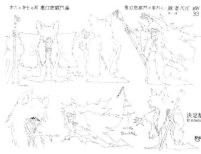

▲ 마보 바바(마환 존)

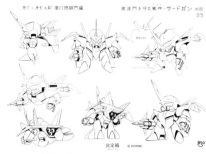

▲ 서드 건(마환 존)

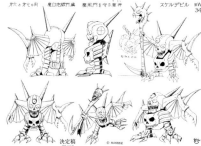

▲ 스켈 데빌(마환 존)

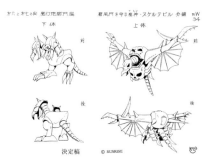

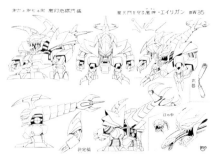

▲ 에이리건(마환 존)

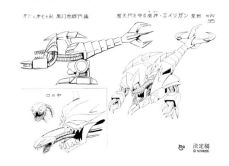

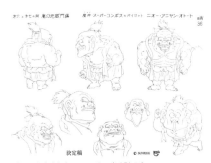

▲ 니오 아니안/니오 오토우토(마환 존)

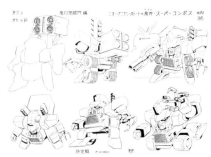

▲ 슈퍼 콘보스(마환 존)

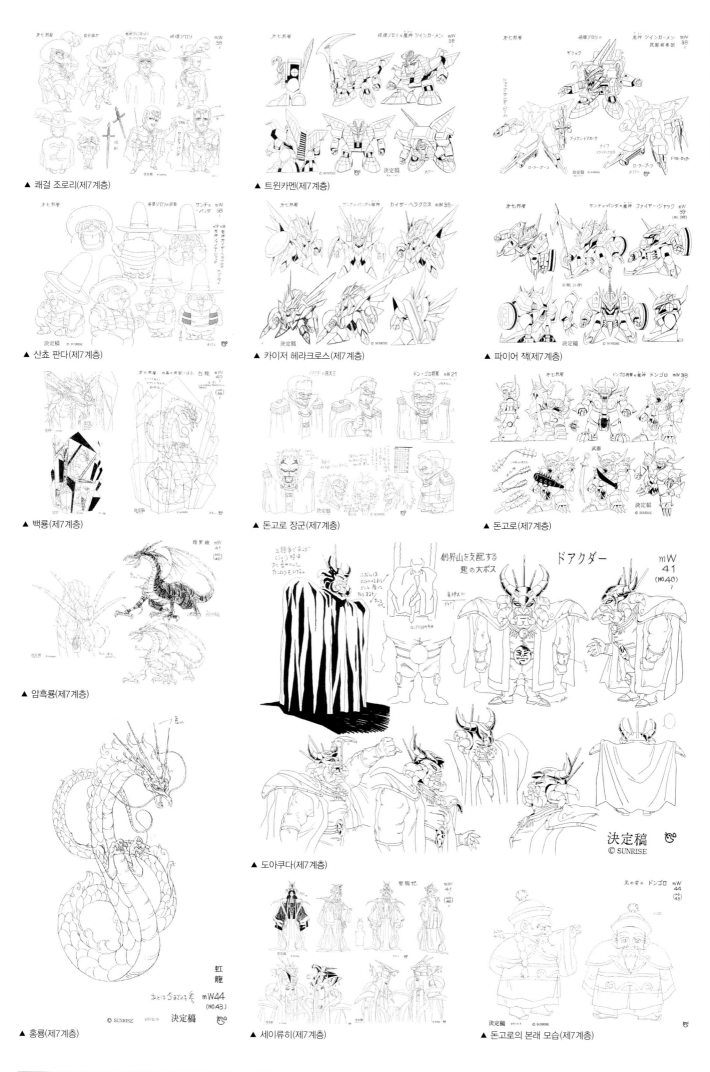



▲ 쾌걸 조로리(제7계층)

▲ 트윈카멘(제7계층)

▲ 산쵸 판다(제7계층)

▲ 카이저 헤라크로스(제7계층)

▲ 파이어 잭(제7계층)

▲ 백룡(제7계층)

▲ 돈고로 장군(제7계층)

▲ 돈고로(제7계층)

▲ 암흑룡(제7계층)

▲ 도아쿠다(제7계층)

▲ 홍룡(제7계층)

▲ 세이류히(제7계층)

▲ 돈고로의 본래 모습(제7계층)

● 1989년 8월 5일 / 1989년 9월 5일 일본 발매

真魔神英雄伝ワタル
진마신영웅전 와타루

전설의 황제룡을 지키기 위해 다시 한번 창계산으로!!

「마신영웅전 와타루」 방송 종료 후에 제작된 OVA 시리즈. TV 시리즈로부터 수개월 뒤, 다시 신부계에 악의 손길이 뻗친다. 마신 대장장이 톤카라린이 만든 전설의 황제룡이 봉인된 마계산을 무대로, 와타루는 류진마루를 포함한 동료들과 함께 다시 한번 싸워나간다.

토라오와 쟈코마루의 부활과 함께 엔딩에는 새로운 강적 도와루다의 출현을 암시하는 내용이 나와 「마신영웅전 와타루 2」의 프리퀄로서도 즐길 수 있다.

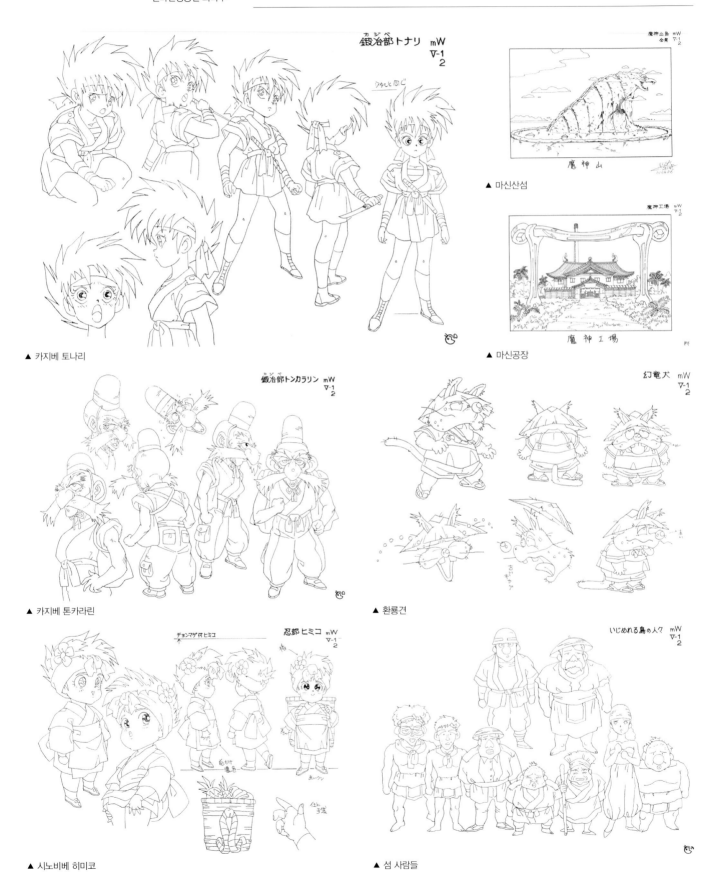

鍛冶部トナリ mW ▽-1 2
▲ 카지베 토나리

魔神山島 全景 mW ▽-1 2
魔神山
▲ 마신산섬

魔神工場 mW ▽-1 2
魔神工場
▲ 마신공장

鍛冶部トンカラリン mW ▽-1 2
▲ 카지베 톤카라린

幻竜犬 mW ▽-1 2
▲ 환룡견

チョンマゲ付ヒミコ
忍部ヒミコ mW ▽-1 2
▲ 시노비베 히미코

いじめれる島の人々 mW ▽-1 2
▲ 섬 사람들

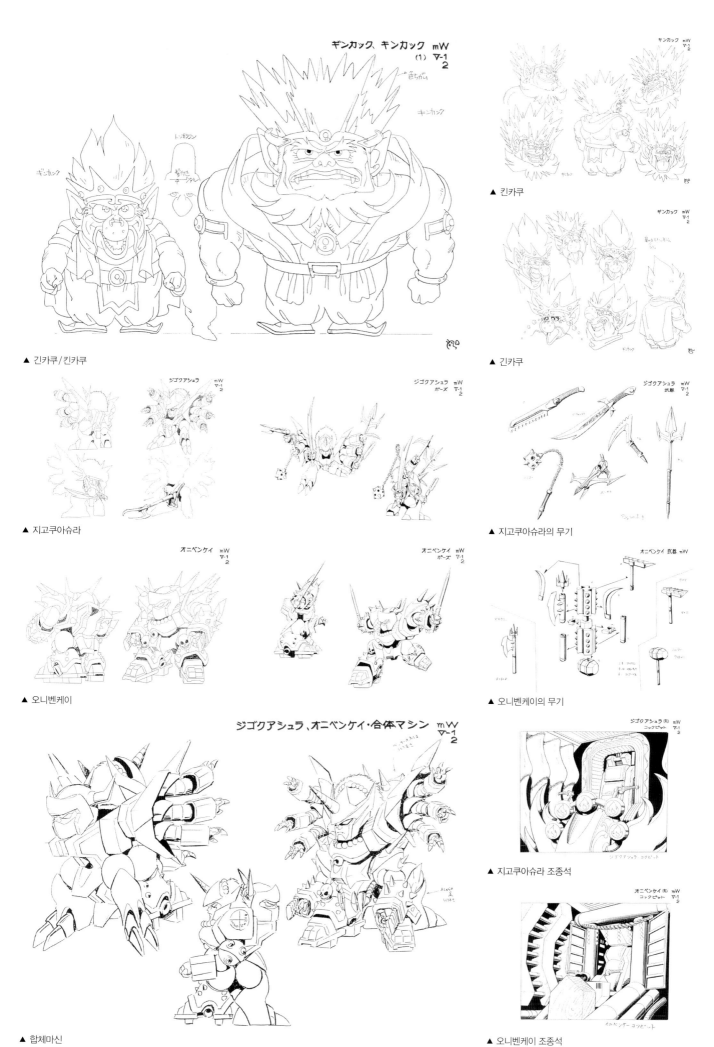

ギンカック、キンカック mW
(1) ▽-1
2

色ちがい
キンカック

ギンカック

トンカジン

▲ 긴카쿠/킨카쿠

▲ 킨카쿠

▲ 긴카쿠

ジゴクアシュラ mW ▽-1 2

ジゴクアシュラ ポーズ mW ▽-1 2

ジゴクアシュラ 武器 mW ▽-1 2

▲ 지고쿠아슈라

▲ 지고쿠아슈라의 무기

オニベンケイ mW ▽-1 2

オニベンケイ ポーズ mW ▽-1 2

オニベンケイ 武器 mW

▲ 오니벤케이

▲ 오니벤케이의 무기

ジゴクアシュラ、オニベンケイ・合体マシン mW ▽-1 2

ジゴクアシュラ(和) mW ▽-1 2

▲ 지고쿠아슈라 조종석

オニベンケイ(和) mW コックピット ▽-1 2

▲ 합체마신

▲ 오니벤케이 조종석

メタルジャケット・龍王丸 mW
▽-1
2

▲ 메탈 재킷 류오마루

メタルジャケット・戦王丸 mW
▽-1
2

▲ 메탈 재킷 세오마루

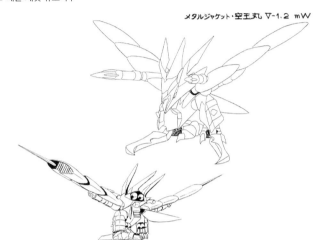

メタルジャケット・空王丸 ▽-1.2 mW

▲ 메탈 재킷 쿠오마루

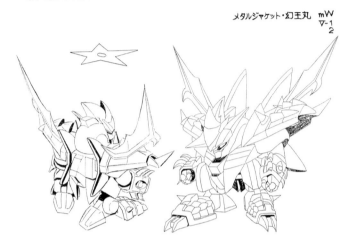

メタルジャケット・幻王丸 mW
▽-1
2

▲ 메탈 재킷 겐오마루

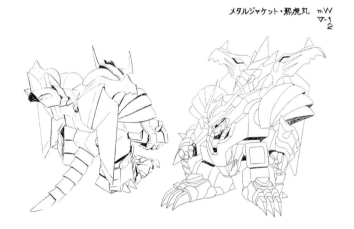

メタルジャケット・邪虎丸 mW
▽-1
2

▲ 메탈 재킷 쟈코마루

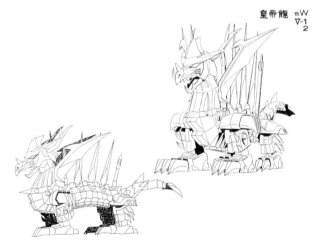

皇帝龍 mW
▽-1
2

▲ 황제룡

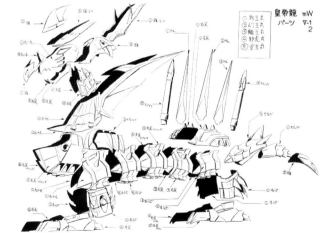

皇帝龍 mW
パーツ ▽-1
2
① 戦王丸
② 幻王丸
③ 龍王丸
④ 邪虎丸
⑤ 空王丸

▲ 황제룡 부품

龍王丸

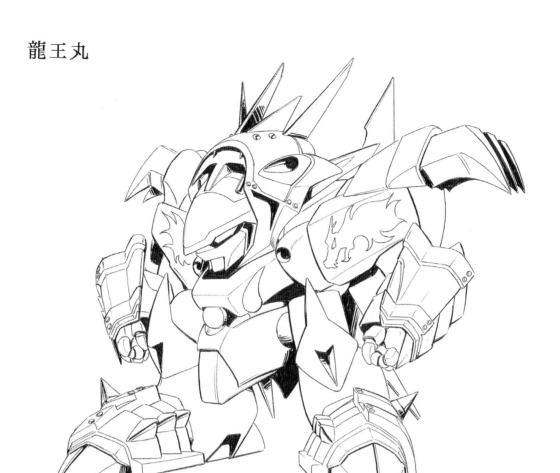

▲ 메탈 재킷 류오마루

戰王丸

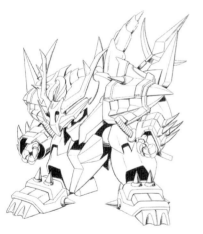

▲ 메탈 재킷 센오마루

空王丸

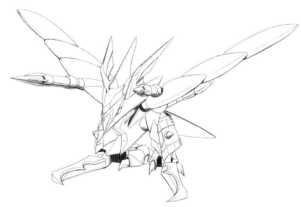

▲ 메탈 재킷 쿠오마루

幻王丸

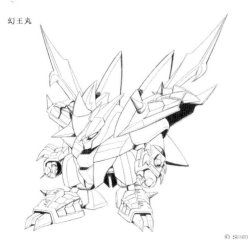

© SUNRISE

▲ 메탈 재킷 겐오마루

하이 디테일 설정

메카 디자인을 맡은 나카사와 카즈노리 씨가 그린 강의(메탈 재킷)용의 하이 디테일 설정. 리벳과 같은 몰드 등 애니메이션 설정에서는 생략된 디테일이 그려져 있다. 5체 모두 그려졌다고 생각되지만 현재 존재하는 것은 이 4체뿐이다.

1

2

3

4

5

6

7

8

제1화 「돌아온 구세주」 콘티 셀렉션

감독인 카가와 유타카 씨가 그린 제1화 초반부 콘티에서 발췌. 주목할 점은 히미코의 대사다. 콘티에 쓰인 것과 실제 본편 대사는 소소한 부분이 다른데, 녹음 과정에서 절묘하게 손을 보아 「히미코다움」이 더해진 것을 알 수 있다. 토나리의 설정도 이 시점에서는 아직 정해지지 않았을지도 모른다. 마지막에 나오는 EX맨은 실제로는 사용되지 않았다.

다시 한번 신부계를 구하기 위해 와타루는 여행을 떠난다!

도아쿠다의 동생 도와루다의 출현으로 성계산이 정복당했다. 류진마루와 재회한 와타루는 동료들과 함께 새로운 모험을 떠난다.

TV시리즈 「마신영웅전 와타루 2」는 전작에서 호평받았던 요소를 이어받았을 뿐만 아니라, 메인 캐릭터의 내면을 파고드는 등 한층 깊이가 있는 전개를 보여준다. 후반은 「초격투(파이트)편」이라는 부제가 붙었다.

마신영웅전 와타루 2

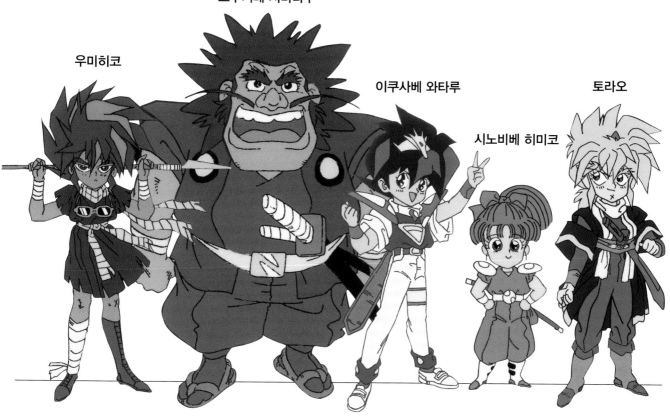

우미히코 · 츠루기베 시바라쿠 · 이쿠사베 와타루 · 시노비베 히미코 · 토라오

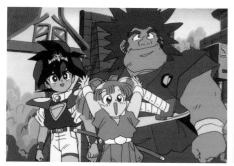

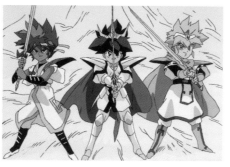

● 메인 제작진
기획 : 선라이즈
원안 : 야타테 하지메, 히로이 오지
기획협력 : 레드 컴퍼니
캐릭터 디자인 : 아시다 토요오
메카닉 디자인 : 나카자와 카즈노리
시리즈 구성 : 코야마 타카오, 타카하시 요시아키
음악 : 카도쿠라 사토시, 칸바야시 하야토, 카네자키 쥰이치
미술감독 : 이케다 시게미
촬영감독 : 오쿠이 아츠시
음향감독 : 후지노 사다요시
총감독 : 이우치 슈지

● 메인 성우진
와타루 : 타나카 마유미
히미코 : 하야시바라 메구미
시바라쿠 : 니시무라 토모미치
류진마루 : 겐타 텟쇼
우미히코 : 타카노 우라라
쿠라마 : 야마데라 코이치
토라오 : 이쿠라 카즈에
도츠이타루 : 이나바 미나루
춧파리 : 세키 토시히코
스케반 : 토우마 유미
마더리스 : 한타니 키미에
도와루다 : 오가타 켄이치

星界山
　七つの峰が連なり
　　夜空に浮かよ
　　　フシギな山々…

南斗七星の輝きは
　　虹の階子となって
　　創界山の平和のシンボル
　　七色の虹に力を与えているという……
だが
　野望に燃える悪の権化
　ドアクダーの弟・ドワルダーが
　　星界山を支配してしまった！

時は来た　復活せよ　真の勇者！
その名はもちろん　戦部ワタル！
そして───　魔神・龍神丸！

暗雲うずまく　星界山に
ワタルか ミ山か シバラク ノブでが
ギャグあり メカあり アクションありの大活躍！
『おもしろカッコイイ』アニメの決定版───

───《魔神英雄伝ワタル　2》

2

《企画意図とその狙い》

本作品は、前回、爆発的なブームを巻き起こした『魔神英雄伝ワタル』
のシリーズ第2弾として、以下の点を意図しています

1）前作の良さをすべて盛り込む
　笑い、ゲーム性、ロボットアクション……すべての要素を盛り
込んだ前シリーズのセールスポイントを、本作品においてもあ
ますことなく踏襲する。

2）『偉大なるマンネリ』をめざす
　前シリーズで築き上げたパターンを、あえて崩さず、逆にパタ
ーン化によりいっそうもらさせる『偉大なるマンネリ』を定着させ、
息の長いシリーズの確立を目標とする。

3）『キャラクター』を前面に
　前シリーズにおいて人気を博した、ワタルたちメインキャラク
ターの活躍と笑いをこれまで以上に充実させる。キャラクターの
定着をめざす。

4）『RPG』を基本とする
　多彩な異世界の登場と、アイテム探しの旅、そして、四、五話
ごとにクライマックス迎える展開……『RPG』の魅力
をふんだんに取り入れたシリーズとする。

3

《キャラクター紹介》

☆戦部ワタル

主人公、10歳。
神部界で龍神丸と共に救世主
として戦う少年。
現実界では元気ッ子の小学生。
一人っ子のせいかちょっと我
が道、学校の成績は中の上ぐ
らい、好きなスポーツは野球、
得意なものはローラースケー
ト、友だちの桃美ちゃんがち
よっぴり好き。
でも、いじめッ子は大っ嫌い、
今回も「ハッキリ言って…
だぜい！」と啖呵を切って、
龍神丸と共にドワルダーたち
をやっつけていく。

6

☆忍部ヒミコ

モンジャ村の忍者、忍部一族
の女の子、7歳。
お菓子が大好きで、天真爛漫、
純真無垢を絵にかいたような
性格。
どんな逆境でも、どんな手強
い相手でも「キャハハハ」
と笑って飛び離ばすやっつけて
しまう怖いもの知らず。
今回も、訳の分からんとんで
もない忍法を使って大活躍す
る。

7

☆剣部シバラク

ミヤモト村の剣豪、そのくせ
ナゾナゾ好きという風変わり
な男、35歳。
豪放大胆な性格。
ギャグ面とシリアス面がハッ
キリ分かれている。
「必殺、野牛バリの字斬り」
で、バッタバッタと敵を斬り
斬る姿は大迫力。
しかし、綺麗な女の人の前で
はデレデレと鼻の下を伸ばし
てなんてことも珍しくない。

8

☆龍神丸
　（龍星丸）

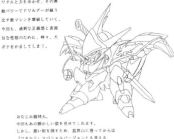

ワタルの乗る魔神。
自らも意志を持ち、話すこと
が出来る。
ワタルにとっては保護者、神
部界での父親のような存在。
ワタルと力を合わせ、その無
敵パワーでドワルダーが繰り
出す最強マシンを撃破していく。
今回も、過剰な正義感と真面
目な性格のために、時々、大
ボケをかましてしまう。

おなじみ龍神丸、
今回もあの懐かしい姿を見せてくれます。
しかし、悪い奴を倒すため、星界山に登ってからは
『ワタル2』スペシャルバージョンとも言える
新しい仕掛けを持った『ニュー龍神丸』として
復活します。
更に中盤からはより強い敵に立ち向かうため
『龍星丸』へとパワーアップ！
楽しみだ！

9

☆★獅子部　海火子
　　　翼王丸

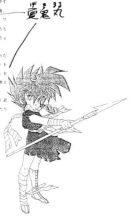

ワタルにライバル心を燃やす
負けず嫌いな少年、10歳。
マシン「翼王丸」を操り、ワ
タルたちとドワルダーたちと
の戦闘に割り込んで来てちょ
っかいを出すオジャマ虫。
その目的は、戦闘で壊された
マシンの部品（アイテム）を
くすね、それで「翼王丸」を
パワーアップさせようと考え
ているのだ。
時には、部品（アイテム）欲
しさにワタルたちを助けたり
する。

10

☆渡部クラマ

トリの姿でワタルを助ける男（人間の時は超美男子）、25歳。
一旦は人間の姿に戻ったものの、どうしたわけか今回、またまた
トリの姿で登場する。（この方がカッコイイというもっぱらの噂）
正義漢で心優しく、ニヒルな性格。
でも、かっこつけ過ぎてコケることもしばしば。

★ドワルダー

魔界からやってきた極悪の使者。
星界山を手中におさめ、創界山を含む全神部界を支配しようと
企んでいる。
その正体は謎の覆面の存在。

11

프로그램 기획서(완성판) ①

전작의 성공을 반영하여 부활한 「와타루 2」의 완성
판 기획서. 당시 롤플레잉 게임의 대히트가 반영된
듯 구체적으로 「RPG」라는 명칭이 등장했는데, 이
를 통해 1990년대 전후의 시대적 관점을 느낄 수
있다. 이 직전까지 우미히코의 이름은 「시시와카」,
마신은 「핫키마루」라고 불리고 있었다.

《今回のワタルが冒険する
不思議世界は·星界山!》

創界山の遥か上空、果てしない雲
曲が続くその狭間に星の形をした
七つの山があります。それが 星
界山です。

創界山に架かる虹は、満天の夜空
に輝く「星の柄杓（南斗七星）」
から降り注ぐ七色の虹の粒子によ
って遣られています。この『星の
柄杓』にエネルギーを与えている
のが 星界山なのです。

星界山がドワルダーに支配され
た時、創界山の虹は色を失い、麓
のモンジャ村は光を失った後の世
界になってしまいます。

12

1

2

☆第一星界『おもしろメルヘンの世界』

○イメージ 「ヨーロッパ大陸」

○敵マシン 「西洋騎士なヤツ」

15

☆第二星界『おもしろアドベンチャーの世界』

○イメージ 「アフリカ大陸」

○敵マシン 「戦車なヤツ」

16

3

☆第三星界『おもしろロマンの世界』

○イメージ 「アジア大陸」
（中国·インド中心）

○敵マシン 「戦国風なヤツ」

17

4

☆第四星界『おもしろトロピカルの世界』

○イメージ 「オセアニア大陸」
（オーストラリアと周辺の島々）

○敵マシン 「ドラゴンなヤツ」

18

5

☆第五星界『おもしろフロンティアの世界』

○イメージ 「北米大陸」
（おもにアメリカ·カナダ）

○敵マシン 「カーロボなヤツ」

19

6

☆第六星界『おもしろマジカルの世界』

○イメージ 「南米大陸」
（中南米圏）

○敵マシン 「悪魔なヤツ」

20

7

★宇宙界『おもしろサイエンスの世界』

○イメージ 「大宇宙空間」
（第三星界と第四星界の間にあり）

○敵マシン 「サンライズなヤツ」

22

8

프로그램 기획서(완성판) ②

전작의 무대였던 「창계산」의 머나먼 상공에는 마치
구름처럼 떠 있는 「성계산」이 있다. 기획서에는 새
로운 무대인 「성계산」의 다양한 특색과 마신 보스
등장에 대해 이야기 하고 있다. 여기에서는 주요 부
분을 발췌하여 게재했다. 특히 제3성계 슈텐카쿠
이후의 디자인이 실제 등장했던 것과 다르게 표현
된 것도 재미있는 포인트다. 우주계 마신의 콘셉트
에도 주목.

1

1・鍬部【いくさべ】ワタル
2・千九百九十八年 五月五日
3・現代・竜神町出身
4・又、母
5・132cm
6・27kg
7・牡牛座 B型
8・海険、ゲーム、ローラースケート
9・野球
10・鶴姫、うそ、弱いぎいじめ
11・宇宙飛行士になること
12・聖開検証！おもしろカッコイイ発世主！
13・ユミちゃんみたいに明るくて、かわいいな子！
14・虎王は無二の親友、海大子もイイやつなんだけど、知らない部分が大きいから、まだよくわからない
15・緑んと、ノーテンキ・ヤバいなのでこわいしゃうよ

2

1・忍部【しのびべ】ヒミコ
2・飼界暦虎万参千五百式五十六年 卯【うさぎ】月一日
3・モンジャ村出身
4・父
5・110cm
6・18kg
7・牡羊座 AB型
8・遊び事、魔法が使える事
9・笑う事、スケボー
10・泣く事
11・虎ちゃんのヨメになることなのだ！
12・ジンコゼキってなんだ？（天真らん漫、怖い物知らず）
13・虎ちゃん！
14・ワタルも虎ちゃんもヒコちゃんもトリさんもおっさんもみ────んなだいすきなのだ！
15・

3

1・海大子
2・飼界暦八千式百六十八年 足月十一日
3・星界山西四星界モリト村出身
4・そいつは言えねぇな。
5・134.5cm
6・27kg
7・大蟹座 AB型
8・魚とり、遊水
9・水泳
10・やかましいのは嫌いだ
11・それは・・・うは言えない。
12・みんなはオレのこと、一匹狼みたいだって云うぞ。
13・女はやさしく、おしとやかなのに限るぜ。
　（レイナちゃんなんかいいんじゃないか。だってラ？ ばかりな！）
14・ワタルは別に一緒にいるとなにかと都合がいいから連れていっているだけだ。
　虎王こ これ以上やかましくなるのはご免だぜ
15・うるさい。けど、どこか憎めないヤツ。

4

1・渡部【わたりべ】クラマ
2・飼界暦虎万参千五百式四十三年 酉【とり】月二十四日
3・ワサリベ村出身
4・ナイショ
5・175cm
6・62kg
7・さそり座 A型
8・飛べる事
9・空を眺める事、スカイダイビング
10・男ってのは、自分の弱みは他人にしゃべったりしないもんだ。
11・世界中のみんなが平和に暮らせますようにってのが俺の夢だ。
12・クールでカッコよくて、ちょっぴりザ。
13・クラマって全型ギャル（え、ユリアり、君だよ、それは！？）
14・三人とも、いい恋の相手なもの、特に海大子は、魚の子供の頃を見ているようで。
　なんとも懐かしく、面白い。
15・いつも天真らん漫、いいムードメーカーだ。

5

1・劔部【つるぎべ】シバラク
2・飼界暦虎万参千五百式十八年 卯月十四日
3・ミヤモト村出身
4・うちの作家には娘が七等さんから一零婆等さ…がけんどけなのかな…んと、何人いたかな…
5・183cm
6・95kg
7・水瓶座 O型
8・なぞなぞ、劔術
9・食べる事、劔術
10・ジェットコースターなどは大の苦手
11・素敵な嫁様さんをもらうこと
12・森羅大刃
13・和風の似合う女（ひと）
14・許し事があって大食いなのだが、海大子の株に素直でないのは チト、いただけないのよ。
15・ヒミコとは もう長い付き合いになるが、こいつだけはホントわからん！

6

1・時闘子【虎王】
2・飼界暦虎万参千五百式十三年 虎月一日
3・飼界山第七冥界聖龍殿出身
4・姫
5・132.5cm
6・27kg
7・魚座 O型
8・乗馬
9・馬に乗って遠くまで出かける事、昼寝
10・勉強すること
11・立派に神龍界を治めることができる人物になりたい。
12・ウガママナンバーナイト。だけどだれにも似合うだけの実力を身に蓄えているって所だ。
13・明るく、やさしく、丈夫で気持ち。
14・ワタルは最高のトモダチ！そして、最高のライバル！！
　海大子はどんなヤツか知らないけれど、きっといいライバルになるに違いない！
15・オレさまのヨメだぞ！手を出すヤツはゆるさーん！！

7

時闘子の一日

時刻	内容
AM 4:00	聖龍殿の朝は 早い。侍従たちは、この位から宮殿内の掃除を始める。
5:00	起床。武宅（ドンゴロ）の用意した千着の服の中から 一つを選んで着がえる。（と、言ってもみんな同じデザインなんだけどね。）
6:00	朝一番の仕事は 虹の観察。七色全てについて、色艶など事細やかに記録。
7:00	朝食。メニューは一汁一葉のシンプルなもの。
8:00〜	勉強。将来、神部界の頂点に立つ者、飼界山中の言葉をマスターしていなくてはならないので、内容は語学が中心。今日は第六階層、ナーニワ地方の言葉を勉強した。
10:00	乗馬の練習。今では飼界山中を捜しても、乗馬において私の右に出る者はいないであろう。
PM 0:00	昼食。昼食は三時間位かけて ゆっくり食べる。メニューは神部葡萄から作った特製食前酒から始まって、神燕のスープ、竜のヒゲサラダ、飼界赤茄子の肉詰めアチアチ風、出日蟹のムニエル、etc…
3:00	宰務。書類の整理。（といっても、ほとんどがハンコ押し。これが大きな赤ん坊位ある金印で、重たいのなんの・・・）
PM 4:00	この時間が 私の唯一の自由な時間だ。ちょっと前までは蘇額に夢中だったが、今は靴集めに凝っていて、妙なデザインの靴をやたらと集めているぞ！（ちなみにサイズは22.5cm）
5:00	入浴。（聖龍殿の大浴場は 深く広くて、向う端が見えないほどだ。銭湯なんかメじゃないぞ。）
6:00	夕食。艶饗会でもない限り、夕食は軽いものしか食べない。
7:00	星の観察。南斗七星の輝きを、聖龍殿にある天文室で観察。ワタルたちの安否を気遣っている
8:00	冥想。姫上などは、一度冥想に入ると、そのまま三日位ずっと冥想しているが、私はまだ、そこまで できないので、一日一時間位これを行なう。
9:00	就寝。

문서자료

현재 남아있는 「와타루 2」 시점의 문서자료. 와타루 일행이 앙케이트에 응하는 방식으로 질문에 답하고 있다. 쇼류시의 하루에 맞춰 미디어 대응을 위해 준비된 것으로 보인다.

①이름 ②생년월일 ③출신 ④가족 ⑤신장 ⑥체중 ⑦별자리, 혈액형 ⑧특기 ⑨좋아하는 것 ⑩싫어하는 것 ⑪장래희망 ⑫자기분석 ⑬이상형 ⑭다른 캐릭터에 대해서 ⑮히미코의 인상은? 등의 질문으로 구성되어 있다.

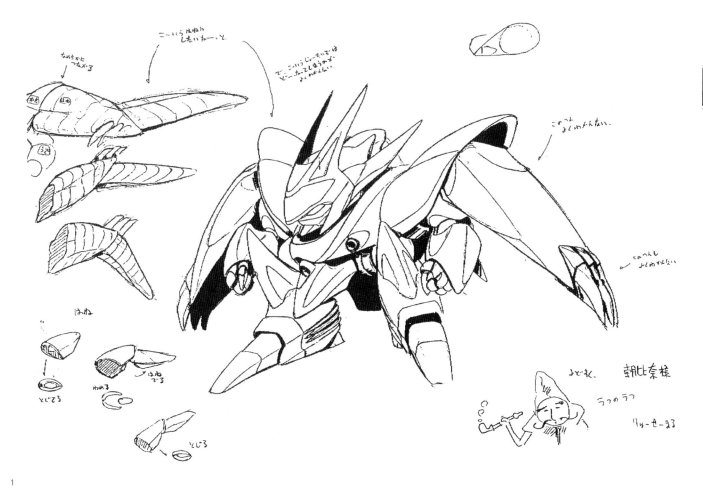

1

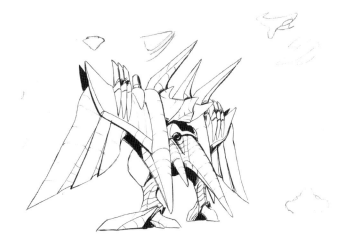

2

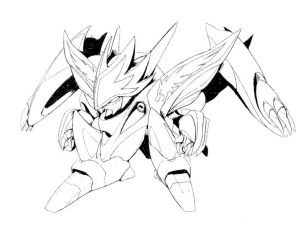

4

3

류세이마루 메이킹

류진마루의 파워업 환생 후 모습인 류세이마루의 메이킹. 그림 1 ~ 3은 초기 시안으로, 거대한 어깨 블록이 특징인 마신을 표현하고 있는데 히류(비룡)로 변신이 가능하다. 히류(비룡)의 날개를 새처럼 표현하여 마신에 어떻게 적용시킬지가 과제였던 것으로 보인다. 그림 4는 더욱 상세하게 그려진 준비 디자인으로서 모두 나카자와 카즈노리 씨의 그림.

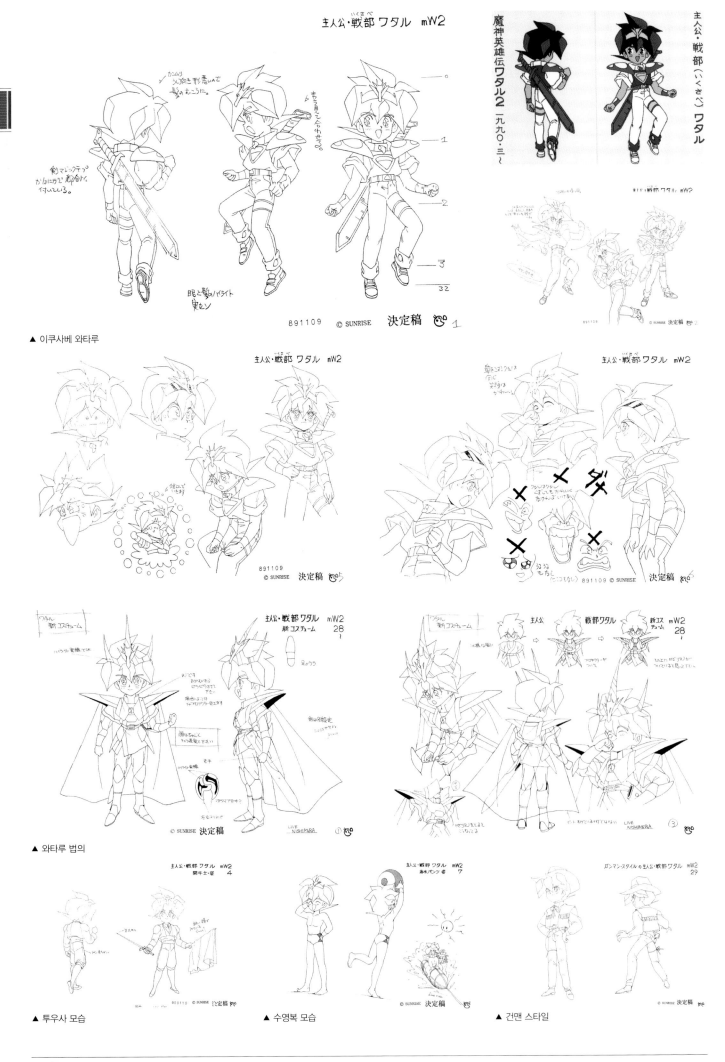

主人公・戦部（いくさべ）ワタル mW2

魔神英雄伝ワタル2
一九九〇・三〜

主人公・戦部（いくさべ）ワタル

891109 © SUNRISE 決定稿 1

891109 © SUNRISE 決定稿 2

▲ 이쿠사베 와타루

主人公・戦部（いくさべ）ワタル mW2

891109 © SUNRISE 決定稿

主人公・戦部（いくさべ）ワタル mW2

891109 © SUNRISE 決定稿

主人公・戦部ワタル mW2
新コスチューム 28

© SUNRISE 決定稿 LIVE NISHIMURA

主人公 戦部ワタル 新コス mW2
チューム 28

LIVE NISHIMURA

▲ 와타루 법의

主人公・戦部ワタル mW2
開士士着 4

900110 © SUNRISE 決定稿

▲ 투우사 모습

主人公・戦部ワタル mW2
海水パンツ着 7

© SUNRISE 決定稿

▲ 수영복 모습

ガンマン・スタイルの主人公・戦部ワタル mW2
29

© SUNRISE 決定稿

▲ 건맨 스타일

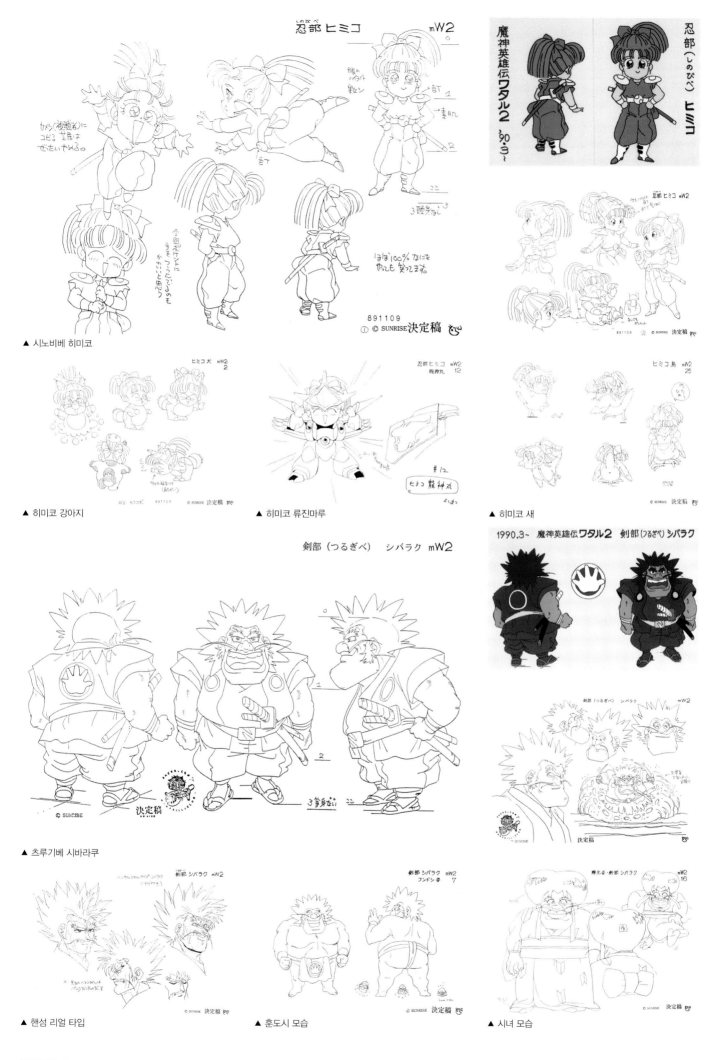

忍部ヒミコ

魔神英雄伝ワタル2 '90.3〜

忍部（しのびべ）ヒミコ

▲ 시노비베 히미코

ヒミコズ mW2

忍部ヒミコ mW2
龍神丸 12

ヒミコ鳥 mW2
25

▲ 히미코 강아지

▲ 히미코 류진마루

▲ 히미코 새

剣部（つるぎべ） シバラク mW2

1990.3〜 魔神英雄伝ワタル2 剣部（つるぎべ）シバラク

剣部（つるぎべ） シバラク mW2

▲ 츠루기베 시바라쿠

剣部シバラク mW2

剣部シバラク mW2
フンドシ姿 7

魔元帥・剣部シバラク mW2
16

▲ 핸섬 리얼 타입

▲ 훈도시 모습

▲ 시녀 모습

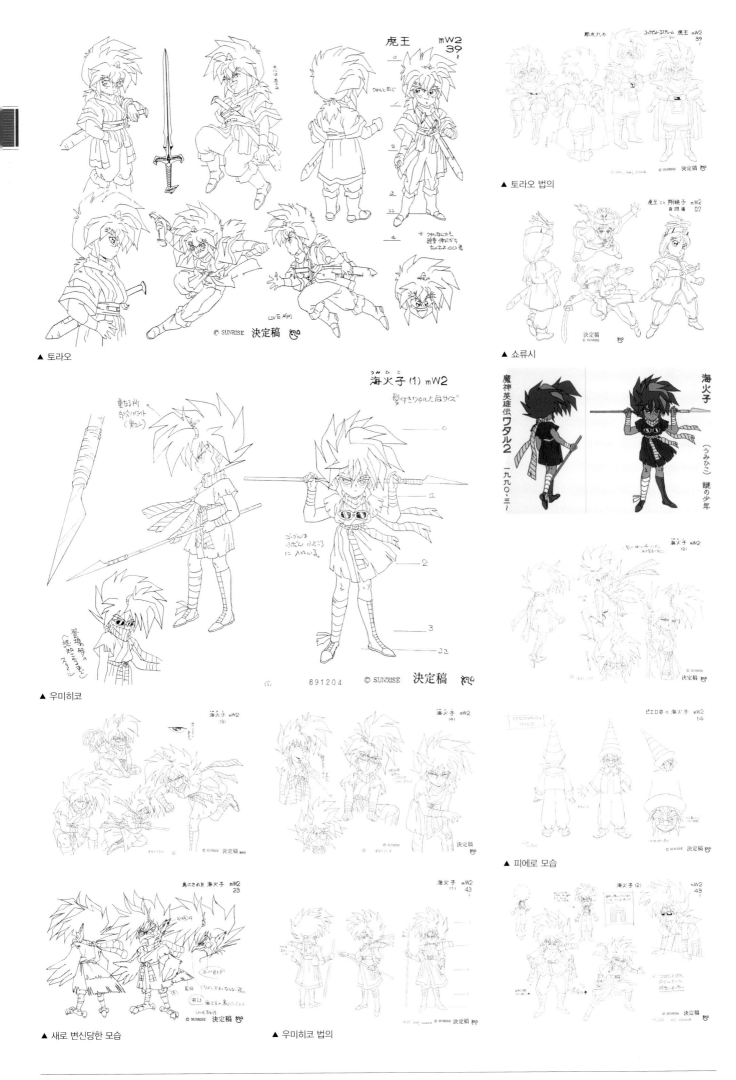

虎王 mW2 39〜

▲ 토라오 법의

▲ 토라오

▲ 쇼류시

海火子 (1) mW2

▲ 우미히코

▲ 피에로 모습

▲ 새로 변신당한 모습

▲ 우미히코 법의

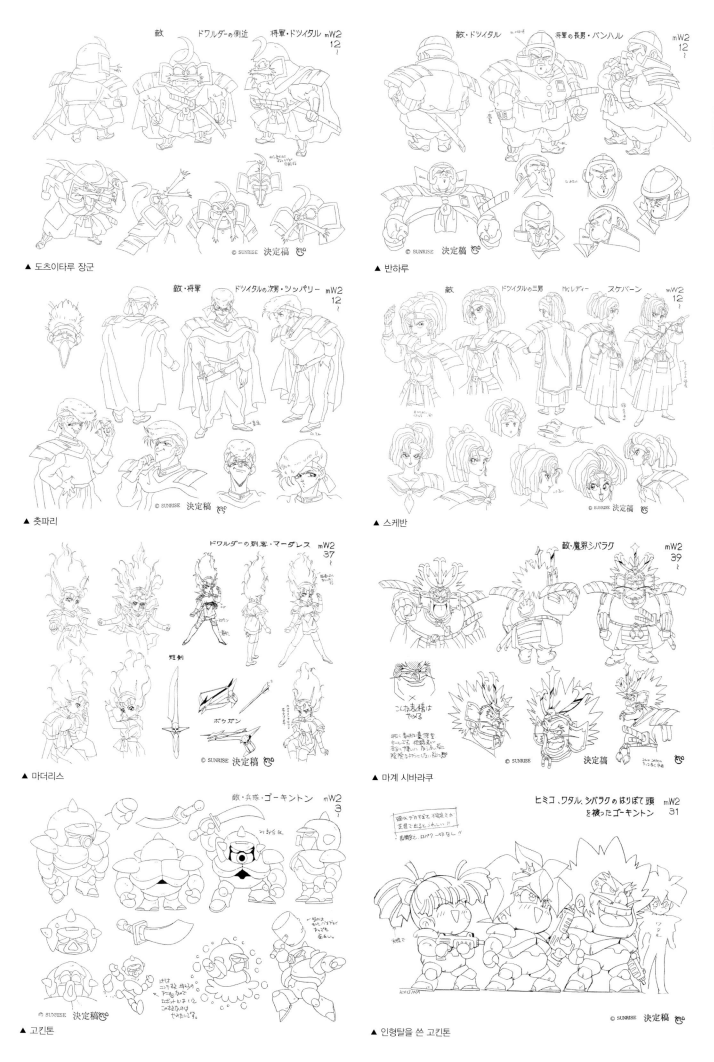

▲ 도츠이타루 장군

▲ 반하루

▲ 츳파리

▲ 스케반

▲ 마더리스

▲ 마계 시바라쿠

▲ 고킨톤

▲ 인형탈을 쓴 고킨톤

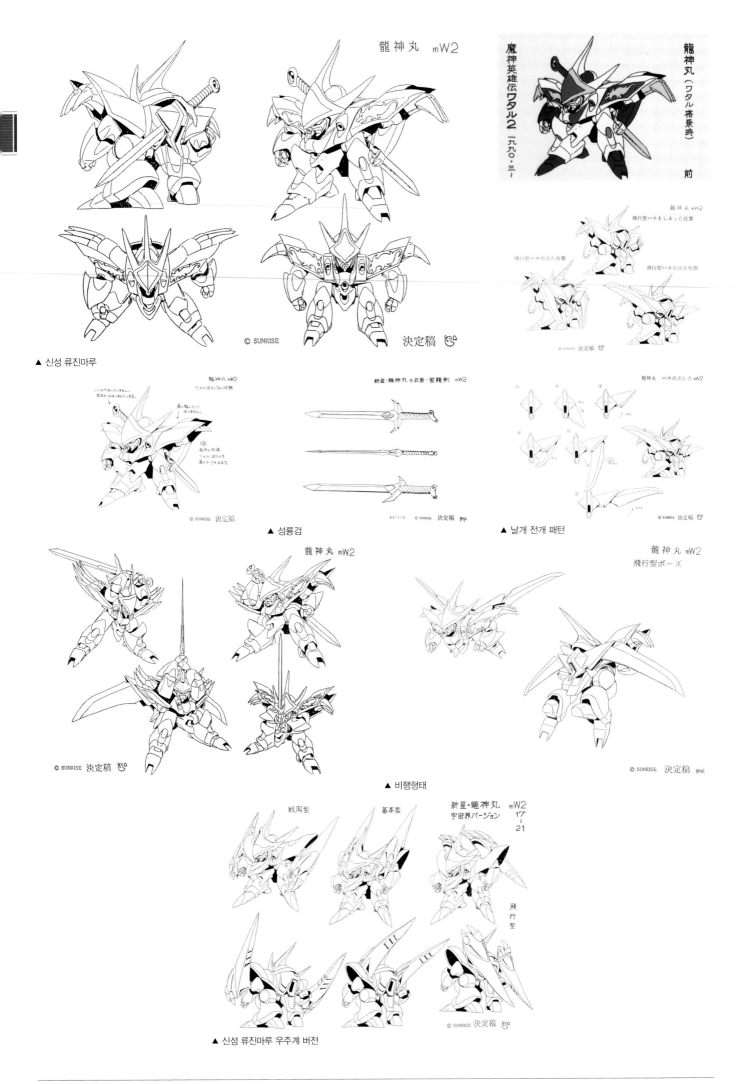

龍神丸　mW2

魔神英雄伝ワタル2
一九九〇・三〜

龍神丸（ワタル搭乗時）前

龍神丸 mW2
飛行型ハネをしまった状態

飛行型ハネの出た状態

飛行型ハネの出た状態

© SUNRISE

決定稿

© SUNRISE 決定稿

▲ 신성 류진마루

龍神丸 mW2
ツメを出していない状態

新星・龍神丸 の武器・聖龍剣 mW2

龍神丸 ハネの出し方 mW2

© SUNRISE 決定稿

© SUNRISE 決定稿

© SUNRISE 決定稿

▲ 성룡검

▲ 날개 전개 패턴

龍神丸 mW2

龍神丸 mW2
飛行型ポーズ

© SUNRISE 決定稿

© SUNRISE 決定稿

▲ 비행형태

新星・龍神丸 mW2
宇宙界バージョン

17
〜
21

戦闘型

基本型

飛行型

© SUNRISE 決定稿

▲ 신성 류진마루 우주계 버전

主人公・戦部ワタルの魔神・龍星丸　mW2・28〜

魔神英雄伝ワタル2　主役魔神・龍星丸　一九九〇・三〜　#28〜　戦部ワタル・用

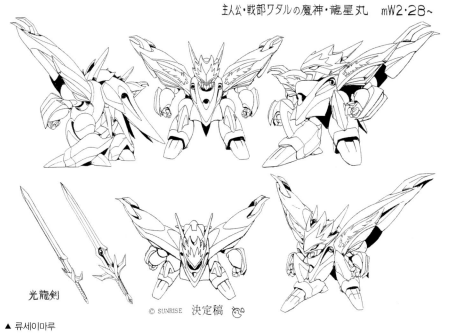

光龍剣

© SUNRISE　決定稿

▲ 류세이마루

主人公・戦部ワタル・の魔神・龍星丸　mW2・28〜

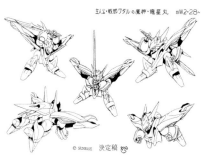

© SUNRISE　決定稿

主人公・戦部ワタルの魔神・龍星丸・飛龍変形　mW2 36〜

正面　上面　背後　下面　左側面

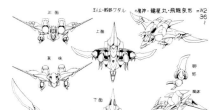

決定稿　© SUNRISE

▲ 히류 형태

主人公・戦部ワタルの魔神・龍星丸のコックピット・金龍　mW2 28〜

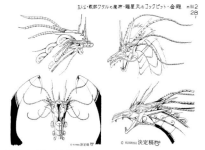

© SUNRISE　決定稿

▲ 류세이마루 조종석

剣部シバラクの魔神・新星・戦神丸　mW2 2〜

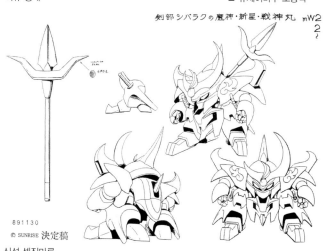

891130
© SUNRISE　決定稿

▲ 신성 센진마루

1990.3〜 魔神英雄伝ワタル2
戦神丸

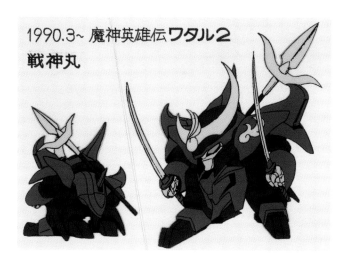

渡部クラマの魔神　空神丸

'90・3〜 魔神英雄伝ワタル2

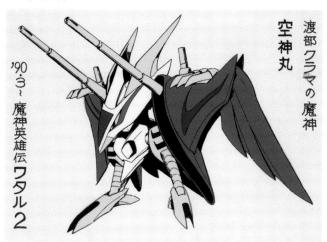

▲ 신성 쿠진마루

渡部クラマの魔神・新星・空神丸　mW2 11〜　飛行形態

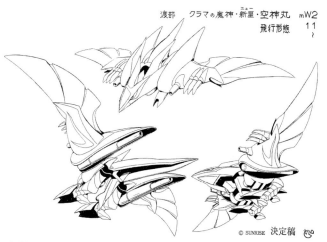

© SUNRISE　決定稿

▲ 비행형태

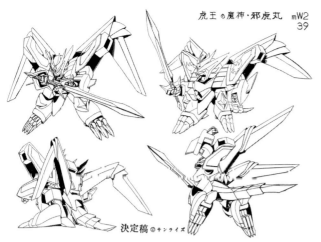

虎王の魔神・邪虎丸 mW2
39

決定稿 ©サンライズ

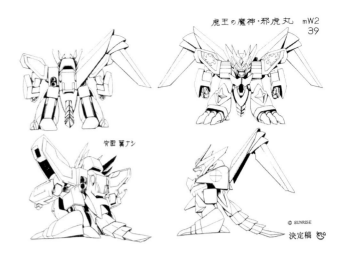

虎王の魔神・邪虎丸 mW2
39

背面 翼ナシ

© SUNRISE 決定稿

▲ 신성 쟈코마루

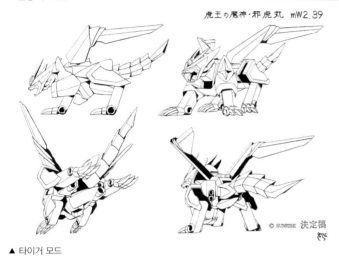

虎王の魔神・邪虎丸 mW2.39

© SUNRISE 決定稿

▲ 타이거 모드

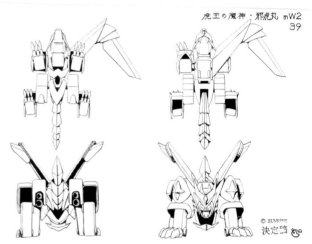

虎王の魔神・邪虎丸 mW2
39

© SUNRISE 決定稿

虎王の魔神・邪虎丸(内) mW2
コックピット 39

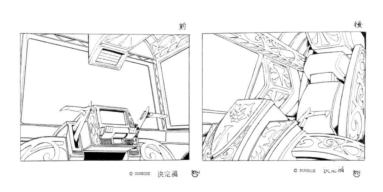

前　　　　　　後

© SUNRISE 決定稿　　© SUNRISE 決定稿

▲ 쟈코마루 조종석

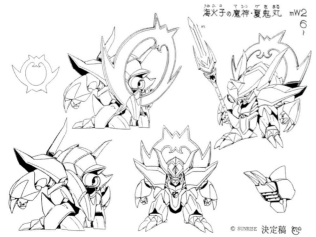

海火子の魔神・夏鬼丸 mW2
6～

© SUNRISE 決定稿

▲ 게키마루

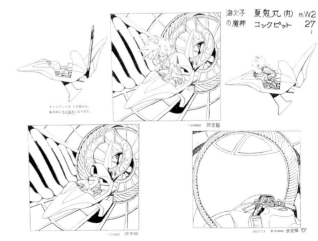

海火子
の魔神 夏鬼丸(内) mW2
コックピット 27

© SUNRISE 決定稿

▲ 게키마루 조종석

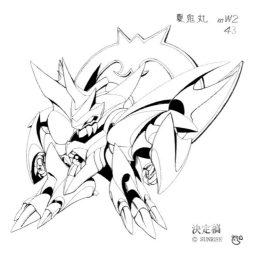

夏鬼丸 mW2 43

決定稿
© SUNRISE

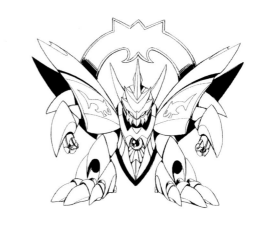

▲ 진 게키마루

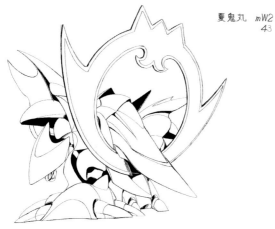

夏鬼丸 mW2 43

夏鬼丸 mW2 43

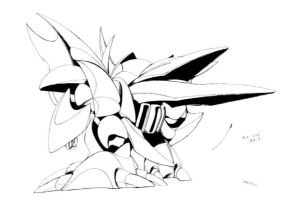

魔界シバラクの魔神・邪戦角 mW2 41

魔界シバラクの魔神・邪戦角 mW2 41

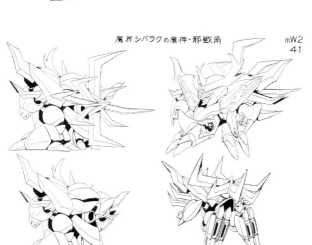

© SUNRISE 決定稿

▲ 쟈센가쿠

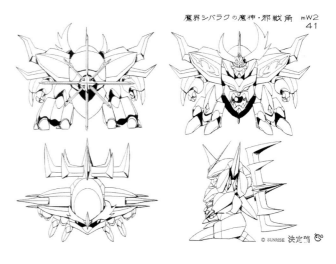

© SUNRISE 決定稿

敵・魔界三兄弟の魔神 黒龍角 mW2 27〜

敵・魔界三兄弟の魔神・黒龍角・剣 mW2 27〜

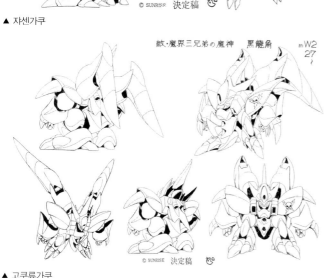

© SUNRISE 決定稿

▲ 고쿠류가쿠

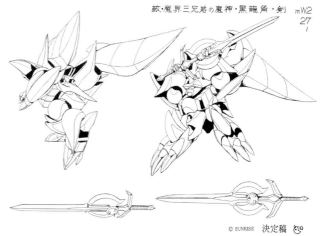

© SUNRISE 決定稿

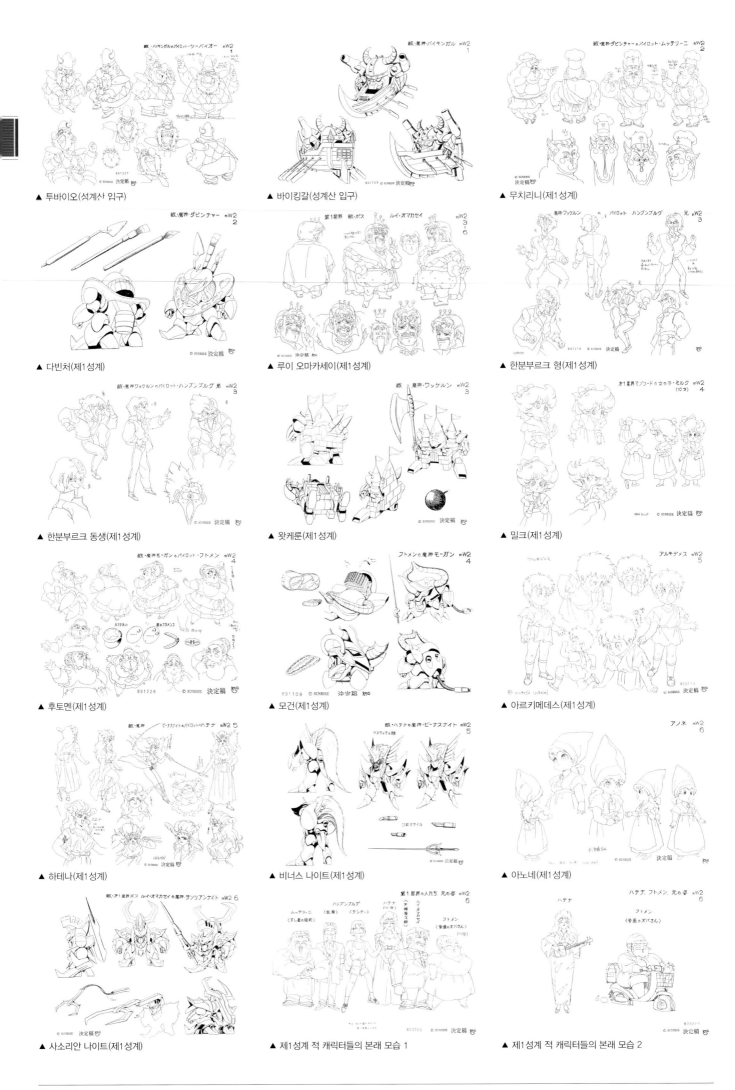

▲ 투바이오(성계산 입구)

▲ 바이킹갈(성계산 입구)

▲ 무치리니(제1성계)

▲ 다빈처(제1성계)

▲ 루이 오마카세이(제1성계)

▲ 한분부르크 형(제1성계)

▲ 한분부르크 동생(제1성계)

▲ 왓케룬(제1성계)

▲ 밀크(제1성계)

▲ 후토멘(제1성계)

▲ 모건(제1성계)

▲ 아르키메데스(제1성계)

▲ 하테나(제1성계)

▲ 비너스 나이트(제1성계)

▲ 아노네(제1성계)

▲ 사소리안 나이트(제1성계)

▲ 제1성계 적 캐릭터들의 본래 모습 1

▲ 제1성계 적 캐릭터들의 본래 모습 2

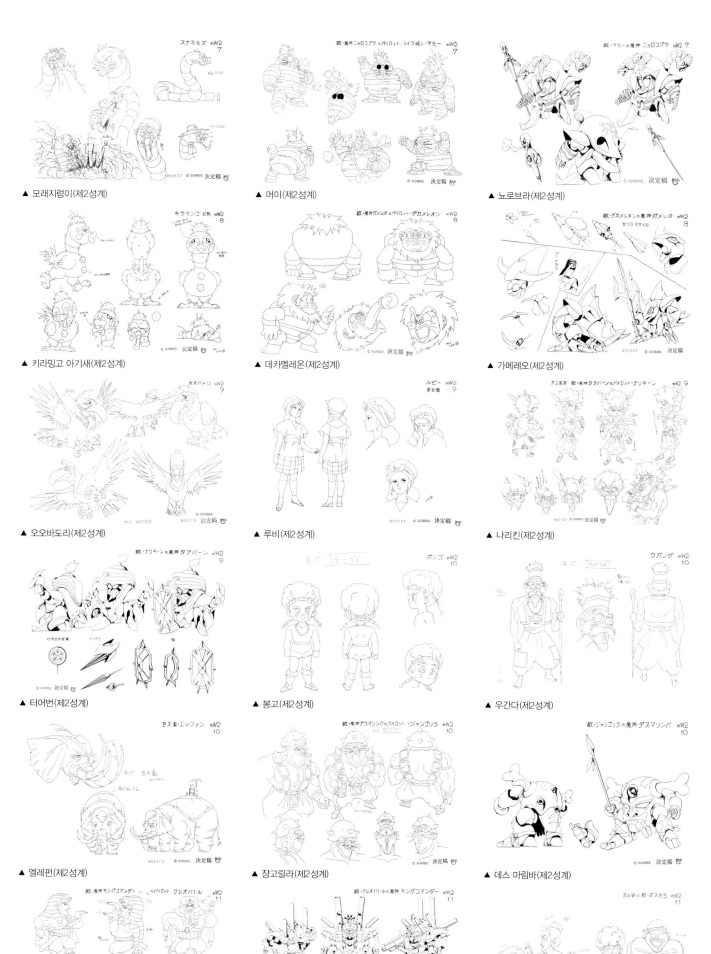

▲ 모래지렁이(제2성계)

▲ 머미(제2성계)

▲ 뇨로브라(제2성계)

▲ 키라밍고 아기새(제2성계)

▲ 데카멜레온(제2성계)

▲ 가메레오(제2성계)

▲ 오오바도리(제2성계)

▲ 루비(제2성계)

▲ 나리킨(제2성계)

▲ 터어번(제2성계)

▲ 봉고(제2성계)

▲ 우간다(제2성계)

▲ 엘레펀(제2성계)

▲ 장고릴라(제2성계)

▲ 데스 마림바(제2성계)

▲ 클레오바톨(제2성계)

▲ 킹 커맨더(제2성계)

▲ 제2성계 적 캐릭터의 본래 모습

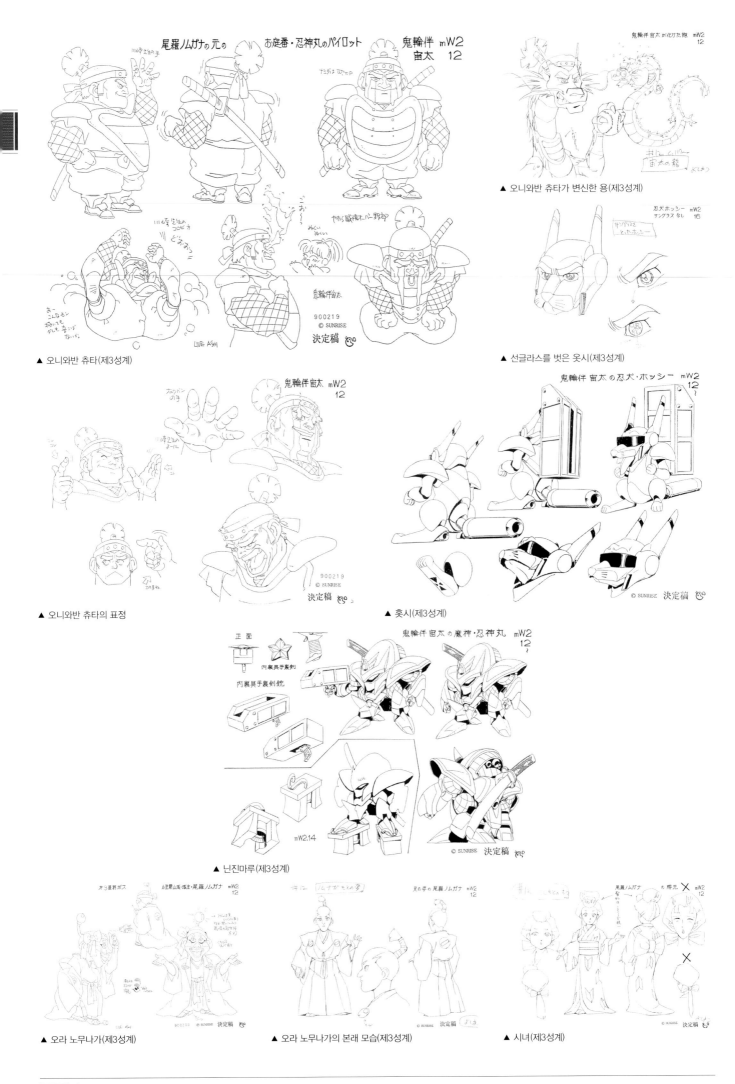

▲ 오니와반 츄타(제3성계)

▲ 오니와반 츄타가 변신한 용(제3성계)

▲ 선글라스를 벗은 옷시(제3성계)

▲ 오니와반 츄타의 표정

▲ 홋시(제3성계)

▲ 닌진마루(제3성계)

▲ 오라 노무나가(제3성계)

▲ 오라 노무나가의 본래 모습(제3성계)

▲ 시녀(제3성계)

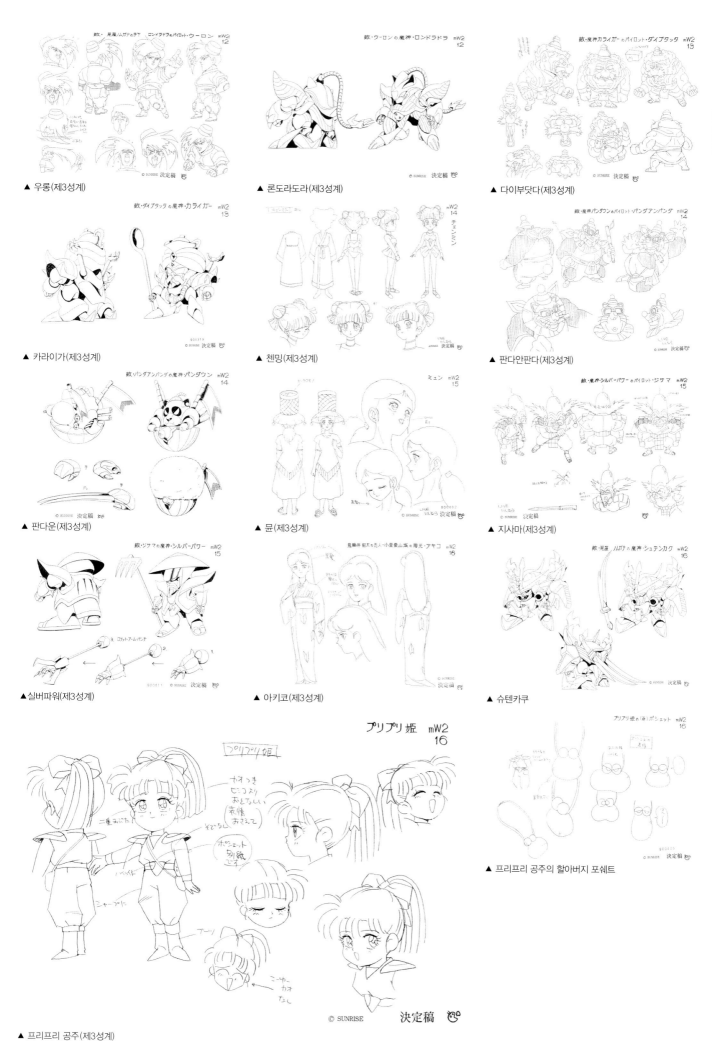

▲ 우롱(제3성계)

▲ 론도라도라(제3성계)

▲ 다이부닷다(제3성계)

▲ 카라이가(제3성계)

▲ 첸밍(제3성계)

▲ 판다안판다(제3성계)

▲ 판다운(제3성계)

▲ 뮨(제3성계)

▲ 지사마(제3성계)

▲실버파워(제3성계)

▲ 아키코(제3성계)

▲ 슈텐카쿠

▲ 프리프리 공주(제3성계)

▲ 프리프리 공주의 할아버지 포쉐트

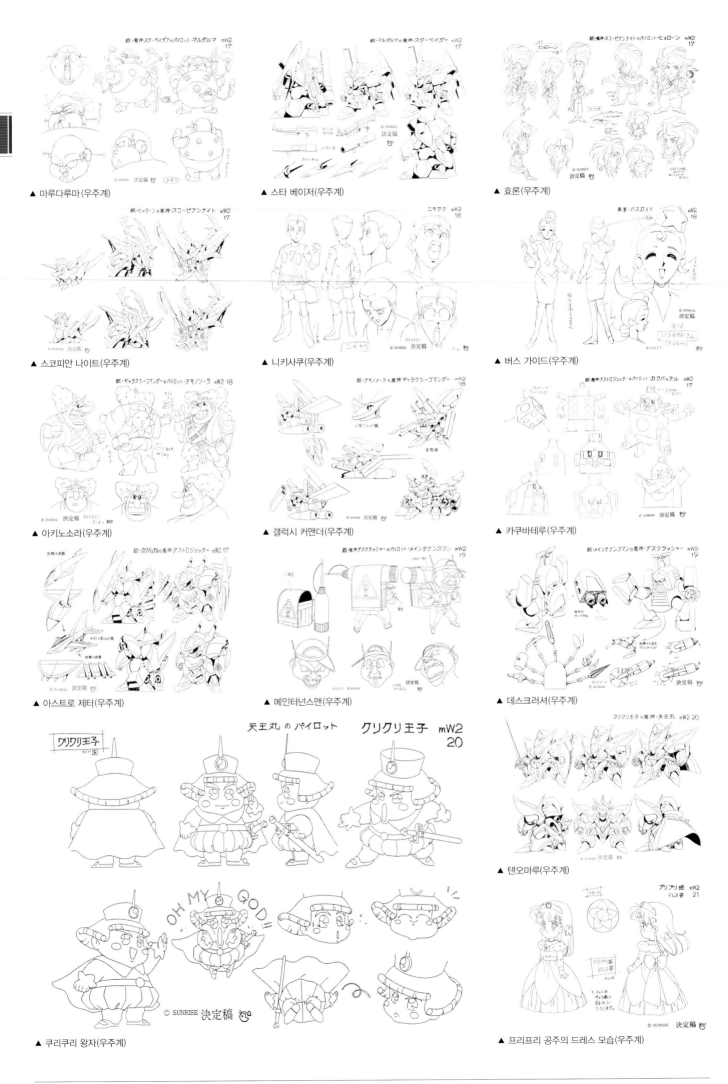

▲ 마루다루마(우주계)

▲ 스타 베이저(우주계)

▲ 효론(우주계)

▲ 스코피안 나이트(우주계)

▲ 니키사쿠(우주계)

▲ 버스 가이드(우주계)

▲ 아키노소라(우주계)

▲ 갤럭시 커맨더(우주계)

▲ 카쿠바테루(우주계)

▲ 아스트로 제터(우주계)

▲ 메인터넌스맨(우주계)

▲ 데스크러셔(우주계)

▲ 쿠리쿠리 왕자(우주계)

▲ 텐오마루(우주계)

▲ 프리프리 공주의 드레스 모습(우주계)

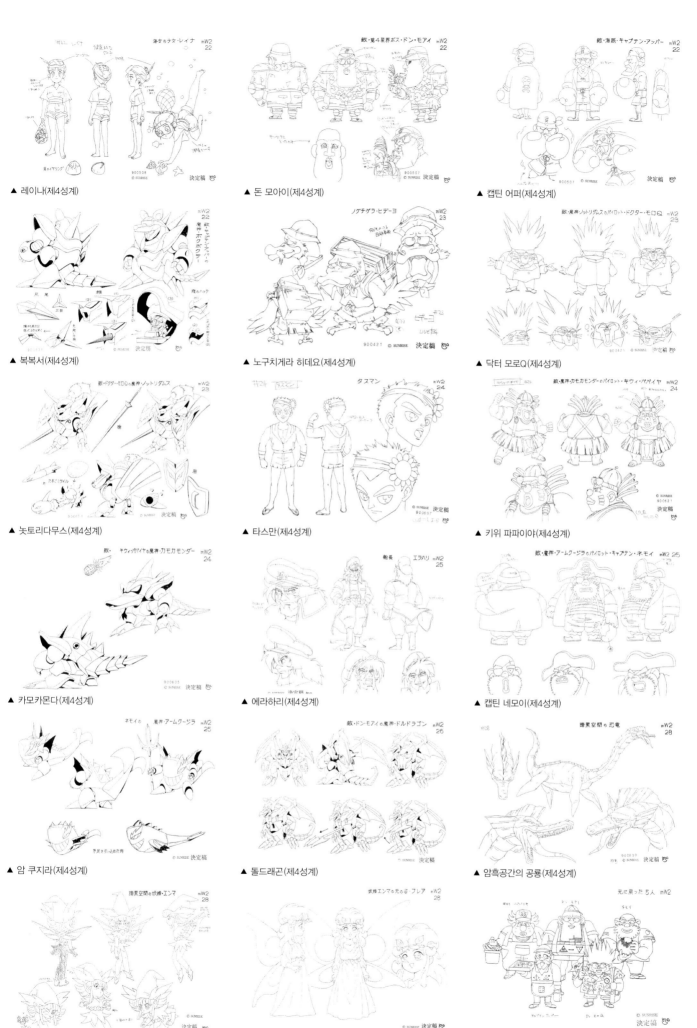

▲ 레이나(제4성계)

▲ 돈 모아이(제4성계)

▲ 캡틴 어퍼(제4성계)

▲ 복복서(제4성계)

▲ 노구치게라 히데요(제4성계)

▲ 닥터 모로Q(제4성계)

▲ 놋토리다무스(제4성계)

▲ 타스만(제4성계)

▲ 키위 파파이야(제4성계)

▲ 카모카몬다(제4성계)

▲ 에라하리(제4성계)

▲ 캡틴 네모이(제4성계)

▲ 암 쿠지라(제4성계)

▲ 돌드래곤(제4성계)

▲ 암흑공간의 공룡(제4성계)

▲ 엔마(제4성계)

▲ 프레아(제4성계)

▲ 제4성계 적 캐릭터의 본래 모습

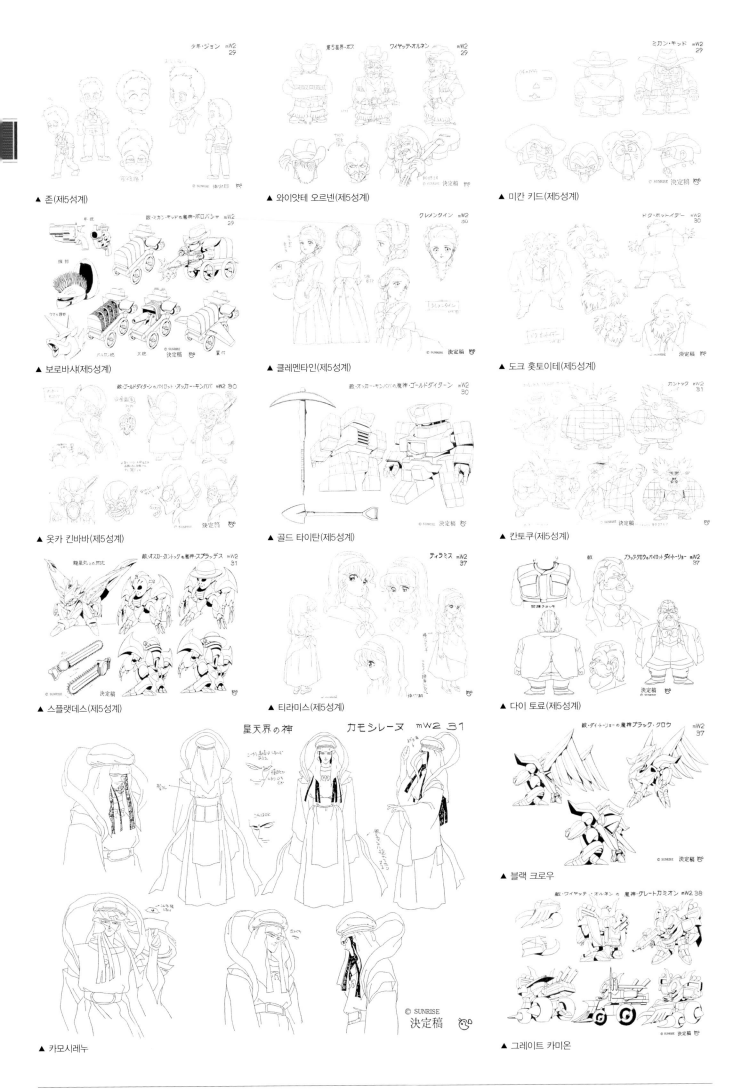

▲ 존(제5성계)

▲ 와이얏테 오르넨(제5성계)

▲ 미칸 키드(제5성계)

▲ 보로바샤(제5성계)

▲ 클레멘타인(제5성계)

▲ 도크 홋토이테(제5성계)

▲ 옷카 킨바바(제5성계)

▲ 골드 타이탄(제5성계)

▲ 칸토쿠(제5성계)

▲ 스플랫데스(제5성계)

▲ 티라미스(제5성계)

▲ 다이 토료(제5성계)

▲ 카모시레누

▲ 블랙 크로우

▲ 그레이트 카미온

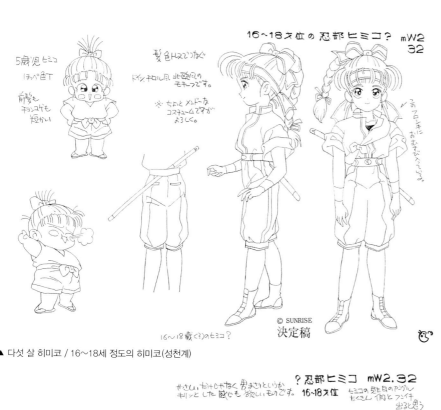

16〜18才位の忍部ヒミコ？ mW2
32

5歳児ヒミコ
ほっぺ色T

前髪を
チョコっとも
短かい

髪色ハ×ズ？つなぐ

ドイシ牛ロハ風 北欧位の
モチーフです。

※ ちょっとメルヘン
コスチュームデザイナが
よろしく。

このフロシキに
おむすびいっぱい

© SUNRISE　決定稿

16〜18歳くらいのヒミコ？

▲ 다섯 살 히미코 / 16〜18세 정도의 히미코(성천계)

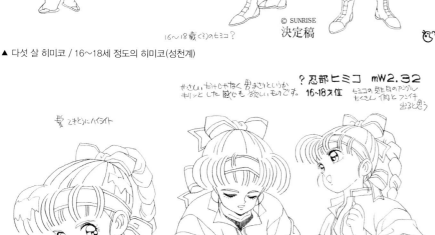

髪 きちんにハイライト

？忍部ヒミコ　mW2.32
16〜18才位

やさしい甘ったるくなく勝まさりというか
キリッとした感じも欲しいものです。

ヒミコの見た目のアングル
たくさん 横と フシギ
出ると思う

© SUNRISE　決定稿

▲ 16〜18세 정도의 히미코(성천계)

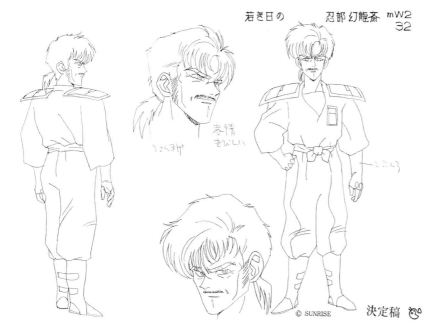

若き日の　忍部幻龍斎 mW2
32

ちょんまげ

老情
さびしい

？ 2,2,3

© SUNRISE　決定稿

▲ 젊은 날의 겐류사이(성천계)

海火子の父・イサリビ mW2
33

© SUNRISE　決定稿

▲ 이사리비(성천계)

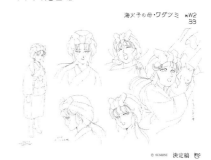

海火子の母・ワダツミ mW2
33

© SUNRISE　決定稿

▲ 와다츠미(성천계)

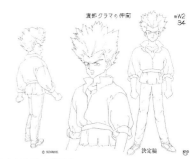

渡部クラマの仲間 mW2
34

© SUNRISE　決定稿

▲ 쿠라마의 동료(성천계)

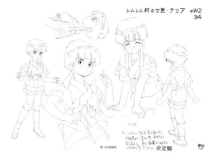

レムレム村の女医・ナリア mW2
34

© SUNRISE　決定稿

▲ 나리아(성천계)

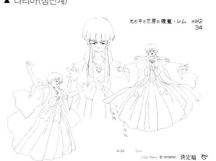

光の中の世界の瞳魔・レム mW2
34

© SUNRISE　決定稿

▲ 레무(성천계)

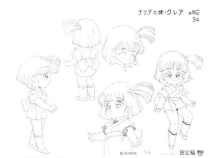

ナリアの妹・クレア mW2
34

© SUNRISE　決定稿

▲ 클레어(성천계)

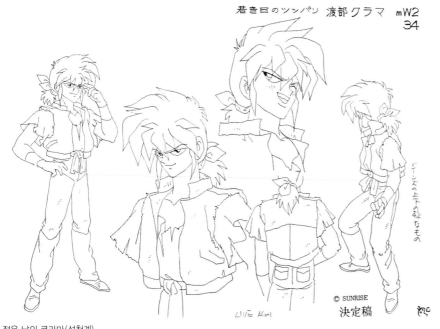

若き日のツンパリ 渡部クラマ mW2 34

© SUNRISE

決定稿

▲ 젊은 날의 쿠라마(성천계)

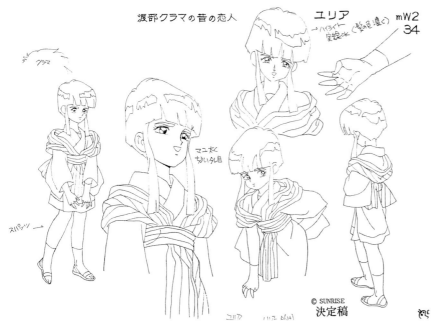

渡部クラマの昔の恋人　ユリア mW2 34

© SUNRISE

決定稿

▲ 유리아(성천계)

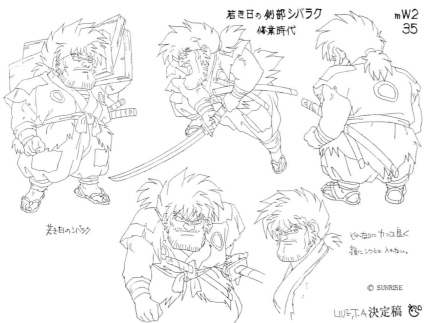

若き日の剣部シバラク 修業時代 mW2 35

© SUNRISE

決定稿

▲ 젊은 날의 시바라쿠(성천계)

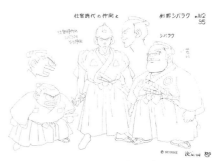

剣部シバラク mW2 35

© SUNRISE

決定稿

▲ 관리 시절의 시바라쿠와 동료들(성천계)

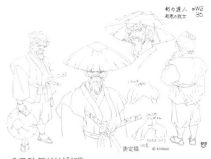

mW2 35

決定稿 © SUNRISE

▲ 초로의 무사(성천계)

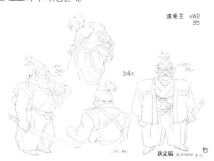

道場主 mW2 35

決定稿 © SUNRISE

▲ 도장 주인(성천계)

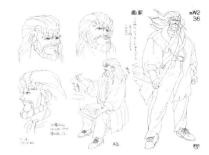

mW2 36

▲ 화가(성천계)

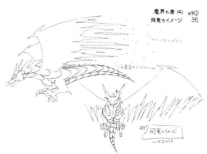

mW2 36

▲ 류세이마루와 일체화된 비룡의 환영(성천계)

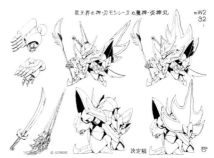

mW2 32

決定稿 © SUNRISE

▲ 엔진마루(성천계)

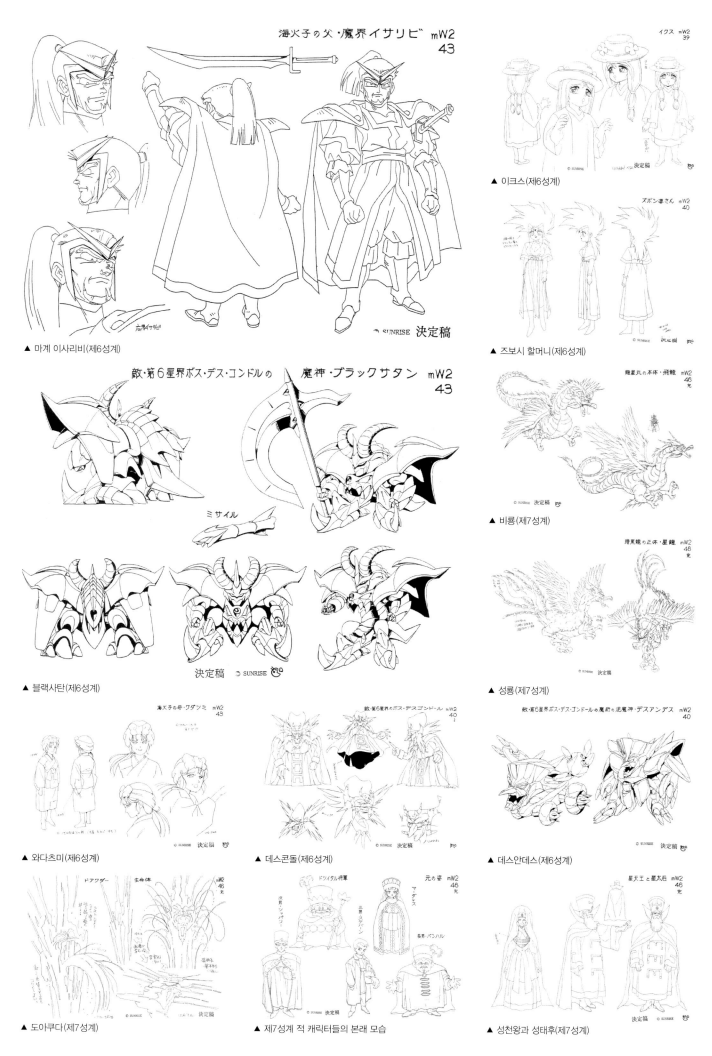

海火子の父・魔界イサリビ mW2 43

▲ 마계 이사리비(제6성계)

イクス mW2 39

▲ 이크스(제6성계)

ズボン凄さん mW2 40

▲ 즈보시 할머니(제6성계)

敵・第6星界ボス・デス・コンドルの 魔神・ブラックサタン mW2 43

ミサイル

決定稿 SUNRISE

▲ 블랙사탄(제6성계)

朧星丸の本体・飛龍 mW2 46 完

▲ 비룡(제7성계)

暗黒龍の正体・星龍 mW2 46 完

決定稿

▲ 성룡(제7성계)

海火子の母・ワダツミ mW2 43

決定稿

▲ 와다츠미(제6성계)

敵・第6星界のボス・デスゴンドール mW2 40 ?

決定稿

▲ 데스콘돌(제6성계)

敵・第6星界ボス・デス・ゴンドールの魔將の泥魔神・デスアンデス mW2 40

決定稿

▲ 데스안데스(제6성계)

ドアクダー 生命体 mW2 46 完

▲ 도아쿠다(제7성계)

ドツイタル将軍 元の容 mW2 46 完

▲ 제7성계 적 캐릭터들의 본래 모습

星天王 と 星太后 mW2 46 完

決定稿

▲ 성천왕과 성태후(제7성계)

魔神英雄伝ワタル
終わりなき時の物語
마신영웅전 와타루 끝없는 시간의 이야기

구세주 와타루, 최후의 싸움!?

「와타루 2」의 속편인 OVA 시리즈. 마계의 엔라오로 인해 창계산은 괴멸직전의 위기에 처한다. 와타루는 천부계로 가서 마계의 문을 봉인할 수 있는 권룡의 곡옥을 찾는다.

와타루 최대의 시련이 그려진 만큼 끝까지 무겁고 진지한 분위기의 작품이다. 이 시점에는 「초마신영웅전 와타루」의 제작 예정이 없었기 때문에, 어떤 의미에서는 애니메이션 와타루 시리즈의 완결편이라고 할 수 있다.

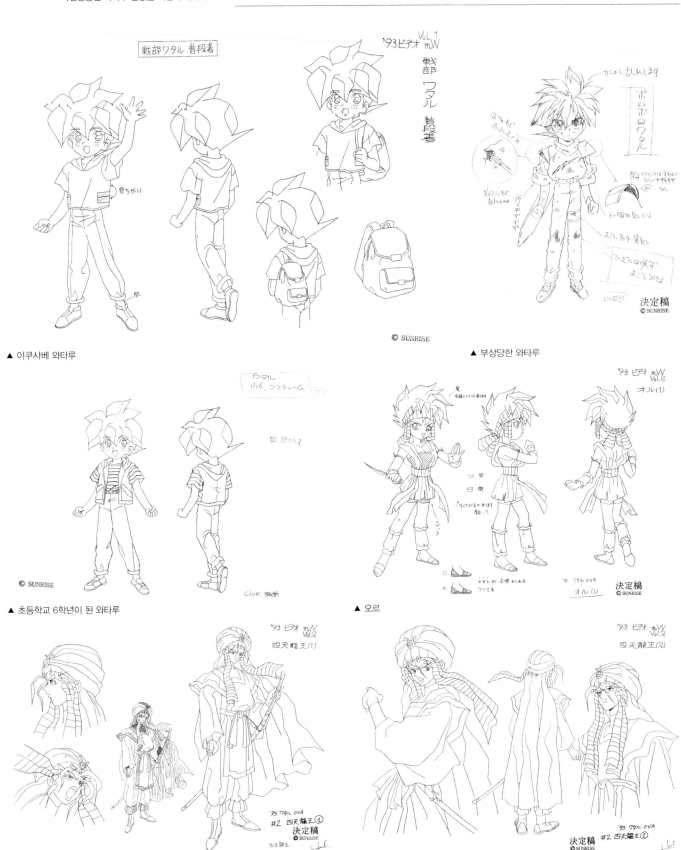

▲ 이쿠사베 와타루

▲ 부상당한 와타루

▲ 초등학교 6학년이 된 와타루

▲ 오르

▲ 시텐류오

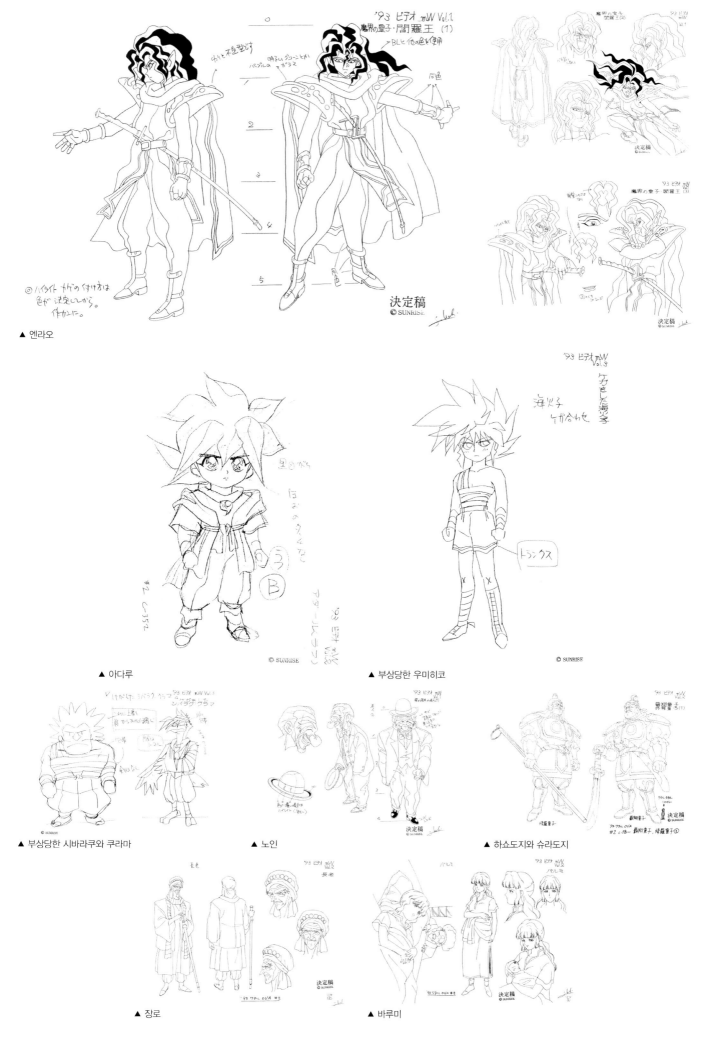

▲ 엔라오

▲ 아다루

▲ 부상당한 우미히코

▲ 부상당한 시바라쿠와 쿠라마

▲ 노인

▲ 하쇼도지와 슈라도지

▲ 장로

▲ 바루미

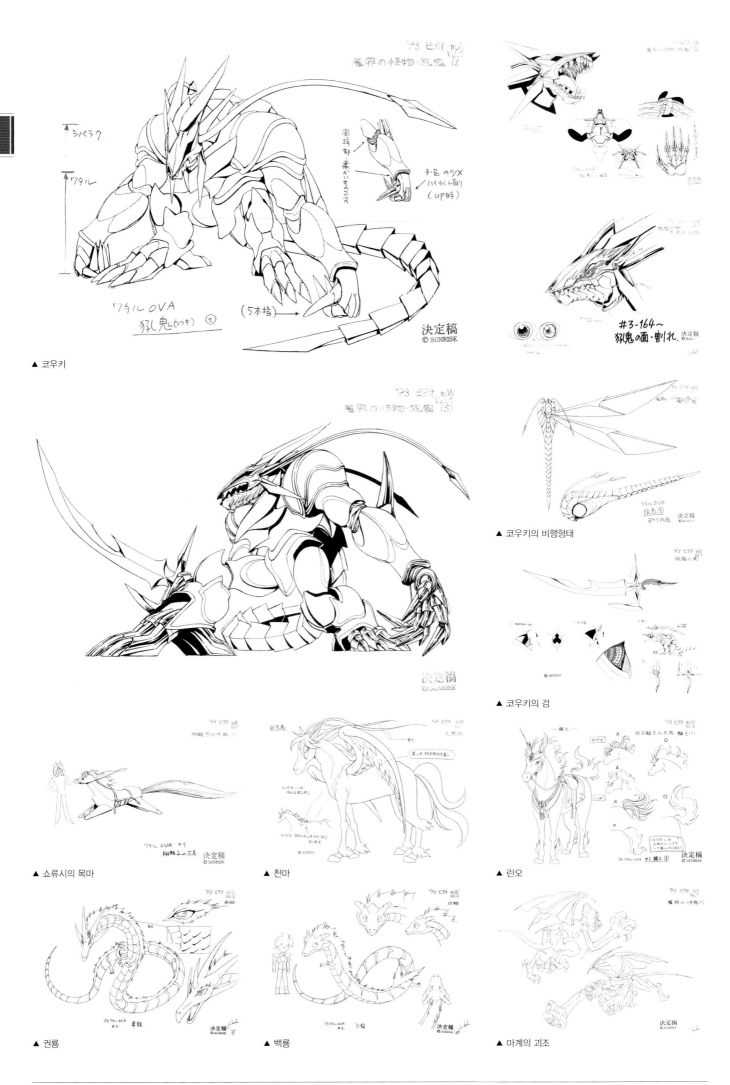

▲ 코우키

▲ 코우키의 비행형태

▲ 코우키의 검

▲ 쇼류시의 목마

▲ 천마

▲ 린오

▲ 권룡

▲ 백룡

▲ 마계의 괴조

TV 부활 작품!! 착한 마음을 빼앗긴 와타루의 모험극!!

이우치 슈지, 아시다 토요오 등의 스태프들이 다시 모여 「와타루 2」 종영 1년 만에 TV시리즈로 부활한 작품. 이쿠사베 와타루는 마계의 왕인 안코쿠다에게 「착한 마음」을 빼앗겨 버린다. 겨우 구세주로서의 기억을 되찾은 와타루는 도날카미 패밀리에게 지배당한 창계산으로 떠난다. 와타루 일행과 맞서는 도날카미 패밀리의 비중이 높은 편이며, 전투 속에서 「마음(진정한 마음)」에 대한 여러 질문을 통해 스토리를 이어나가는 것이 특징이다.

세이쥬　스즈메　츠루기베 시바라쿠

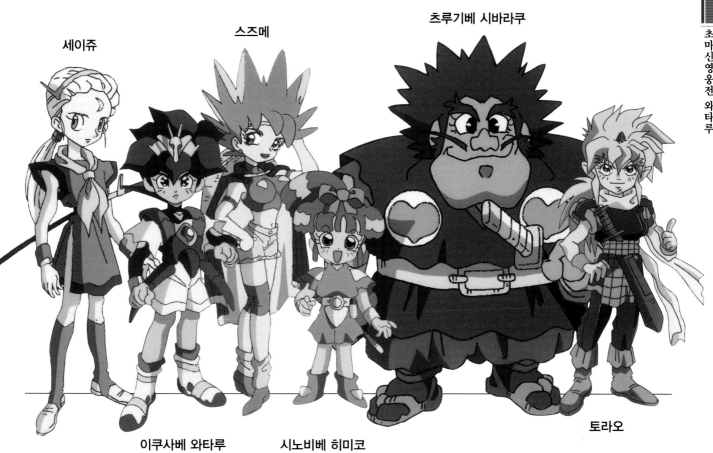

이쿠사베 와타루　시노비베 히미코　토라오

초마신영웅전 와타루

● 메인 제작진
기획 : 선라이즈
원작 : 야타테 하지메, 히로이 오지, 이우치 슈지
캐릭터 디자인 : 아시다 토요오
메카닉 디자인, 콘셉트 디자인 : 나카자와 카즈노리
음악 : 하야카와 토모유키, 사하시 토시히코
미술감독 : 사토 마사루
촬영감독 : 오케다 카즈노부
음향감독 : 후지노 사다요시
조감독 : 후쿠모토 키요시
기획협력 : 레드 컴퍼니
음악협력 : TV도쿄 뮤직
콘셉트 디자인 협력 : 아사히나 쇼와
총감독 : 이우치 슈지

● 메인 성우진
와타루 : 타나카 마유미
히미코 : 하야시바라 메구미
시바라쿠 : 니시무라 토모미치
류진마루 : 겐타 텟쇼
스즈메 : 미야무라 유코
세이쥬 : 이토 켄타로
토라오 : 이쿠라 카즈에
도날카미 대왕 : 카케가와 히로히코
도란 : 칸나 노부토시
도도 : 아이카와 리카코
도르크 : 요코야마 치사
안코쿠다 : 스가와라 마사시

〈企画意図〉

子供は、いつの時代も新しく、おもしろく、燃えるものに興味を持つものです。Jリーグしかり、テレビゲームしかり、美少女キャラクターアニメもそのひとつでしょう。しかし、どんな時代にも受け入れられる「おもしろさ」というのもあります。

八年前に「魔神英雄伝ワタル」はテレビに登場し、大人気となりました。少年ヒーロー　ワタルは、それまでのテレビアニメーションの主人公とは違うキャラクターとして子供たちの間に受け入れられたのです。勉強はだめでも根性なくて真っ直ぐな性格という、昔ながらの少年冒険物語の典型的なヒーローの活躍を、なぜ子供たちは喜んでくれたのでしょうか？

それは、どんな子供の中にもある純粋な冒険心と、素朴な笑いと涙に対する安心感だと考えます。

だからこそワタルは今、復活すべきと考え、ここに「超魔神英雄伝ワタル」を企画いたします。

現在、自分たちを取り巻く環境を見れば、子供心にも殺伐としたものを感じずにはいられないでしょう。でも、そんな時であっても「強く生きられるんだ！」「優しくなれるんだ！」と、ワタルはメッセージを送ります。ワタルワールドが造り出す世界はいつも新しく、おもしろく、燃えるものです。

ワタルは再び元気いっぱい叫びます。

『ハッキリ言って

メチャおも　　　燃えるぜ！』

☆舞台☆

今回ワタルが活躍する世界は龍流山である。

神の国から流れてくる「聖なる大気」によって愛と平和に溢れた世界ー、まさに龍流山全体が、ひとつの巨大な桃源郷になっているのだ。龍流山の各大陸はそれぞれが桃源郷にふさわしい「遊び場」として表現される。

龍流山は七つの大陸から成り立っているが、たとえば、第一の大陸が「遊園地の国」、第二の大陸が「スポーツの国」、第三の大陸が「お祭りの国」、第四の大陸が「ゲーム国」、第五の大陸がファッションの国」、第六の大陸が「食べ物の国」等々といった具合である。

人々はそんな理想郷で、日々、楽しく暮らしていたのだ。

だが、悪の帝王ゴールが「聖なる大気」を塞き止めてから龍流山の様相は一変した。善く大陸の平和的な仕掛けが不気味にもデフォルメされてしまったのである。遊園地の国ではジェット・コースターが巨大なムカデに変身したり、お祭りの国では神輿が本物の爆弾になり、ゲームの国ではゲーム画面の中に巨大ロボットが入り込んだり、ゲームのキャラが現実世界に現れたりする。愛すると世界の反乱である。大いに苦しむ村人たち。

各国ではそこのボスキャラが「聖なる大気」を塞き止めるキーを担っており、ボスキャラを倒せばその国は正常な桃源郷へと回復する。

ワタルたちは各国を元の「遊び場」に戻しながら帝王ーゴールのいる最上国を目指すのである。

☆敵の設定☆

大ボスの名はゴールー龍流山の頂上の魔城に潜んでいる。ゴールの目的は龍流山を隅から隅まで支配する事である。神が放つ「聖なる大気」を塞き止めることより龍流山は徐々に魔界化していく。が、ゴールの目的はそれだけではない。

伝説の魔界の復活ーそれがゴールの究極の企みである。

伝説の魔神なるものはゴールの所有する魔石卵の中で眠っている。魔石卵を割り、魔神を誕生させるためには人々の苦しみや悲しみの波動が必要なので、人々の苦しみ、悲しみのエネルギーが少しずつ魔石卵を割っていく。そしてやがて魔神がその姿を現すのである。魔神の正体は巨大ロボット。その無数の巨大ロボットさえ手に入れれば神々の国すら侵略する事ができるのだ。

ワタルたちは魔神誕生の前にゴールを倒すべく冒険を続ける。

が、事はゴールが考えているよりも複雑である。伝説の魔神を魔界における帝王にしか演出する事ができない。当然、ゴールは自分こそその帝王であると信じているが、やがて真の魔界の帝王の資質を顕す。ゴール直属の三羽部の息子ーシュライアである。ワタルと同じ魔法のシュライアは徐々に悪の帝王王として、その力を開花させる。人々の苦しみのエネルギーが魔石卵を割り、同時にシュライアの潜在能力をも高めるわけである。最後にはゴールを殲滅し、伝説の魔神に乗り、そしてワタルと戦うのだ。

☆メインキャラクター☆

◆戦部ワタル　11歳。

主人公。

神部界で悪魔の王ドアクダーを倒した救世主。

元気な小学生で、勉強は嫌いだが、サッカー、野球なら誰にも負けない自信がある。少々おっちょこちょいだが、美少女キャラクターアニメもそのひとつ。

小さな事にこだわらない大ざっぱな性格は、異世界にあって救世主という役目を背負っても、めげることなく日々前に向かって突き進んでいく。とにかく、悩む、捻る、あきらめるという事を知らないヒーローである。

◆忍部ヒミコ

神部界には崩壊寸前の里、モンジャ村の忍者一族の少女。7歳。

幼いながらも、忍部一族の頭領である。理由もなくワタルの後にくっついて共に旅をしてしまったチームのときマスコットである。

天真爛漫、純真無垢にはまさにこの子のことで、怖いものなど何もない。明るい言葉では表現しきれない性格は、どんな人間の脳みそもウニにしてしまう超自然力。忍法の腕はまだまだだが、変身能力だけはバリエーションが豊富にある。

◆剣部シバラク

同じく神部界の里はミヤモト村の剣術。35歳。

神部界を乗客旅行していたワタルと出会い、共に旅に出発。ワタルの剣と心の師匠でもある。

複雑大胆な性格。ギャグの国とシリアスな面がはっきりと分かれていて、女性には滅法弱い。だが、剣の腕は確かなもので、「野生シバラク流ハバツの守野町」に適う者は滅多にいない。

☆新キャラクター☆

◆救世主ヒカル（本名　鬼部ヒカル・11歳）

ワタルと同じ人間界の美少年。龍神の魂を持つワタルに対して鬼神の魂を持っている。だが、その秘められた力はまだ目覚めていない。流行に敏感でカッコよさだけを求め、ただただ人気者になりたい一心である。人を思いやる心に欠け、汚れることを嫌うことには救世主を出さない。運動神経は抜群で、救世主っていくらでもここまでやり抜く根性がないため、困ったように見える。ワタルに惚れたようにコキ使われると思えば、ワタルに心を動かされたり、さらにはシュライアにもチョッカイを出すというナンパギャル。しかし、その胸一節の強さは大の男と戦っても負けないくらい強い。ラストはヒカルと同様に、自分の力に目覚めてワタルと共に戦う。

◆スズメ（11歳）

神部界の黄金髪の美少女。

人生をなめてかかっている女の子。髪を染めたり、化粧して、口を開けば「金」のことばかり。何事にも無頓着だが、いい男を見つける嗅覚だけは異常というほどに発達している。スズメもまた《怪神一族《神部の神様》》の魂を持つ少女なのだが目覚めていない。ヒカルに惚れたように見えてうまくコキ使うと思えば、ワタルに心を動かされたり、さらにはシュライアにもチョッカイを出すというナンパギャル。しかし、その胸一節の強さは大の男と戦っても負けないくらい強い。ラストはヒカルと同様に、自分の力に目覚めてワタルと共に戦う。

◆敵の美少年　シュライア（11歳）

ゴール直属の三羽軍（グレート・サイコ、バンデッド、ガガンジャ）の一人、グレート・サイコの一人息子。

エリート意識の強い少年である。幼い頃から将軍になるべく英才教育を受けて来た少年。親の云うことに逆らわず、親が引いた出世コースを歩むことにも何の疑問も抱いていない。救世主を倒すことが将軍になるための最終課題となり、打倒救世主に燃える。潜在的に悪の帝王の血が流れており、最後にはゴール以上の存在になる。

☆メカキャラクター☆

●龍神號

これまでの龍神丸に代わって登場するワタルの魔神。

神部界、神聖界をあらゆる神々の世界を守護する龍族たちの中の一体で、言ってみれば龍神丸の弟のような存在である。龍神丸は厳格な父親的存在であったのに対し、龍神號はワタルの会話にもジョークが混じるような、明るいお兄さんの雰囲気がある。だが、そのパワーは龍神丸に負けないどころかワタルの心と力の成長と共にパワーアップしていく。さらに龍神號は二つのバージョンに変形する能力を持ち、戦いに合わせて飛行バージョン、走行バージョンに随時変身することができる。

●戦神號

戦神丸の乗る魔神。

名前と姿は変わったが、本体（中身）は昔の戦神丸である。唯一、神部界からやって来た魔神。二本の刀と槍を武器に、鋭い刺さばきで敵を倒していく。相変わらず電話で呼ばないと出てこない。

●鬼神號（きしんごう）

ワタルのライバル、ヒカルの乗る魔神。神部界を守護する神々の《龍神》と《鬼神》が、その鬼神側を強化した魔神である。凄まじいパワーは乗り手の力に大きく左右され、未熟な操縦者の場合、能力が制御不可能に陥ることもある。ヒカルの怒りに強く反応してパワーを出す。金棒のような長刀が武器。

●龍神號（すいじんごう）

黄金髪の少女スズメの乗る魔神。古の時代に神部界に落ちた彗星から生まれたといわれる伝説の魔神。光の尾を引いて空を飛び、そのスピードは神部界一といわれる。電磁砲と彗星の矢を放つ弓が武器。

●雷狼號（らいおうごう）

魔界の疾風児シュライアの乗る魔神。全身が金色の鋼で覆われ、両脚には伝説の魔界の金狼の瞳が埋め込まれ、両手には金色の爪、口には牙がある。額から発射されるビームは強力な破壊力を持ち、翼を使って（変形して）空を飛ぶこともある。武器となる金色の鎧と剣を装着している。

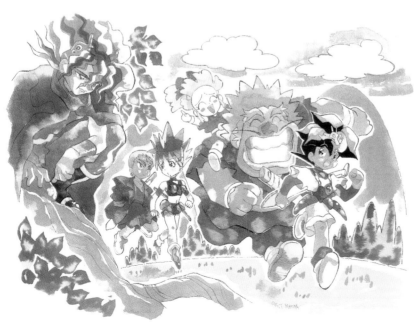

신규 프로그램 기획서 ①

1995년 9월에 쓰인 초기 기획서. 모험의 무대는 일곱 대륙으로 구성된 용류산이며, 최종 보스의 이름은 「골」이었다. 저주에 의해 와타루가 양아치가 되는 도입부는 같지만, 등장인물이나 전체 스토리는 실제와 다르게 구성되어 있다. 마신도 리뉴얼되어 류진마루의 동생인 「류진고」가 와타루의 마신이었다. 왼쪽은 기획서에 첨부된 아시다 토요오의 이미지 보드. 와타루 일행 중 안쪽에 그려진 것은 「구세주 히카루」, 왼쪽에 있는 것은 「적으로 등장하는 미소년 슈라이어」다.

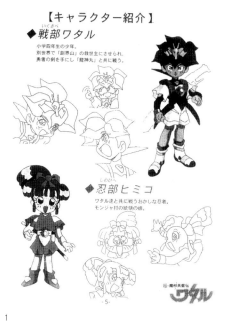

【キャラクター紹介】

◆戦部ワタル
小学校四年生の少年。
別世界で「創界山」の救世主にさせられ、
勇者の剣を手にし「龍神丸」と共に戦う。

◆忍部ヒミコ
ワタル達と共に戦うおかしな忍者。
モンジャ村の族領の娘。

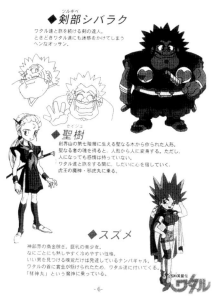

◆剣部シバラク
ワタル達と旅を続ける剣の達人。
ときどきワタル達にも迷惑をかけてしまう
ヘンなオッサン。

◆聖樹
創界山の第七界層に生える聖なる木から作られた人形。
聖なる者の魂を得ると、人形から人に変身する。ただし、
人になっても感情は持っていない。
ワタル達と旅を共にする間に、しだいに心を宿していく。
虎王の魔神・邪虎丸に乗る。

◆スズメ
神部界の懸賞金娘、巨乳の美少女。
なにごとにも熱しやすく冷めやすい性格。
いい男を見つける嗅覚だけは発達しているナンパギャル、
ワタルの首に賞金が懸けられているため、ワタル達に付いてくる。
「彗神丸」という魔神に乗っている。

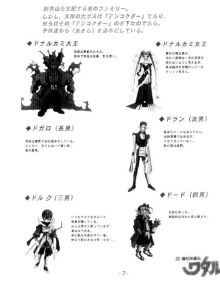

◆ドナルカミ・ファミリー
創界山を支配する悪のファミリー。
しかし、実際の大ボスは「アンコクダー」であり、
彼らはその「アンコクダー」の手下なのである。
子供達から「良き心」を盗みだしている。

◆ドナルカミ大王

◆ドナルカミ女王

◆ドガロ（長男）

◆ドラン（次男）

◆ドルク（三男）

◆ドード（四男）

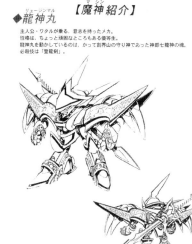

【魔神紹介】

◆龍神丸
主人公・ワタルが乗る、意志を持ったメカ。
性格は、ちょっと頑固なところもある優等生。
龍神丸を動かしているのは、かつて創界山の守り神であった神部七福神の魂。
必殺技は「登龍剣」。

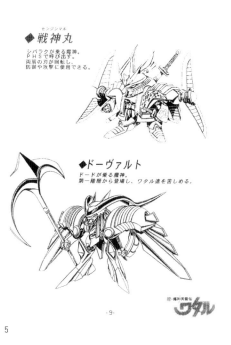

◆戦神丸
シバラクが乗る魔神。
PHSで呼び出せる。
両肩の刃は回転し、
防御や攻撃に使用できる。

◆ドーヴァルト
ドードが乗る魔神。
第一階層から登場し、ワタル達を苦しめる。

【ストーリー】

◇ワタル、心を盗まれる！

◇消えた第七界層

◇子供達が変なら　ワタルも変！

◇第七界層を探せ！

■今度の敵は…？！
創界山を支配しているのは両親と三男・一女の悪趣味家族
『ドナルカミファミリー』である。
しかし、実魔の大ボスは『アンコクダー』という謎の存在だ。

■アンコクダーの目的は…？！

■最強の敵の出現に、ワタル達は……？！

【設定紹介】

■今度の舞台は…？！
「魔神英雄伝ワタル」でおなじみの『創界山』が再び舞台となるのだ！

■時は…？！

신규 프로그램 기획서 ②

방송 전년도인 1996년에 쓰인 신 기획서. 「착한 마음」이 테마로 정해졌고, 내용은 오리지널로 회귀되었다. 무대는 이전과 같은 창계산이며, 시점은 「와타루 2」의 최종회로부터 1주일 뒤로 설정되었다. 세이쥬가 쟈코마루에 타는 내용이나 스즈메의 마신 이름이 스이진마루인 것 등 세밀한 부분에서 차이가 보이는 가운데 가장 눈에 띄는 점은 도날카미 패밀리에 대한 설명 중 실제로는 등장하지 않은 장남 도가로에 대한 언급이었다. 마신 디자인에도 준비 디자인이 쓰였다.

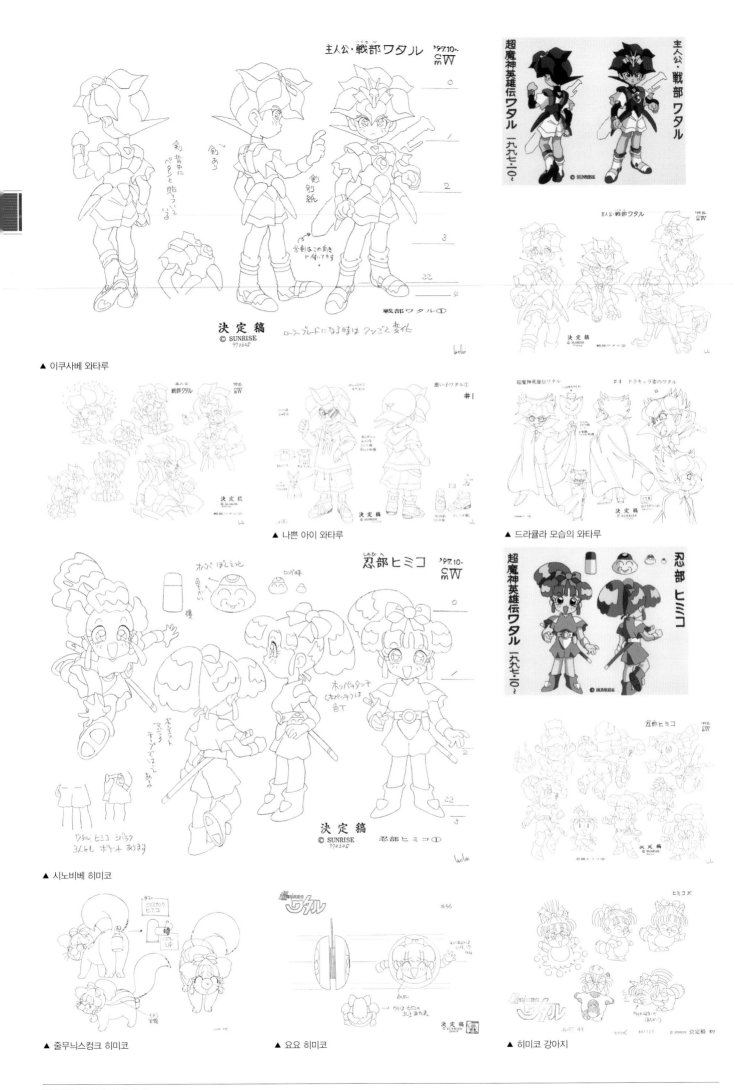

▲ 이쿠사베 와타루

▲ 나쁜 아이 와타루

▲ 드라큘라 모습의 와타루

▲ 시노비베 히미코

▲ 줄무늬스컹크 히미코

▲ 요요 히미코

▲ 히미코 강아지

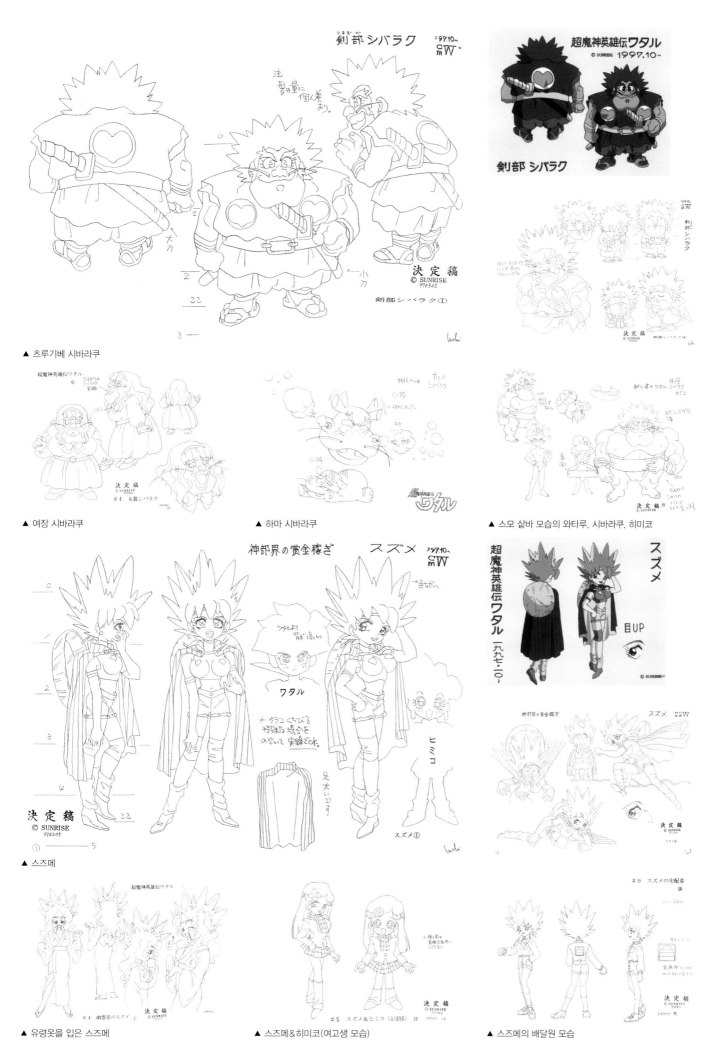

▲ 츠루기베 시바라쿠

▲ 여장 시바라쿠

▲ 하마 시바라쿠

▲ 스모 샅바 모습의 와타루, 시바라쿠, 히미코

▲ 스즈메

▲ 유령옷을 입은 스즈메

▲ 스즈메&히미코(여고생 모습)

▲ 스즈메의 배달원 모습

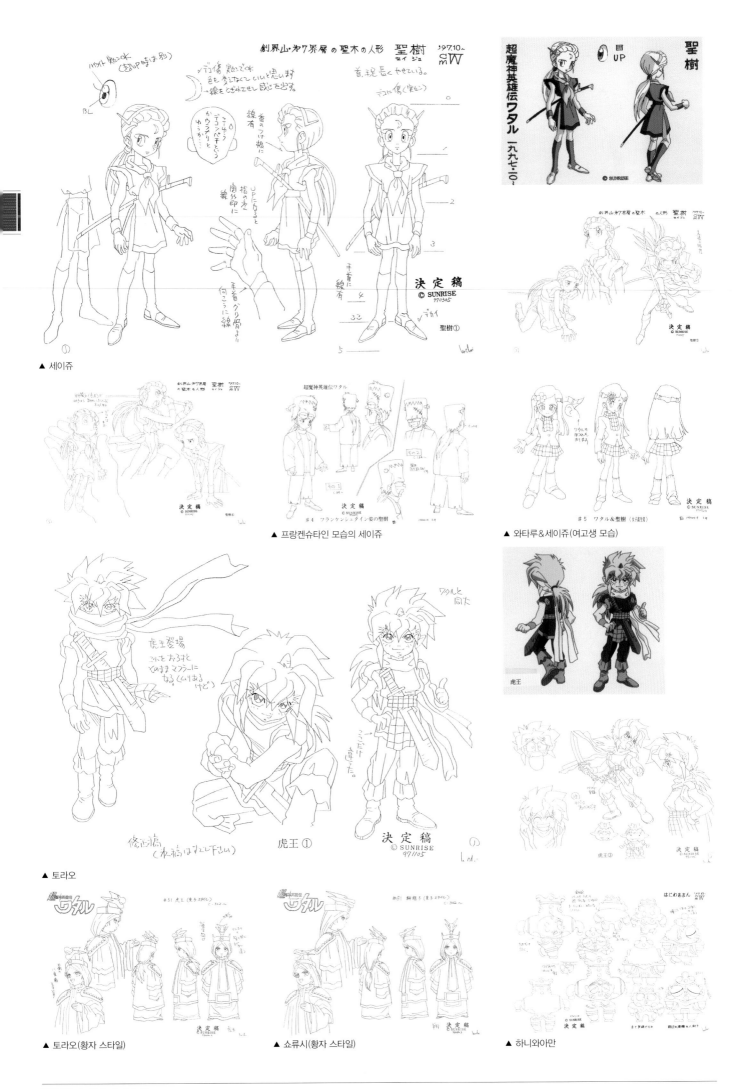

▲ 세이쥬

▲ 프랑켄슈타인 모습의 세이쥬

▲ 와타루&세이쥬(여고생 모습)

▲ 토라오

▲ 토라오(황자 스타일)

▲ 쇼류시(황자 스타일)

▲ 하니와아만

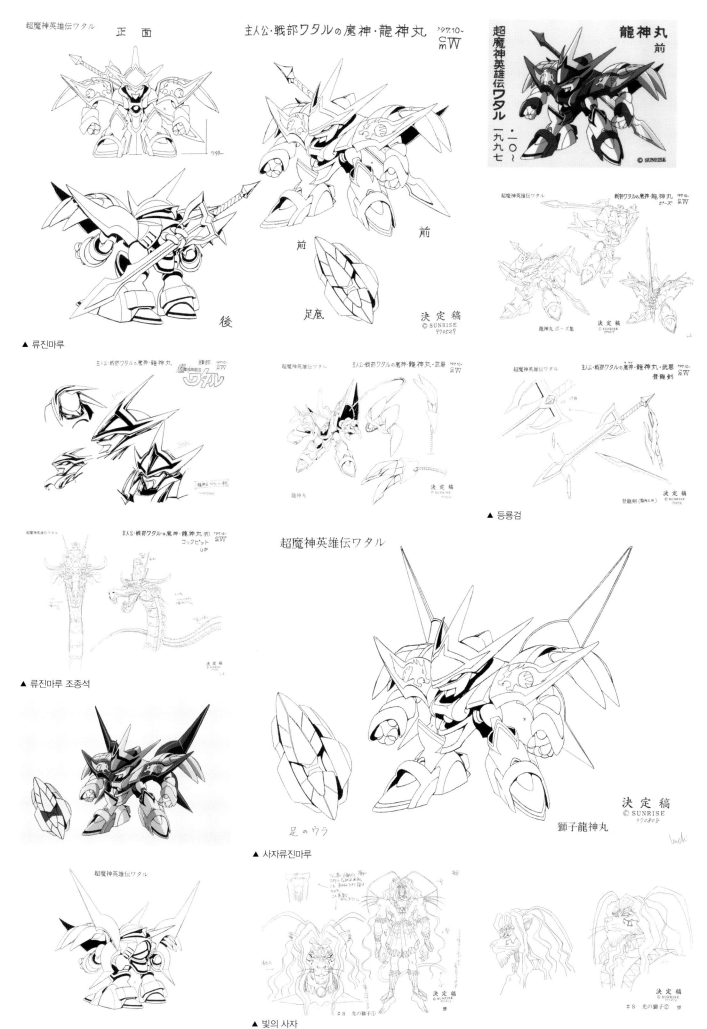

超魔神英雄伝ワタル
正面

主人公・戦部ワタルの魔神・龍神丸 '97.10~
cm W

超魔神英雄伝ワタル 龍神丸 前
一九九七
© SUNRISE

前

前

後

足底

決定稿
© SUNRISE
970529

超魔神英雄伝ワタル 戦部ワタルの魔神・龍神丸 '97.10~
ポーズ集 cm W

龍神丸 ポーズ集

決定稿
© SUNRISE

▲ 류진마루

主人公・戦部ワタルの魔神・龍神丸 '97.10~
頭部 cm W

主人公・戦部ワタルの魔神・龍神丸・武器 '97.10~
cm W

超魔神英雄伝ワタル 主人公・戦部ワタルの魔神・龍神丸・武器 '97.10~
登龍剣 cm W

龍神丸

決定稿
© SUNRISE

登龍剣

決定稿
© SUNRISE

▲ 등룡검

超魔神英雄伝ワタル 主人公・戦部ワタルの魔神・龍神丸(付) '97.10~
コックピット cm W
UP

超魔神英雄伝ワタル

決定稿

▲ 류진마루 조종석

足のウラ

決定稿
© SUNRISE
970808

獅子龍神丸

▲ 사자류진마루

超魔神英雄伝ワタル

#8 光の獅子①

決定稿
© SUNRISE

#8 光の獅子②

決定稿
© SUNRISE

▲ 빛의 사자

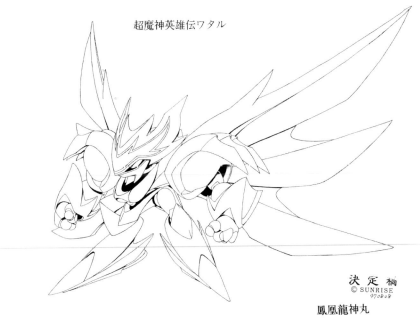

超魔神英雄伝ワタル

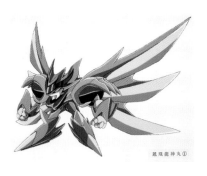

鳳凰龍神丸①

決定稿
© SUNRISE
970808

鳳凰龍神丸

▲ 봉황류진마루

超魔神英雄伝ワタル

鳳凰龍神丸

決定稿
© SUNRISE

決定稿
© SUNRISE
鳳凰龍神丸の剣

▲ 봉황류진마루의 검

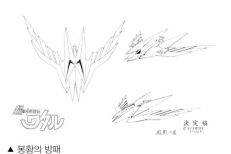

決定稿
© SUNRISE
鳳凰の盾

▲ 봉황의 방패

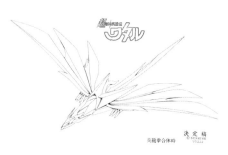

決定稿
© SUNRISE
970222
英龍拳合体時

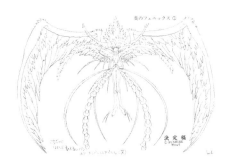

炎のフェニックス①

決定稿
© SUNRISE

▲ 불꽃의 피닉스

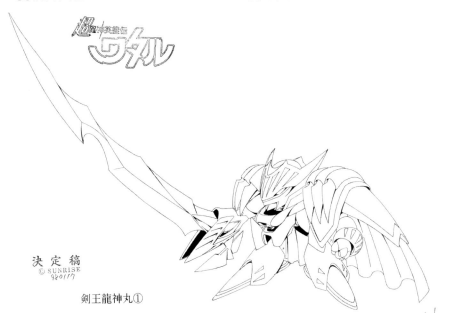

決定稿
© SUNRISE
980117

剣王龍神丸①

▲ 검왕류진마루

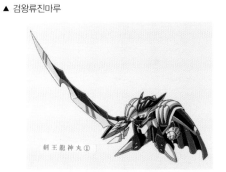

剣王龍神丸①

剣王龍神丸②

決定稿
© SUNRISE

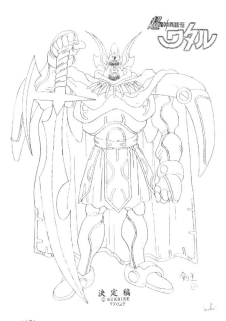

決定稿
© SUNRISE
971127

剣王

▲ 검왕

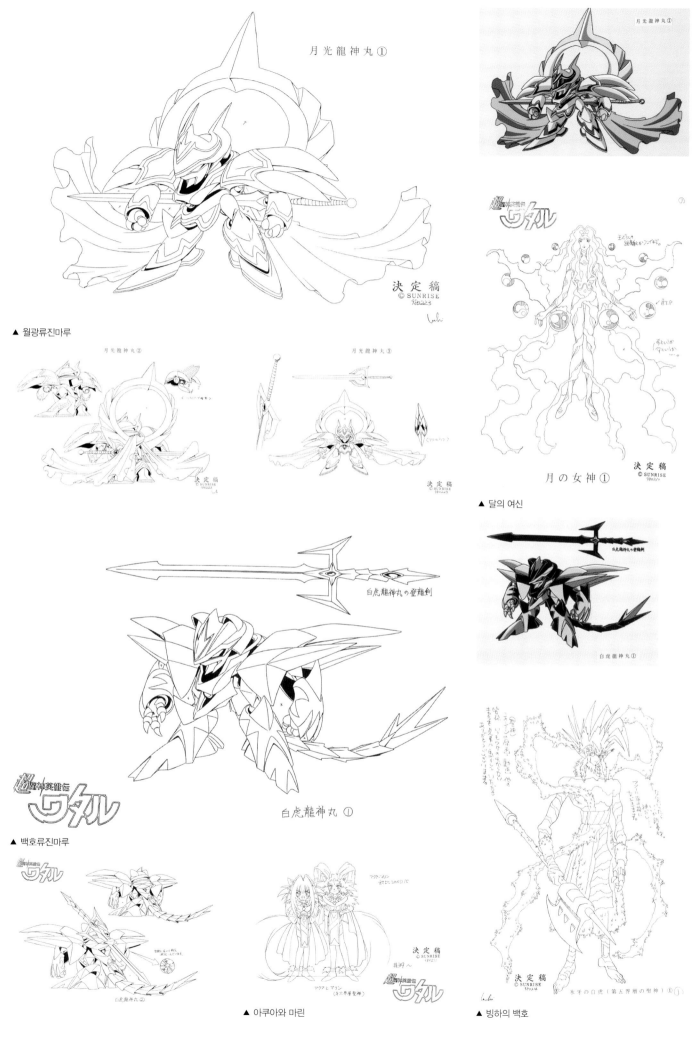

月光龍神丸①

▲ 월광류진마루

月光龍神丸②

月光龍神丸③

決定稿
ⒸSUNRISE

月の女神①

▲ 달의 여신

白虎龍神丸の登龍剣

白虎龍神丸①

白虎龍神丸 ①

▲ 백호류진마루

白虎龍神丸②

▲ 아쿠아와 마린

水牙の白虎（第五界層の聖神）①

▲ 빙하의 백호

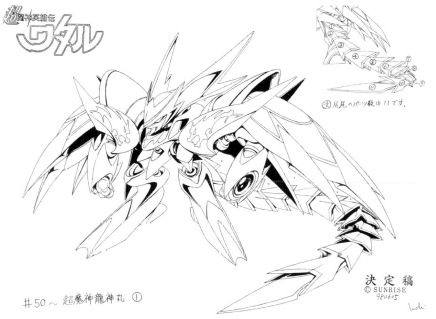

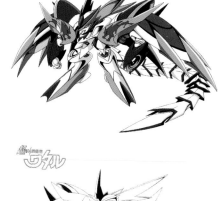

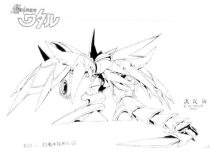

#50〜 超魔神龍神丸 ①

決定稿
© SUNRISE
980605

▲ 초마신 류진마루

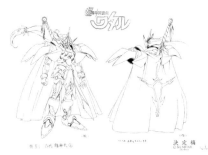

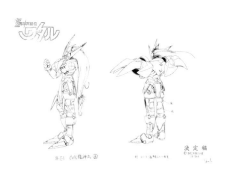

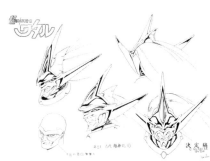

▲ 고대 류진마루

超魔神英雄伝ワタル　　正面

剣部シバラクの魔神・戦神丸　'97.10〜
SW

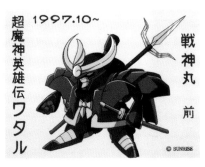

1997.10〜
超魔神英雄伝ワタル

戦神丸
前

© SUNRISE

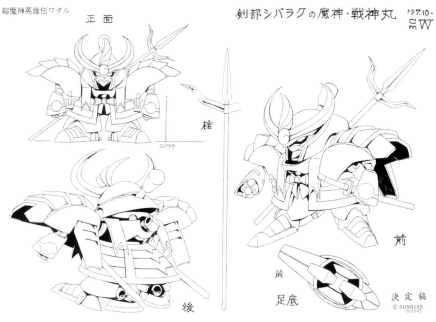

槍

前

前

足底

後

決定稿
© SUNRISE '97.5.24

決定稿
© SUNRISE

▲ 센진마루

決定稿

超魔神英雄伝ワタル

剣部シバラク のマシン・戦神丸（右）　'97.10〜
コックピット　　　　　SW

▲ 센진마루 조종석

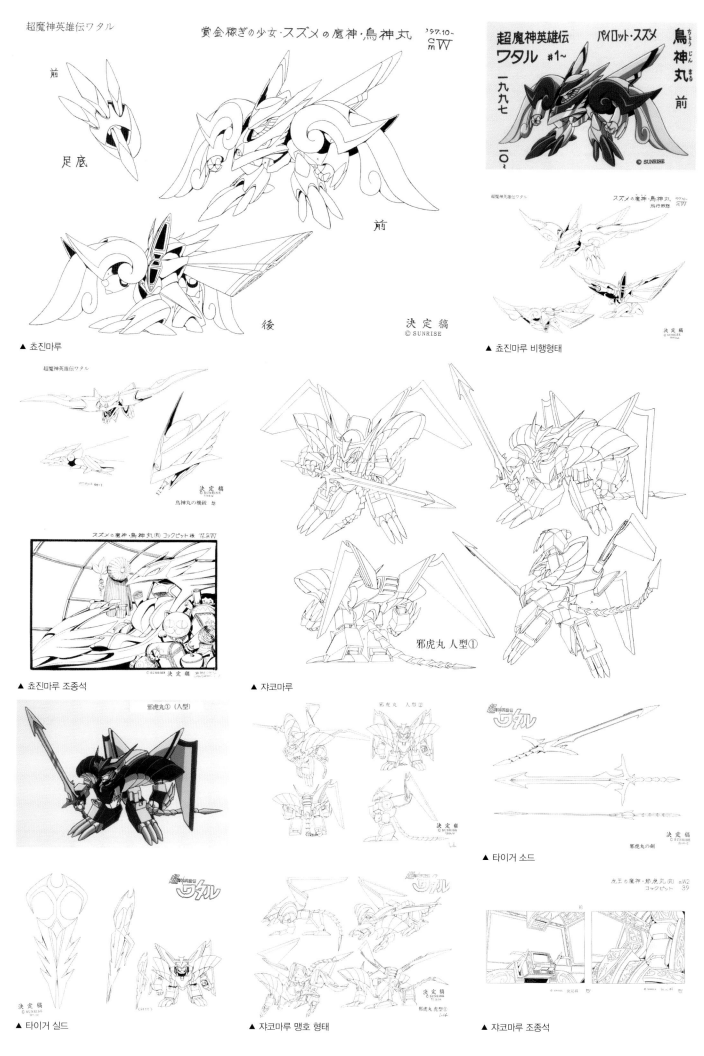

超魔神英雄伝ワタル

賞金稼ぎの少女・スズメの魔神・鳥神丸

前
足底
前
後

決定稿
© SUNRISE

▲ 쵸진마루

超魔神英雄伝ワタル

スズメの魔神・鳥神丸
飛行形態

決定稿
© SUNRISE

▲ 쵸진마루 비행형태

超魔神英雄伝ワタル

決定稿
© SUNRISE
鳥神丸の横線

スズメの魔神・鳥神丸(丹)コックピット後

決定稿

▲ 쵸진마루 조종석

邪虎丸 人型①

▲ 쟈코마루

邪虎丸①(人型)

決定稿
© SUNRISE
邪虎丸の剣

▲ 타이거 소드

決定稿
© SUNRISE

▲ 타이거 실드

決定稿
© SUNRISE
邪虎丸虎①

▲ 쟈코마루 맹호 형태

虎王の魔神・邪虎丸(前)
コックピット

© SUNRISE © SUNRISE

▲ 쟈코마루 조종석

※ 基本的に目のハイライト有です。

敵・ドナルカミ・ドード '97.10〜
四男 SW

決定稿
© SUNRISE
970305

ドナルカミ・ドード①

超魔神英雄伝ワタル 一九九七・一〇〜

ドナルカミ・ドード（四男）

敵・ドナルカミ・ドード '97.10〜
四男 SW

決定稿

ドナルカミ・ドード②

▲ 도날카미 도도

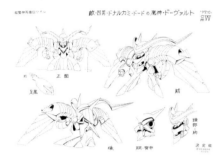

敵・四男・ドナルカミ・ドードの魔神・ドーヴァルト '97.10〜
SW

▲ 도발트

1997.10〜 超魔神英雄伝ワタル

頭部

ドーヴァルト 前

© SUNRISE

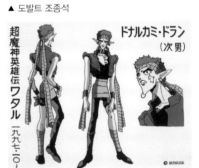

敵・四男・ドナルカミ・ドードの魔神・ドーヴァルト（穴） '97.10〜
決定稿 コックピット（穴） SW

▲ 도발트 조종석

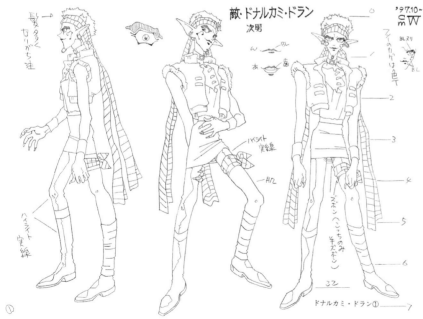

敵・ドナルカミ・ドラン '97.10〜
次男 SW

ドナルカミ・ドラン①

▲ 도날카미 도란

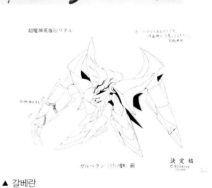

超魔神英雄伝ワタル 一九九七・一〇〜

ドナルカミ・ドラン（次男）

© SUNRISE

超魔神英雄伝ワタル

ガルベラン（ミラノ魔神）前

決定稿
© SUNRISE

▲ 갈베란

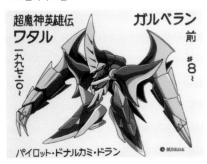

超魔神英雄伝ワタル 一九九七・一〇〜

ガルベラン 前 #8〜

パイロット・ドナルカミ・ドラン

© SUNRISE

▲ 갈베란 RX

超魔神英雄伝ワタル

決定稿

ガルベラン RX（穴）

▲ 갈베란 조종석

敵・ドナルカミ・ドルク
三男

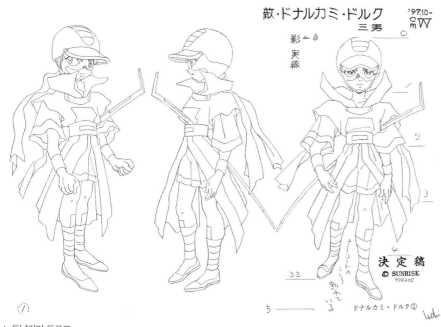

影 — ⟶
実線

'97.10~
Sₘ W̄

決定稿
ⓒ SUNRISE
970305

ドナルカミ・ドルク①

▲ 도날카미 도르크

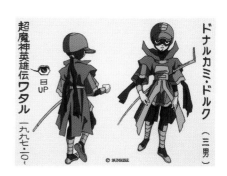

超魔神英雄伝ワタル

ドナルカミ・ドルク
（三男）

目 UP

一九九七・一〇～

ⓒ SUNRISE

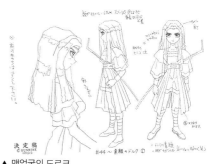

決定稿

#44～ 素顔のドルク

▲ 맨얼굴의 도르크

ルクシオン「ドルクの魔神」前

決定稿

▲ 룩시온

ルクシオン
（ドルクの魔神）
前

ルクシオンコクピット

▲ 룩시온 조종석

敵・ドナルカミ大王

'97.10~
Sₘ W̄

髪、マントは
炎状の形状

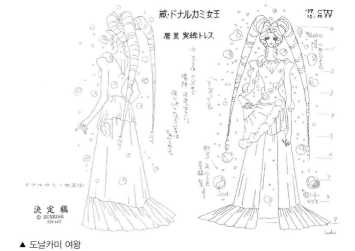

決定稿
ⓒ SUNRISE
971305

① ドナルカミ・大王①

▲ 도날카미 대왕

敵・ドナルカミ女王

'97.10~
Sₘ W̄

唇黒 実線トレス

ドナルカミ・女王①

決定稿
ⓒ SUNRISE
990305

▲ 도날카미 여왕

超魔神英雄伝ワタル

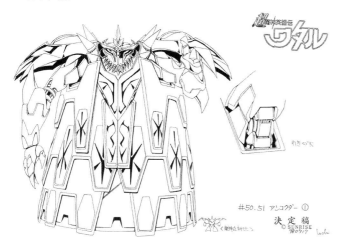

#50.51 アンコクダー①

決定稿
ⓒ SUNRISE
980017

▲ 안코쿠다

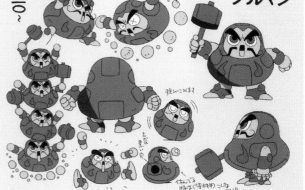

ⓒ SUNRISE

超魔神英雄伝ワタル
ダルマン

一九九七・一〇～

▲ 다루만

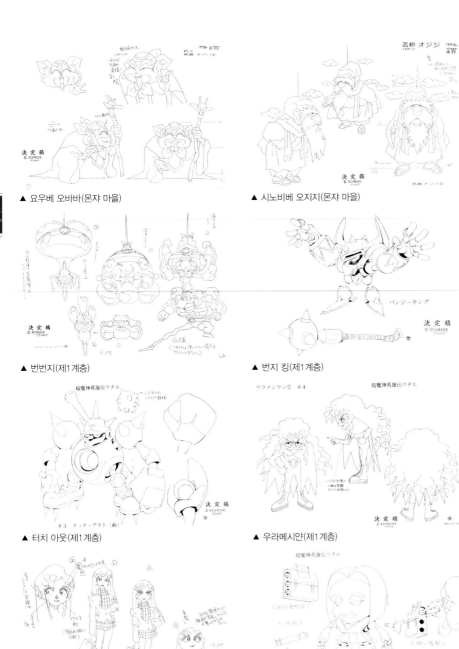

▲ 요우베 오바바(몬쟈 마을)　　　▲ 시노비베 오지지(몬쟈 마을)　　　▲ 쟈이간다(몬쟈 마을)

▲ 번번지(제1계층)　　　▲ 번지 킹(제1계층)　　　▲ 산칸오(제1계층)

▲ 터치 아웃(제1계층)　　　▲ 우라메시얀(제1계층)　　　▲ 오바켄다(제1계층)

▲ 시코, 에이코, 비코(제1계층)　　　▲ 퀸카시머신(제1계층)　　　▲ 내비(제1계층)

▲ 카메닉(제1계층)　　　▲ 코우라카(제1계층)　　　▲ 탑스핀(제1계층)

▲ 데빌 코스터(제1계층)　　　▲ 토비데룬(제1계층)　　　▲ 토비데루존(제1계층)

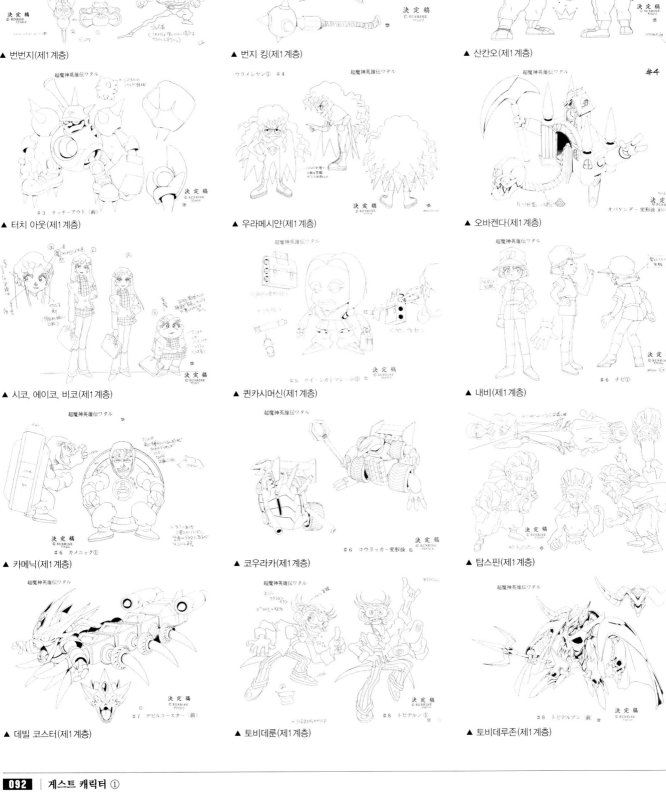

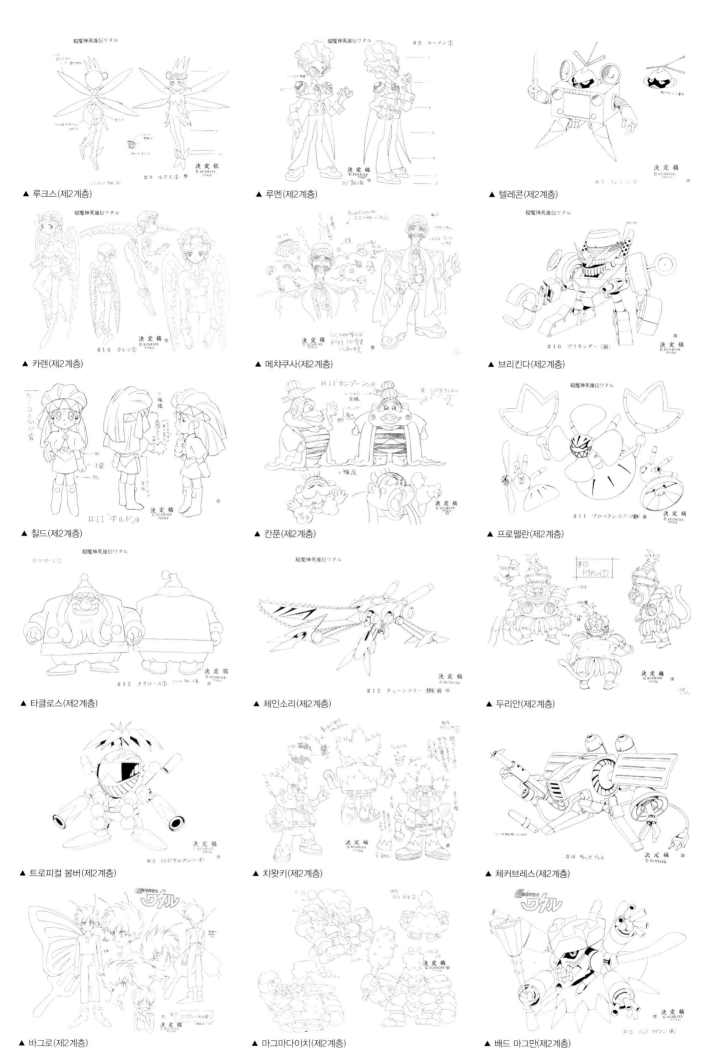

▲ 루크스(제2계층)　　　　▲ 루멘(제2계층)　　　　▲ 텔레콘(제2계층)

▲ 카렌(제2계층)　　　　▲ 메챠쿠사(제2계층)　　　　▲ 브리킨다(제2계층)

▲ 칠드(제2계층)　　　　▲ 칸푼(제2계층)　　　　▲ 프로펠란(제2계층)

▲ 타클로스(제2계층)　　　　▲ 체인소리(제2계층)　　　　▲ 두리안(제2계층)

▲ 트로피컬 봄버(제2계층)　　　　▲ 치왓키(제2계층)　　　　▲ 체커브레스(제2계층)

▲ 바그로(제2계층)　　　　▲ 마그마다이치(제2계층)　　　　▲ 배드 마그만(제2계층)

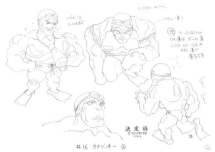

▲ 카나즛치(제3계층)

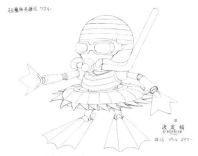

▲ 배틀 스위머(제3계층)

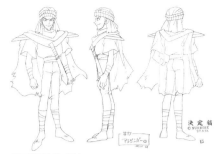

▲ 알라딘가(제3계층)

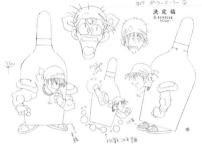

▲ 폴라볼라(제3계층)

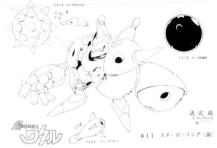

▲ 스타 볼링(제3계층)

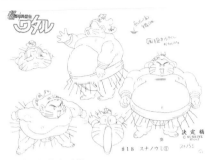

▲ 스나노우미(제3계층)

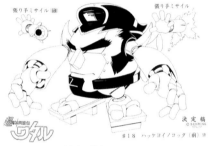

▲ 핫케요이노콧타(제3계층)

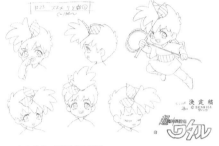

▲ 스즈메 7·8세(제3계층)

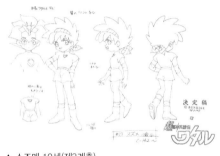

▲ 스즈메 10세(제3계층)

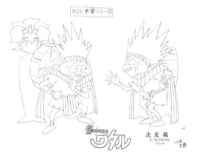

▲ 리리(제3계층)

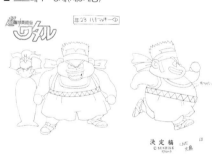

▲ 하치맛키(제3계층)

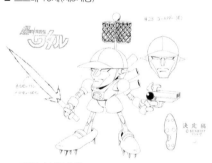

▲ 코하쿠다(제3계층)

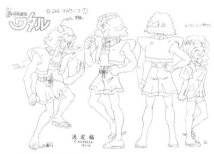

▲ 오카서프(제3계층)

▲ 샌드보더(제3계층)

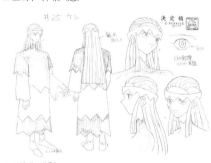

▲ 켄(제3계층)

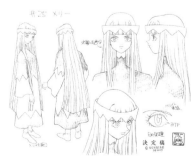

▲ 메리(제3계층)

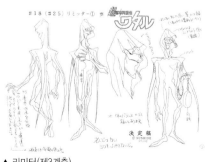

▲ 리미터(제3계층)

▲ 타임 쇼크(제3계층)

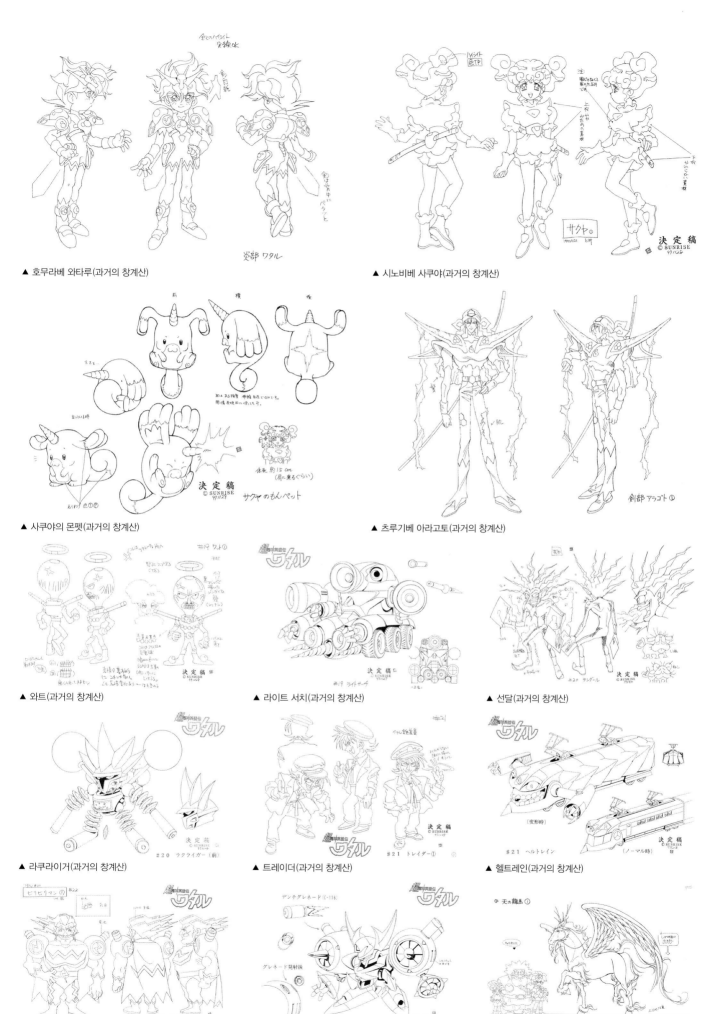

▲ 호무라베 와타루(과거의 창계산)

▲ 시노비베 사쿠야(과거의 창계산)

▲ 사쿠야의 몬펫(과거의 창계산)

▲ 츠루기베 아라고토(과거의 창계산)

▲ 와트(과거의 창계산)

▲ 라이트 서치(과거의 창계산)

▲ 선달(과거의 창계산)

▲ 라쿠라이거(과거의 창계산)

▲ 트레이더(과거의 창계산)

▲ 헬트레인(과거의 창계산)

▲ 빌리빌리맨(과거의 창계산)

▲ 엘렉트론(과거의 창계산)

▲ 하늘의 용마(과거의 창계산)

▲ 테루 마츠와 테레 마츠 형제(제4계층)

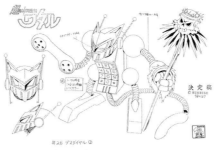
▲ 데스다이얼(제4계층)

▲ 고기만두 와타루, 곤약 히미코, 무우 시바라쿠, 케익 스즈메(제4계층)

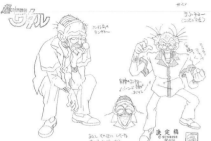
▲ 텐 쵸(제4계층)

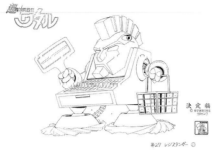
▲ 레지스탕가(제4계층)

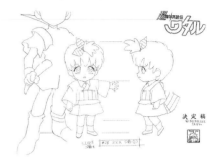
▲ 스즈메 5세(제4계층)

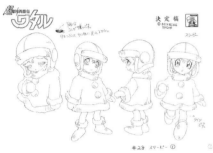
▲ 슬리피(제4계층)

▲ 후톤토(제4계층)

▲ 나이트메어(제4계층)

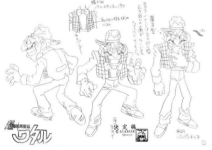
▲ 파파라칫치(제4계층)

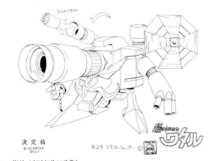
▲ 데빌 셔터(제4계층)

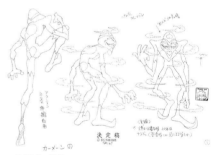
▲ 카멘(제4계층)

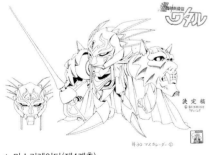
▲ 마스커레이더(제4계층)

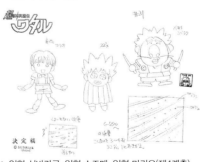
▲ 인형 시바라쿠, 인형 스즈메, 인형 마리오(제4계층)

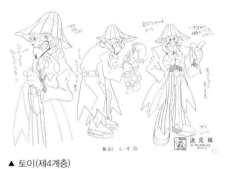
▲ 토이(제4계층)

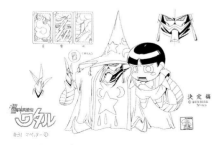
▲ 머펫터(제4계층)

▲ 블리저헤드(제4계층)

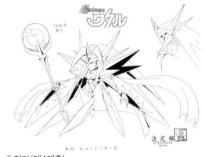
▲ 효진가(제4계층)

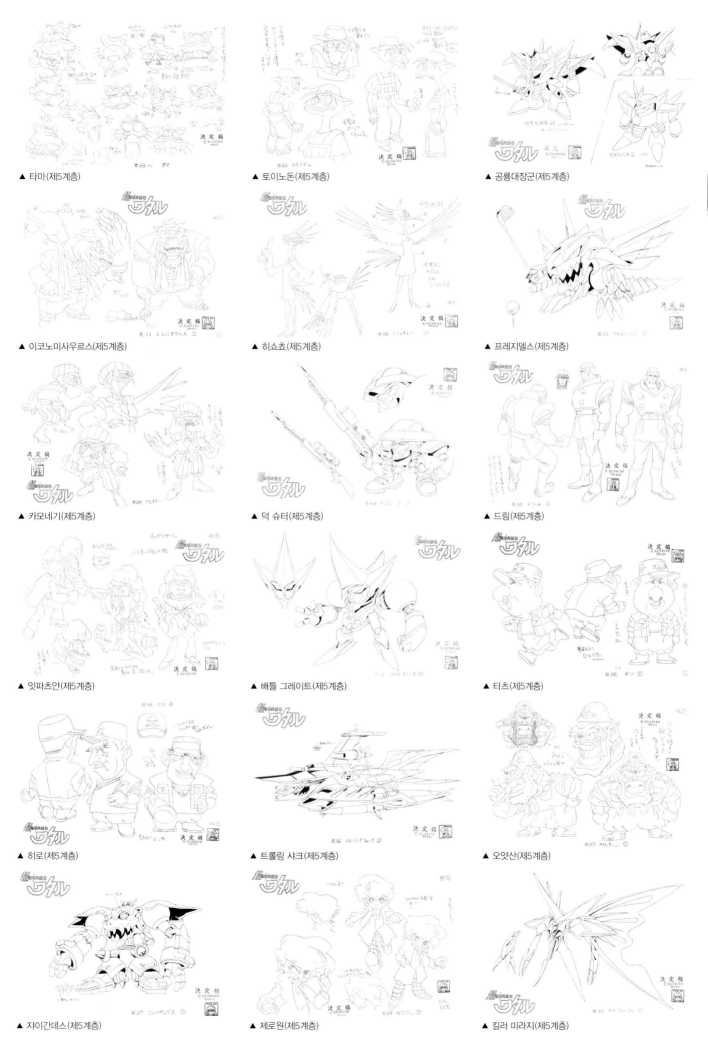

▲ 타마(제5계층)

▲ 토이노돈(제5계층)

▲ 공룡대장군(제5계층)

▲ 이코노미사우르스(제5계층)

▲ 히쇼쵸(제5계층)

▲ 프레지델스(제5계층)

▲ 카모네기(제5계층)

▲ 덕 슈터(제5계층)

▲ 드림(제5계층)

▲ 잇파츠얀(제5계층)

▲ 배틀 그레이트(제5계층)

▲ 타츠(제5계층)

▲ 히로(제5계층)

▲ 트롤링 샤크(제5계층)

▲ 오얏산(제5계층)

▲ 쟈이간데스(제5계층)

▲ 제로원(제5계층)

▲ 킬러 미라지(제5계층)

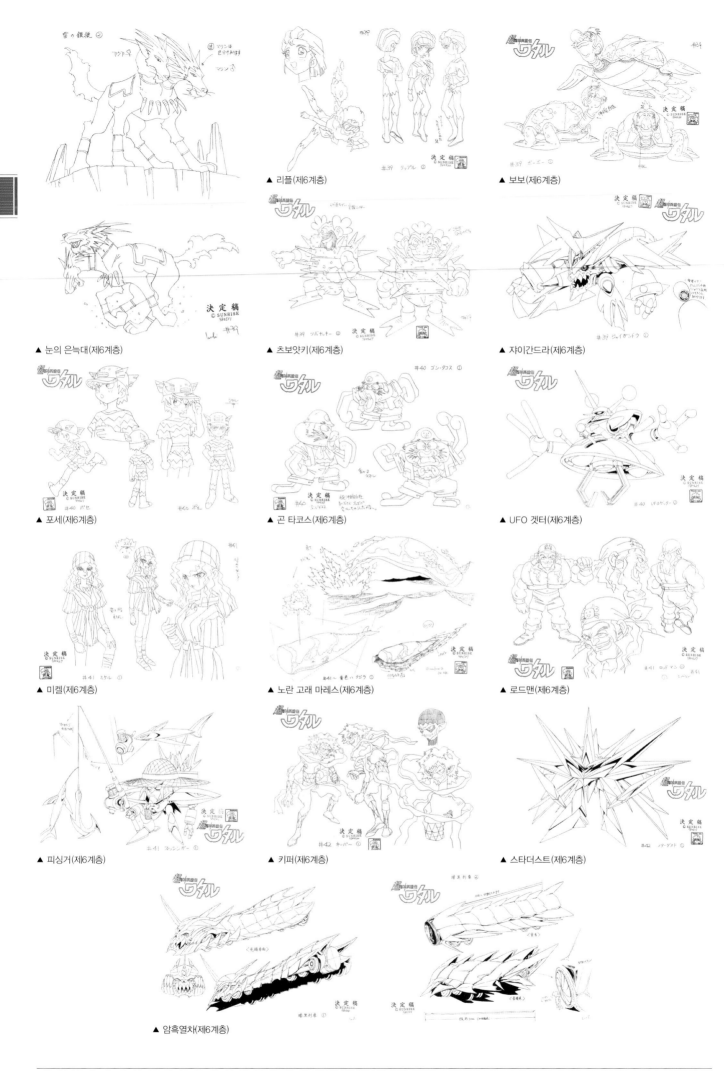

▲ 리플(제6계층)

▲ 보보(제6계층)

▲ 눈의 은늑대(제6계층)

▲ 츠보얏키(제6계층)

▲ 쟈이간드라(제6계층)

▲ 포세(제6계층)

▲ 곤 타코스(제6계층)

▲ UFO 겟터(제6계층)

▲ 미켈(제6계층)

▲ 노란 고래 마레스(제6계층)

▲ 로드맨(제6계층)

▲ 피싱거(제6계층)

▲ 키퍼(제6계층)

▲ 스타더스트(제6계층)

▲ 암흑열차(제6계층)

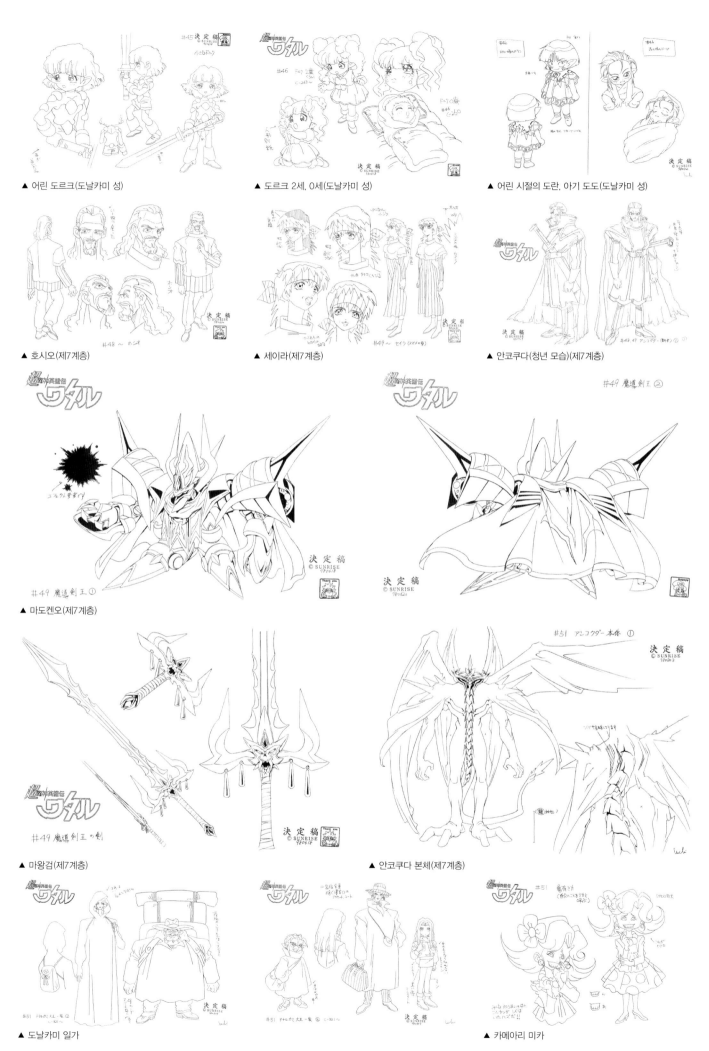

▲ 어린 도르크(도날카미 성)

▲ 도르크 2세, 0세(도날카미 성)

▲ 어린 시절의 도란, 아기 도도(도날카미 성)

▲ 호시오(제7계층)

▲ 세이라(제7계층)

▲ 안코쿠다(청년 모습)(제7계층)

▲ 마도켄오(제7계층)

▲ 마왕검(제7계층)

▲ 안코쿠다 본체(제7계층)

▲ 도날카미 일가

▲ 카메아리 미카

1

2

3

4

5

6

7

8

전기 오프닝 콘티

암흑 속에서 서서히 나타나는 하트 마크로 시작되는 전기 오프닝에서 발췌한 콘티. 다시 한번 창계산에 소환된 와타루와 새로운 동료들이 함께 모험을 펼치게 되는 전반부와 새로운 적 도도와 도날카미 패밀리에 맞서는 후반부로 구성된다. 영상과의 차이점으로서 컷 21의 세이쥬 뒤편에 토라오가 그려져 있지 않은 점이 흥미롭다.

1

2

3

4

5

6

7

8

후기 오프닝 콘티

제33화부터 사용된 후기 오프닝에서 발췌한 콘티. 전기와 마찬가지로 전반부는 모험, 후반부는 배틀로 구성되었다. 주목할 점은 역시 토라오의 등장인데, 도도와 함께 자신을 공격하는 토라오의 모습에 당황한 와타루의 표정이 인상 깊다. 전기와 후기 콘티는 모두 「마신영웅전 와타루」부터 스토리 보드와 연출에 참여한 히다카 마사미츠 씨가 담당했다.

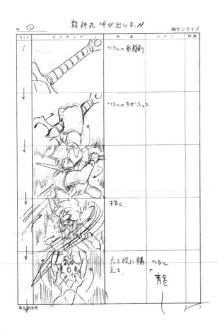

1

2

3

4

5

6

7

류진마루 소환 콘티

류진마루를 소환할 때의 뱅크 신 콘티에서 발췌. 와타루의 등룡검에서 뻗어나간 빛을 타고 내려오는 듯 금룡이 강림하는 장면이다. 곡옥에서 뻗어나온 금룡은 빛이 되고, 그 안에서 류진마루가 모습을 드러낸다.

1

2

3

4

5

6

7

8

등룡검 콘티

류진마루의 외침으로 시작되는 필살기 「등룡검」의 콘티. 발도하는 와타루와 류진마루가 싱크로되면서 검을 내려친다. 둘이 일심동체라는 것을 보여주는 연출이 흥미진진하다.

超・魔神英雄伝 ワタル

アバンコンテ
(第六界層分)

脚本	
コンテ	井内秀治
演出	
美術	
作監	
原画	
進行	

#40〜44

（株）サンライズ 第6スタジオ

콜드 오픈/부록 콘티

1〜5는 지난 줄거리를 소개하는 콜드 오픈 콘티.
여기 나온 부분은 제6계층에 대한 내용이며, 6〜7
은 예고 뒷부분에 부록으로 사용된 히미코의 미니
코너이다. 모두 이우치 슈지 씨가 직접 담당했다.
참고로 콘티 표지의 일러스트 컷은 작화감독인 토
미나가 마리 씨가 담당했다.

1

2

3

4

5

6

7

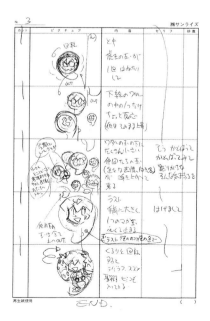

8

엔딩 콘티

전반 및 후반 엔딩에서 발췌. 1~5의 전반 콘티는 상하로 나뉜 화면 속에서 와타루가 다양한 스포츠에 도전하게 되는데, 마지막 부분에는 동료들과 함께 달려가는 장면으로 되어있다. 이우치 슈지 씨가 담당. 6~8의 후기 콘티는 SD화 된 와타루 일행이 그려진 곡옥이 차례로 떠오르는 한 컷의 영상이다. 콘도 노부히로 씨가 담당했다.

라디메이션
마신영웅전 와타루 3

● 1991년 10월~1992년 4월 일본 방송

이우치 슈지 씨가 감수를 맡아 라디오 드라마로 방송된 「와타루 2」의 후일담. 창계산의 위기에 맞서는 와타루 일행은 「부유계」로 향하고, 마신 쟈효우가를 조종하는 마계왕자 키바미코와 만난다.

라디오 드라마는 호평을 얻었고, 이어서 「마신영웅전 와타루 3 토라오 이야기 토라오 전설」, 「마신영웅전 와타루 4」도 제작되었다. 추후에는 CD시네마로 제품화되었다.

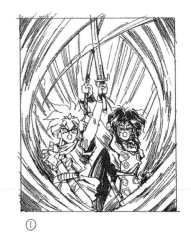

▲ 토라오와 키바미코의 황아수쌍검

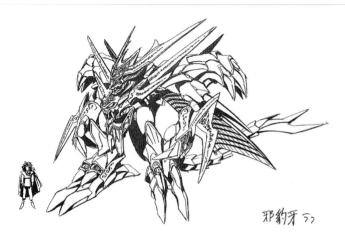

▲ 쟈효우가(러프)

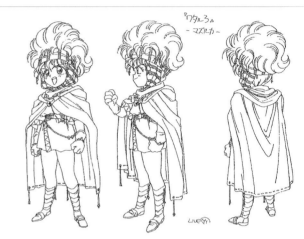

▲ 마즈루카

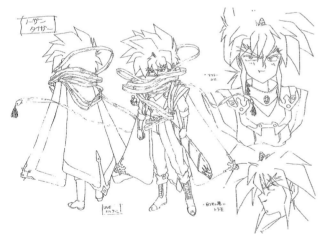

▲ 노던 타이거

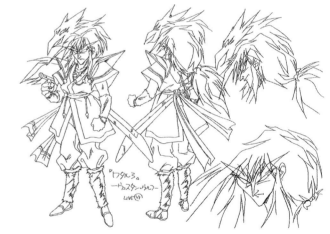

▲ 웨스턴 울프

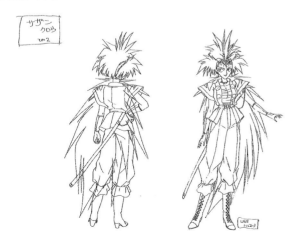

▲ 서전 크로우

▲ 이스턴 불

魔神英雄伝 **ワタル**

七魂の龍神丸

마신영웅전 와타루 칠혼의 류진마루

22년만의 완전 신작!! 류진마루의 혼을 구해라!

「마신영웅전 와타루」 이후 22년만의 신작. 새로운 적인 도바즈다에 의해 류진마루의 혼이 산산조각나 버린다.
와타루는 히미코, 토라오와 함께 「역창계산」으로 떠나게 된다.
다양한 세계에서 용마신이라 불리는 마신들에 와타루가 탑승하면서 전개되는 스토리이다.
총 9화의 인터넷 공개가 진행된 후,특별편집판 「마신영웅전 와타루 칠혼의 류진마루 −재회−」가 제작되어
2022년 1월 7일부터 3주간 일본에서 상영되었다.

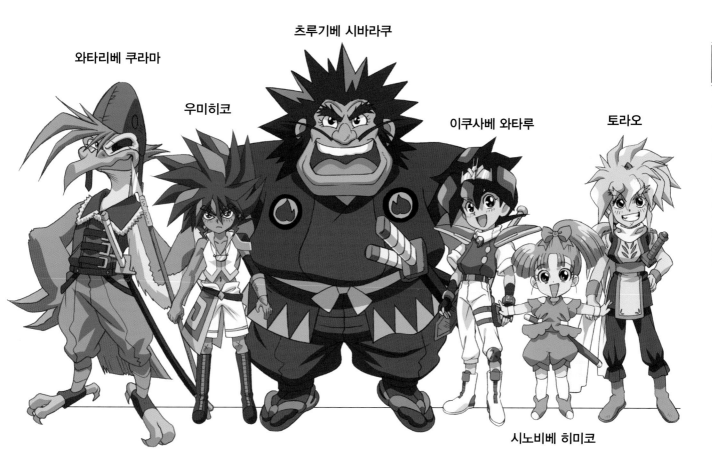

와타리베 쿠라마

우미히코

츠루기베 시바라쿠

이쿠사베 와타루

토라오

시노비베 히미코

마신영웅전 와타루 칠혼의 류진마루

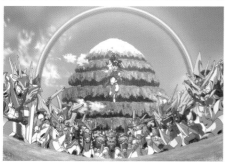

● 메인 제작진
원작 : 야타테 하지메
시리즈 구성 : 나가이 신고
캐릭터 디자인 : 마키우치 모모코
메카니컬 디자인 : 신타니 마나부
디자인 웍스 : 유카와 슌
키 메카 애니메이션 : 시게다 사토시, 히가시 겐타로
미술감독 : 이케다 시게미, 마루야마 유키코
설정 : 사토 미유키
음향감독 : 후지노 사다요시
촬영감독 : 나카타 유이치로
편집 : 노지리 유키코
음악 : 카네자키 쥰이치, 카도쿠라 사토시, 칸바야시 하야토
(마신영웅전 와타루, 와타루 2에서)
기획협력 : BANDAI SPIRITS
총감독 : 코지나 히로시

● 메인 성우진
와타루 : 타나카 마유미
히미코 : 하야시바라 메구미
토라오 : 이쿠라 카즈에
시바라쿠 : 니시무라 토모미치
우미히코 : 타카노 우라라
쿠라마 : 야마데라 코이치
류진마루 : 겐타 텟쇼

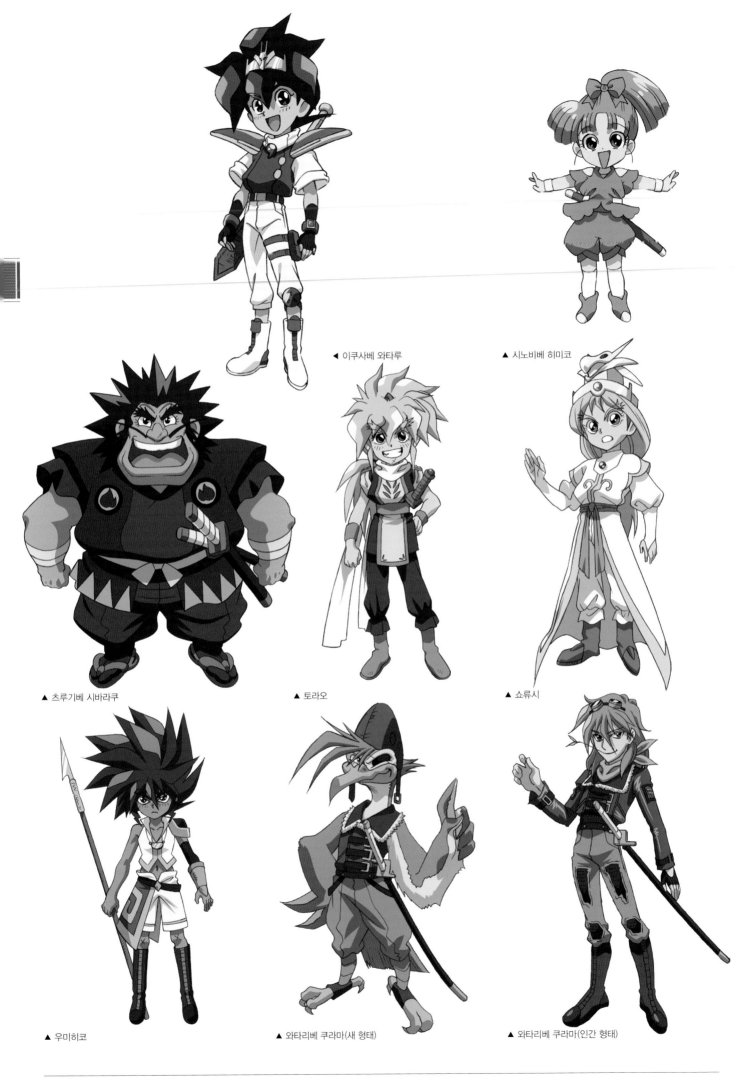

◀ 이쿠사베 와타루　　　▲ 시노비베 히미코

▲ 츠루기베 시바라쿠　　　▲ 토라오　　　▲ 쇼류시

▲ 우미히코　　　▲ 와타리베 쿠라마(새 형태)　　　▲ 와타리베 쿠라마(인간 형태)

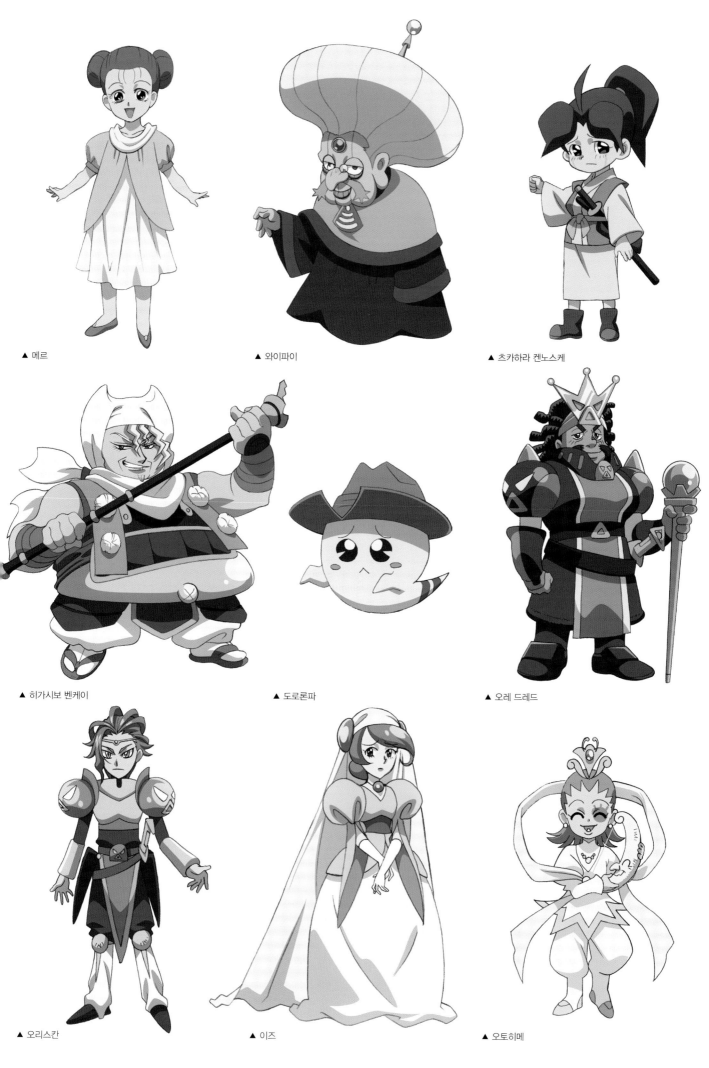

▲ 메르

▲ 와이파이

▲ 츠카하라 켄노스케

▲ 히가시보 벤케이

▲ 도로론파

▲ 오레 드레드

▲ 오리스칸

▲ 이즈

▲ 오토히메

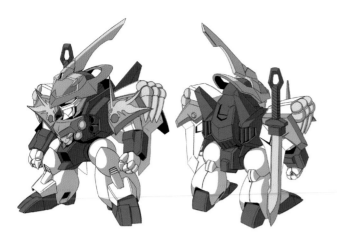

▲ 류소마루

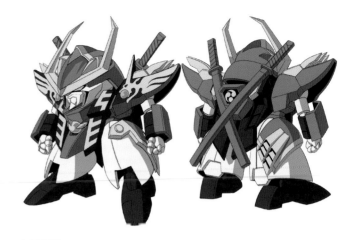

▲ 류센마루

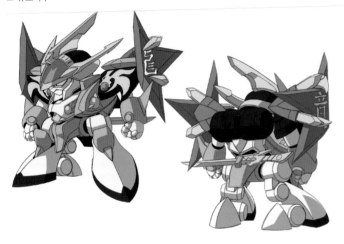

▲ 겐류마루

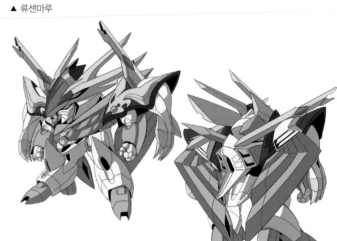

▲ 류게키마루

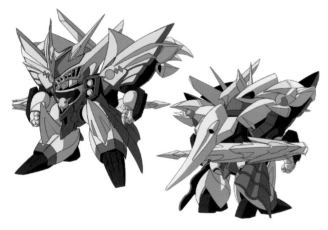

▲ 세이류마루

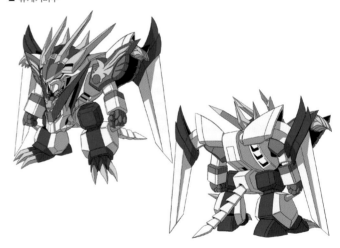

▲ 류코마루

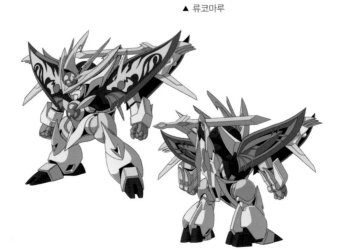

▲ 코류마루

마동왕 그랑죠

● 1989년 4월 7일~1990년 3월 2일 일본 방영

재미있고 매지컬한 달나라 여행!?

달 여행을 떠난 소년 하루카 다이치(장민호)는 대마법사 V 메이와 소녀 구리구리를 만나 장이족과 사동족의 싸움에 말려들게 된다. 마동왕 그랑죠를 소환하는데 성공한 다이치는 새로운 동료인 가스(용이), 라비(제롬)와 함께 성지 라비루나를 향해 여행을 떠난다.
「와타루」의 RPG적 요소를 이어받은 모험 드라마로 그랑죠의 소환과 필살기 시퀀스 등 로봇 애니메이션으로서 볼 만한 부분이 많다.

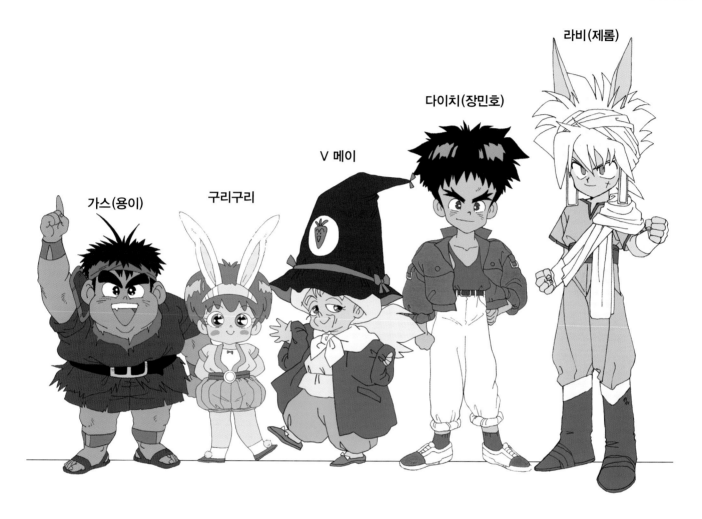

가스(용이) 구리구리 V 메이 다이치(장민호) 라비(제롬)

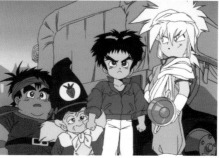

● 메인 제작진
기획 : 선라이즈
원작 : 야다테 하지메, 히로이 오지
기획협력 : 레드 컴퍼니
캐릭터 디자인 : 스튜디오 라이브
메카니컬 디자인 : 오오카와라 쿠니오
음악 : 타나카 코헤이
미술감독 : 이케다 시게미
촬영감독 : 오쿠이 아츠시
음향감독 : 후지이 사다요시
감독 : 이우치 슈지

● 메인 성우진
다이치 : 마츠오카 요코
가스 : 마츠다 타츠야
라비 : 아다치 시노부
V 메이 : 스즈키 레이코
구리구리 : 하야시바라 메구미
그랑죠, 슈퍼 그랑죠 : 오타니 신야
아그라만트 : 오가타 켄이치
닥터 바이블 : 타츠타 나오키
샤먼 : 야마데라 코이치
나브 : 시마카 유우

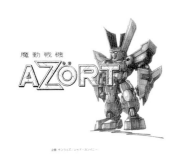

魔 動 戦 機
AZÖRT

企画 サンライズ・シャフト・カンパニー

1

はじめに

現在放映中「魔神英雄伝・ワタル」が開拓した
幅広い視聴者層を継承し、
親愛をもった熱い
家族をもって安心して応援できる
明るい冒険活劇路線を確立する。

2

設定書

「闇の魔動書」

「光の魔動書」

3

魔王・アゾート

主人公・ガジェットが封印より解いた
超古代のロボット。
巨大な魔法陣より出現する。
人の持つ潜在的な能力によって動き戦う。
その力は未知である。

破壊された、もう二体の魔王封印板と合わさって
「九邪神」を封印していた。

―アゾート開放の呪文―

『ルマジ ハ二イ ア テベス
 先 いでよ
 故 アゾート』

AZÖRT 18

4

闇の九邪神

・フラジンガー（フル装備）

・ライジンガー（合体時）

・スイジンガー

AZÖRT 19

5

主人公 ガジェット（鳴神 滝）11才

地球の小学校に通う、やんちゃでイタズラな少年。
最近は「魔法」に凝っている。ケンカがめっぽう強いが、女の子にはやさしい。
福引きで当たった「月旅行」のチケットを片手に「月のおじさん」のところへ夏休み
旅行に出掛け、ひょんなことから魔動ロボット・アゾートを呼出し、
巨大な悪「ニューロマンサー」や「ワルダー組」と戦うことになる。

AZÖRT 21

6

ハビ 12才

月のおじさん 鳴神 大二郎氏のひとり娘。ジャジャ馬だが、
やさしい一面を持っている。大二郎の魔法研究の助手でもある。
はじめはガジェットをバカにしているが、いつしか大好きになっていく。

AZÖRT 22

7

ガス 12才

月面都市に住む、ひとり暴走族で
大食いだが人が好い。はじめガジェットとはり合うが
しだいに第二の親友 となっていく。
乗りものを操ったら大人も顔負けのテクニックだ。

AZÖRT 23

8

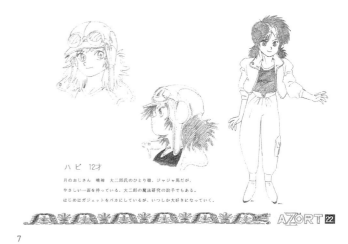

「마동전기 아조트」 기획서

「와타루」의 성공을 계기로 탄생한 「그랑죠」의 바탕
이 된 프로그램 기획서. 밝은 분위기의 모험 활극을
기본 노선으로 하며, 캐릭터의 분위기는 많이 다르
지만 어둠의 마동서와 빛의 마동서를 둘러싼 달을
무대로 한다는 핵심 포인트는 이미 확립되어 있었
다. 주인공 '가제트'가 복권 당첨으로 달 여행을 간
다는 설정 등 「그랑죠」와 공통되는 요소도 많다. 그
랑죠에 해당되는 로봇의 이름은 마왕 아조트이며,
기획서에는 오오카와라 쿠니오가 그린 준비 디자인
이 쓰였다.

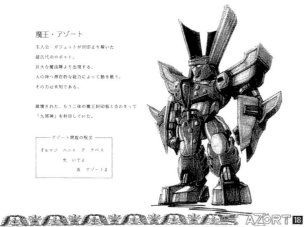

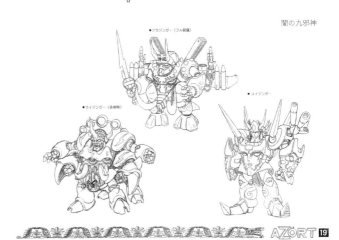

はじめに

現在放映中に『魔神英雄伝・ワタル』が開拓した
幅広い視聴者層を継承して、
殺戮や血みどろの無い
家族そろって安心して応援できる
明るい冒険活劇路線を確立する。

やっほーっ

1

耳なが族とは

遥か昔、『魔法族』と戦った月の先住民族。
かつて栄えた文明は滅び、月に僅かな子孫が
残されているのである。
頭にあるウサギの耳の様な触角と、ジャンプに
優れた大きな足が特徴である。
触覚により、魔法を扱うことができる。
『暗黒大邪神』の復活を阻止しようと
している。

VS

魔法族とは

古代の月で『耳なが族』と戦った一族。『闇の魔動宮』にある
『闇の九邪神』を甦らせることによって、『暗黒大邪神』を復活させ
その強大な力で全宇宙をその支配を企んでいる。
魔法族の容姿は、ほとんど人間と変わらない。唯一、興奮したり
特定の条件により、顔に『隈取り』が表われることが特徴である。
ただし、月の原生動物の『ビアン』だけには、魔法族を見分ける
能力がある。
彼等は、月の地底深くに帝国を築き、『九邪神』の発掘を進め、
全世界征服の日を目指して、今、密かに動きだそうとしている。

2

光の三魔王とは

かつて、九邪神と戦いこれを封じ込めた、
『光の魔動宮』に書かれている三体の魔王。
九邪神を封印するため、月の地下に
埋められていたが、魔法族によって模倣する。
それぞれ、専用の『魔動機』によって
呼び出され、呼び出した者の意のままに動く。
強大な魔法力を武器として戦う。
三体が合体して『太陽王』となったとき、
九邪神を封印できると言われている。

VS

九邪神とは

『暗黒大邪神』を呼び醒ますカギとなる九体の神像。
かつての戦いで月の地中深く封印されたが、
『魔法族』によって再び発掘されようとしている。
その本体は、獣の頭の様な形で、強大な魔力を秘めている。
『魔法族』は、邪神像に近代科学の手足を付け、
戦闘兵器として活用しようとしている。

3

遥 大地 （１１才）

主人公。地球の小学校に通う五年生。
夏休みの月旅行の途中で、『耳なが族』と『魔法族』との
戦いに巻き込まれる。好奇心旺盛、冒険大好き。
勉強は苦手だが、メカとコンピューターには強い。
何にでもアタックしていく明るく元気な少年である。
魔王『アゾート』に乗る。

善

4

ヒミコ　７才

いつもニンジンをかじっている。
天真らんまん、あかるくのびのび、
「ニャハハハハ」とわらう

ヒミコ

5

魔法族側のキャラクター

大魔道士アグラマント

『魔法族』の総帥。『耳なが族』の『光の魔動宮』に対し、邪悪な『闇の
魔動宮』を使う~~ソーディアク~~。その強大な力で月の地底に『魔道帝国』
を築き、絵に描いた野望を地上に広げようとしていた。~~ソーディアク~~の狙いは
全宇宙の支配である。人類の月移住開始と共に、地球から月へ渡ってきた~~ルカ~~
~~ルタ~~は、折れかけの関わりで、まず『闇の魔道宮』を発掘し、次に『闇の九邪神』
の復活にかかった。九邪神全てが復活することによって『大魔王』となり、
~~アグラマント~~自身も不老不死となり、未来永劫『全宇宙
の王』となるのだ。~~ソーディアク~~が表面に現われることはなく、更に三人の
魔道士を使って国の九邪神を操る。大魔道士としての地位は絶対のも
ので、任意の遂行に失敗した者への処罰は、周囲の者であろうと容赦しない
という残忍な男。見た目には５５歳前後の年齢に見えるが、魔法族の人間の
年齢はよく分かっていない。

悪

6

グランゾート　企画書　正設表

魔法大冒険アゾート　→　魔動王（キング）グランゾート

アゾート　→　グランゾート

月の原生動物　→　ムーンビアン（個有名はハビ）

ヒミコ　→　グリグリ（年令　５才）

ゾーディアク　→　アグラマント

イリス　→　シャマン

スーラ　→　エヌマ

7

「마동왕 그랑죠」 기획서 ①

「마동전기 아조트」, 「마법대모험 아조트」를 거쳐 드
디어 「마동왕 그랑죠」의 기획서가 완성. 예전 기획
서 호칭이 일부 남아있어서 수정표가 첨부되어 있
다. 빛의 마동왕을 비롯하여 사용된 이미지는 모두
준비 디자인. 작품을 넘나드는 스타 시스템을 의식
했는지 구리구리가 아니라 '히미코'가 캐스팅된 점
이 흥미롭다.

その　明るい冒険活劇路線の中身は・・・

「おもしろくて」
「魔法があって」
「軽さが心地いい」

おもしろマジ軽な！

ファンタジーアドベンチャーなのだ

1

夜空を見上げると
　　まあるいお月さまがありました。

表も裏も荒れ果てて
　　ウサギも住んでいませんでした
　　　・・・・とさ。

しかし、実は月の中には「ラビルーナ」
　　　という国があり

その国の住人「耳長族」の人々は
　　　中心にある聖地・・
全宇宙の愛と正義を司る「光の魔法陣」を
　　永い間守ってくらしてきたのです。

2

ところがある日、そこへ「邪動族」という
　　悪い魔法使い達がやってきて
　　　この聖地を占拠し

大切な「光の魔法陣」を「闇の魔法陣」へと
　　　変えてしまいました！

サァ大変、この時から宇宙全体に
　　悪しき事がはびこり始めたのです。

3

舞台は月
時は20××年夏休み
主人公はクイズで月旅行が当たった
地球人の少年

4

魔動王グランゾート

大地を司る神であり、炎の神でもある。
直径20Mの平面の大地に、魔導銃によって出現する。
戦いに使用する魔法は、地面、土、岩等を利用し
その現象には炎を含む物も多い。

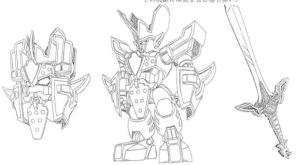

5

魔動王ウインザート

天空を司どる神であり風の神でもある。
魔導弓によって風のある空間に出現する。
その魔法は大気、風等の自然現象を伴うものが多い。

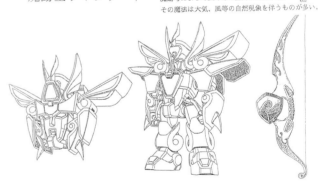

6

魔動王アクアビート

水の神である。

水面を滑る独楽によって出現する。
その魔法も水を伴う物が多く、
行動も水面、水中を得意とする。

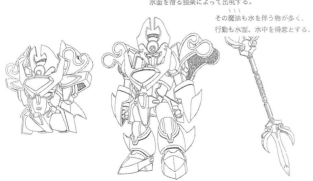

7

「마동왕 그랑죠」 기획서 ②

좀 더 수정과 보완이 된 기획서. 이 작품은 한마디로 「재미있고 가벼워서 부담이 없는」 판타지 어드벤처로 정의되었다. 적의 이름도 「마법족」에서 「사동족」으로 진화. 사용된 도판도 최종 디자인에 가까워졌다.

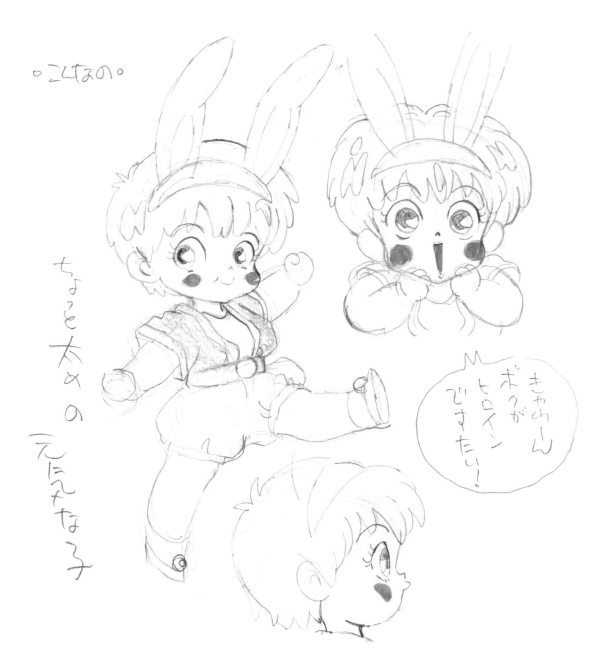

▲ 구리구리 준비 디자인

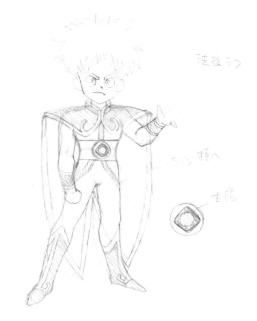

▲ 다이치의 법의 러프

아시다 토요오 씨의 러프 스케치

「와타루」를 잇는 작품으로서 「그랑죠」에서도 히미코와 유사한 캐릭터가 설정되었다. 일부 기획서에서는 대놓고 「히미코」라고 불렸던 이 아이는 아시다 토요오 씨가 새롭게 디자인한 「구리구리」이다. 또 한 장의 러프는 그랑죠가 등장할 때 다이치의 법의 모습.

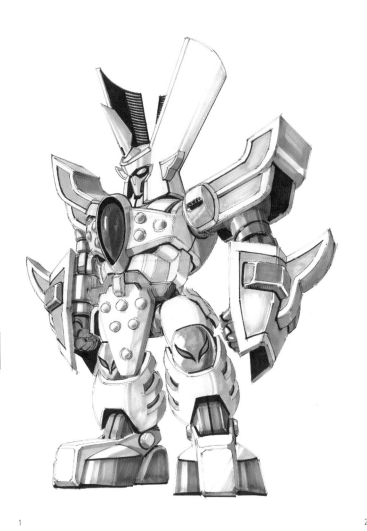

1

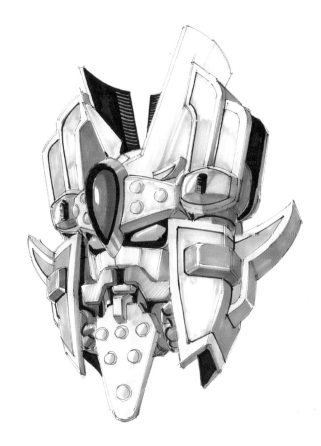

2

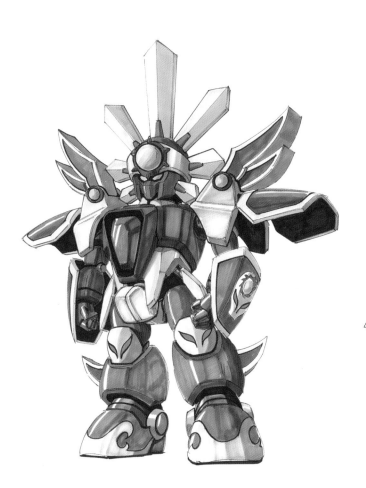

3

4

그랑죠 메이킹

본 작품의 메카닉 디자인은 로봇 디자인의 거장 오오카와 라 쿠니오 씨가 참가했다. 머리 형상의 페이스 모드로 마법진을 통해 소환되어 인간 형태의 배틀 모드로 변한다는 그랑죠만의 독특한 콘셉트를 훌륭하게 비주얼화 시켰다. 이마의 보석이 디자인의 포인트. 초기에는 아조트라는 이름으로 불렸다. 여기에 나온 부분은 모두 준비 디자인이며, 아래쪽 스케치는 1988년 9월경에 그려졌다.

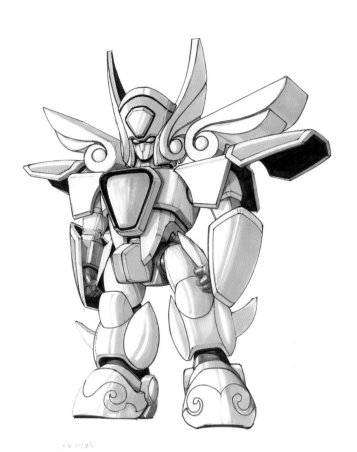

1

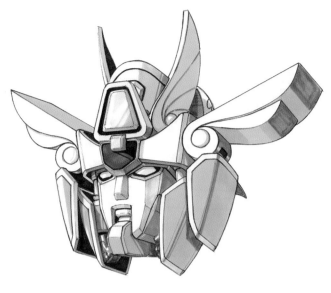

2

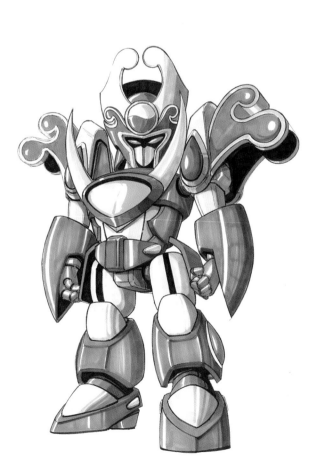

3

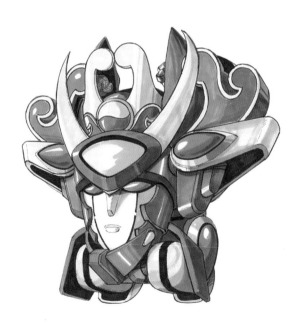

4

윈자트(피닉스) / 아쿠아비트(포세이돈)
메이킹

1988년 9월에 그려진 윈자트, 아쿠아비트의 준비 디자인. 변형 로봇은 완구를 담당한 타카라(현재의 타카라토미)측이 기구를 구상했으며, 그 기구를 바탕으로 오오카와라 쿠니오 씨가 디자인을 완성시켰다.

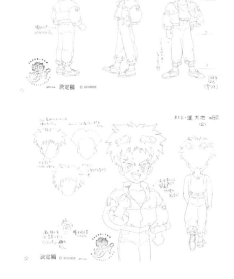

▲ 하루카 다이치(장민호)

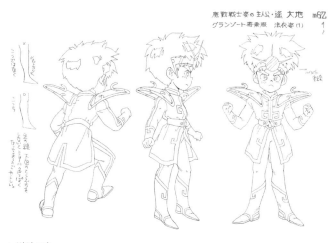
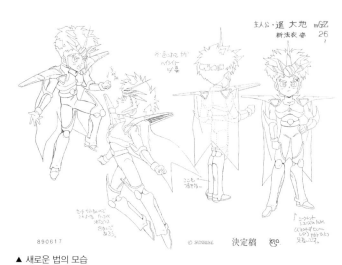

▲ 법의 모습　　　　　　　　　　　　　　　　▲ 새로운 법의 모습

▲ 배낭　　　　　　　　▲ 제트 보드　　　　　　　　▲ 수영복 모습

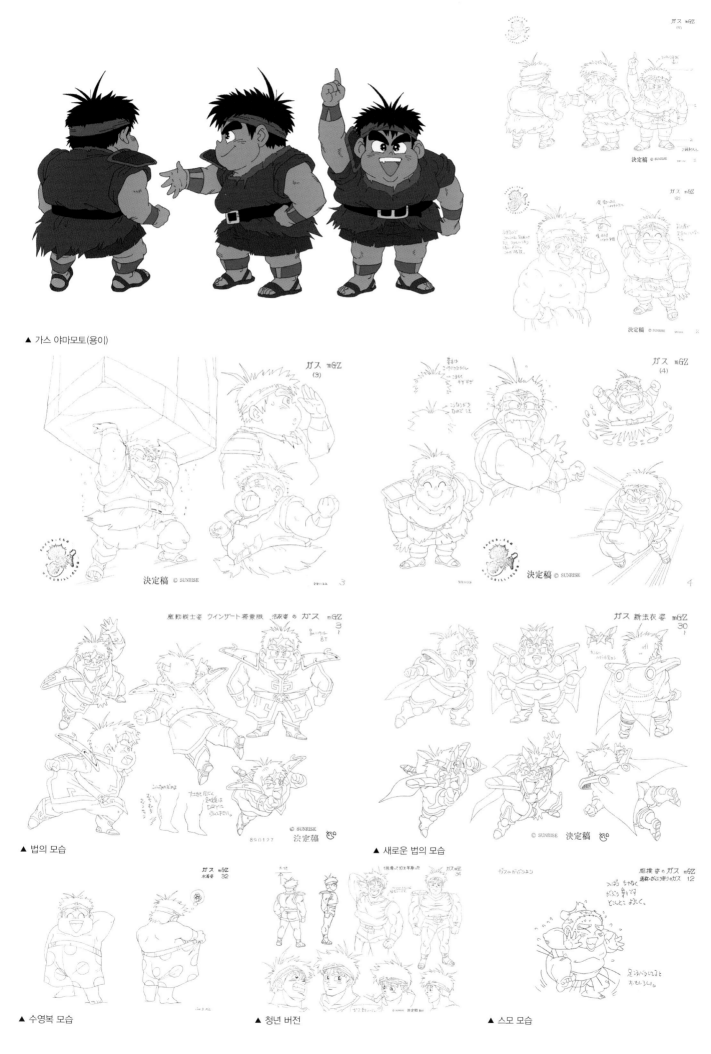

▲ 가스 야마모토(용이)

▲ 법의 모습

▲ 새로운 법의 모습

▲ 수영복 모습

▲ 청년 버전

▲ 스모 모습

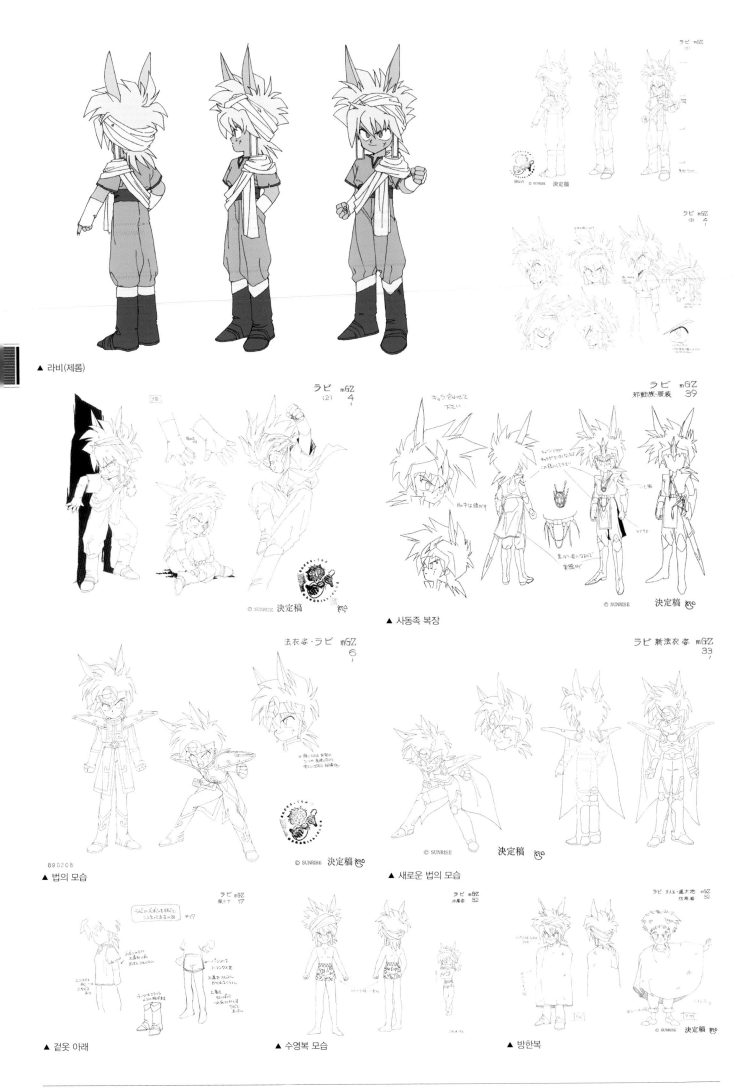

▲ 라비(제롬)

ラビ mGZ (2) 4

ラビ mGZ 邪動族・服装 39

© SUNRISE 決定稿

▲ 사동족 복장

法衣姿・ラビ mGZ 6

ラビ 新法衣姿 mGZ 33

890208

▲ 법의 모습

© SUNRISE 決定稿

▲ 새로운 법의 모습

© SUNRISE 決定稿

ラビ mGZ 服の下 17

ラビ mGZ 水着姿 32

ラビ まんと・運大地 mGZ 防寒着 32

▲ 겉옷 아래

▲ 수영복 모습

▲ 방한복

© SUNRISE 決定稿

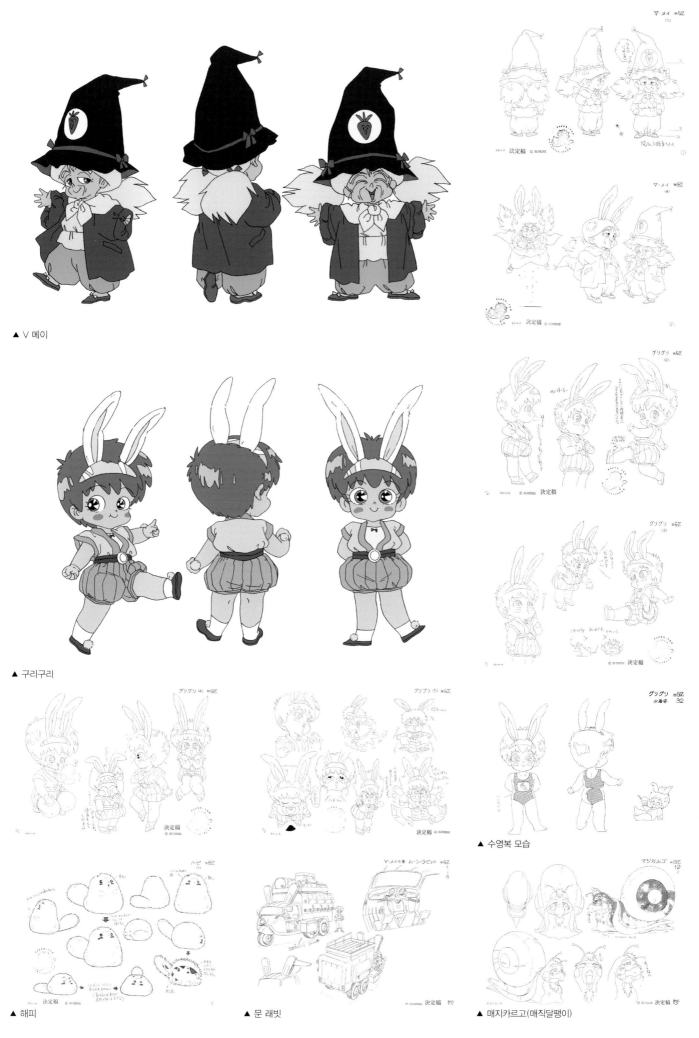

▲ ∨ 메이

▲ 구리구리

▲ 수영복 모습

▲ 해피

▲ 문 래빗

▲ 매지카르고(매직달팽이)

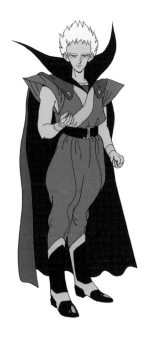
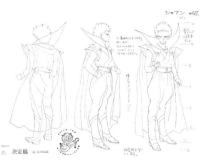
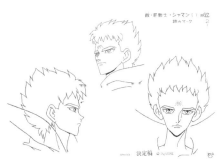
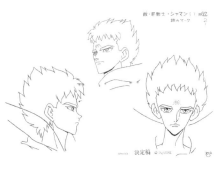

▲ 샤먼(데빌리우스)

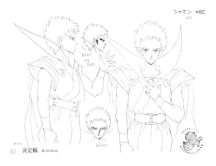
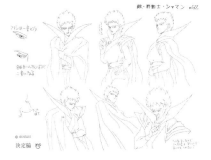
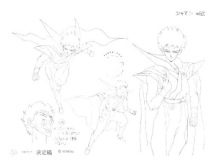

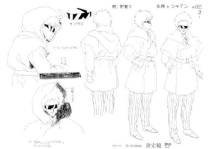
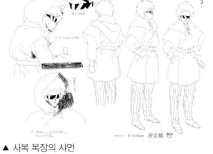

▲ 사복 복장의 샤먼

▲ 에느마(데빌리아)

▲ 목욕하는 모습

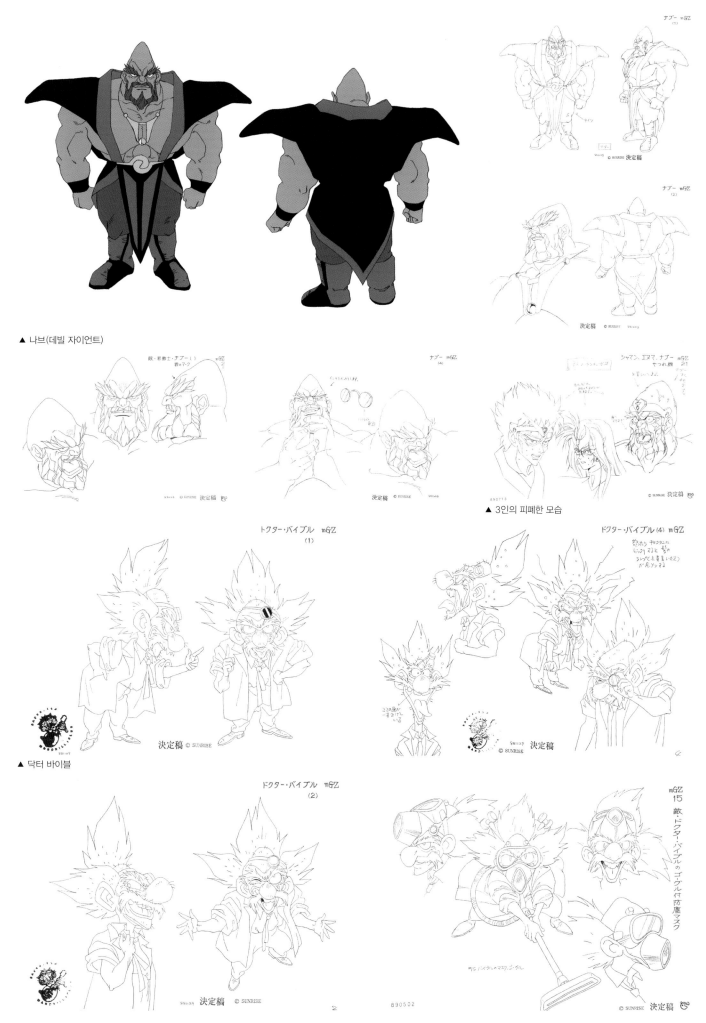

▲ 나브(데빌 자이언트)

▲ 3인의 피폐한 모습

▲ 닥터 바이블

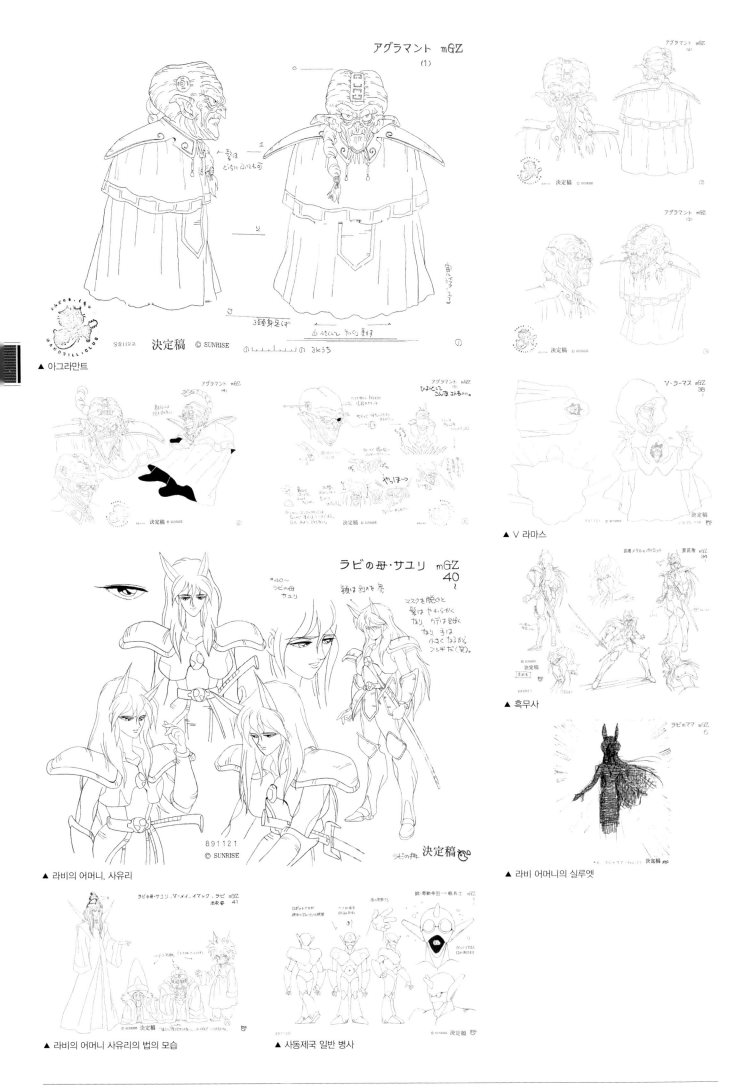

アグラマント mGZ
(1)

アグラマント mGZ
(2)

アグラマント mGZ
(3)

決定稿 © SUNRISE

▲ 아그라만트

アグラマント mGZ
(4)

アグラマント mGZ
(5)

V・ラーマス mGZ
38

決定稿 © SUNRISE

▲ V 라마스

ラビの母・サユリ mGZ
40

決定稿

▲ 라비의 어머니, 사유리

決定稿 © SUNRISE

▲ 흑무사

ラビのママ mGZ
6

決定稿

▲ 라비 어머니의 실루엣

ラビの母・サユリ、V・メイ、イマック、ラビ mGZ
41

決定稿 © SUNRISE

▲ 라비의 어머니 사유리의 법의 모습

機・帝動帝国・一般兵士 mGZ

決定稿 © SUNRISE

▲ 사동제국 일반 병사

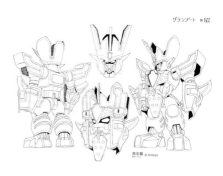

決定稿 © SUNRISE

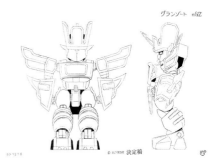

グランゾート mGZ

決定稿 © SUNRISE

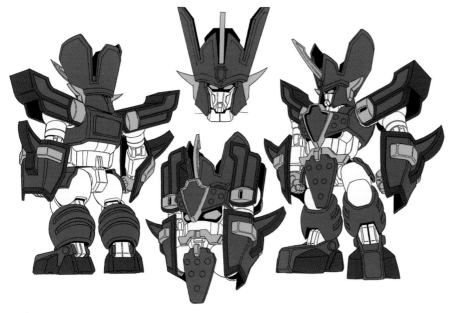

▲ 그랑죠

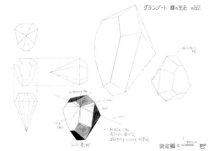

グランゾート の 宝石 mGZ

決定稿 © SUNRISE

▲ 이마의 보석

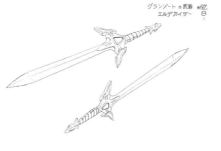

グランゾート の 武器 mGZ
エルデカイザー

決定稿 © SUNRISE

▲ 엘디카이저

主人公・遥大地・光の魔動王 グランゾート(内) mGZ
コックピット

#1 グランゾート コクピット
決定稿 © SUNRISE

▲ 그랑죠 조종석

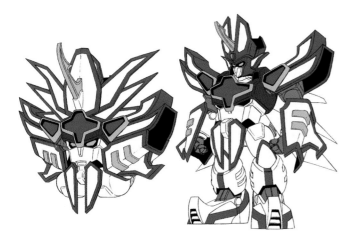

▲ 슈퍼 그랑죠

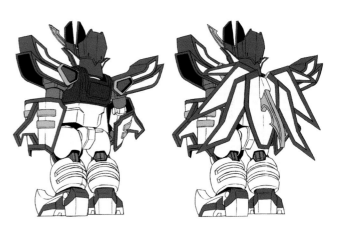

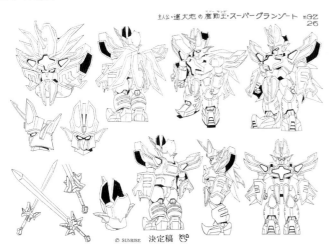

主人公・遥大地の魔動王・スーパーグランゾート mGZ
26

© SUNRISE 決定稿

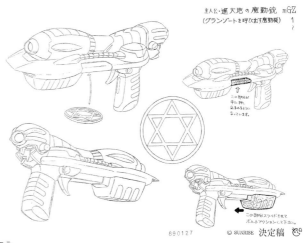

主人公・遥大地の魔動銃 mGZ
(グランゾートを呼び出す魔動銃) 1

890127 © SUNRISE 決定稿

▲ 마동총

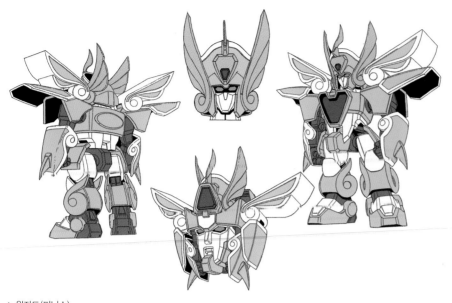

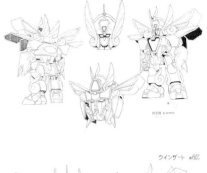

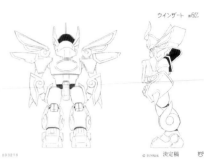

▲ 윈자트(피닉스)

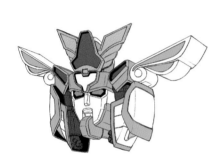

▲ 이마의 보석

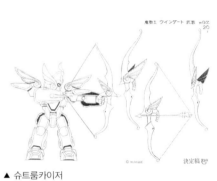

▲ 슈트룸카이저

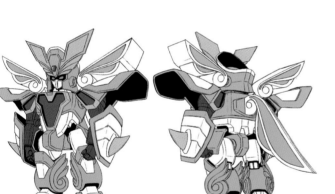

▲ 슈퍼 윈자트(슈퍼 피닉스)

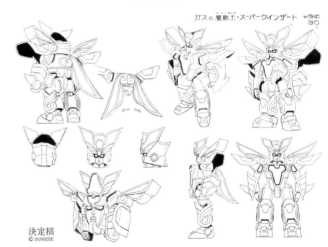

▲ 마동궁

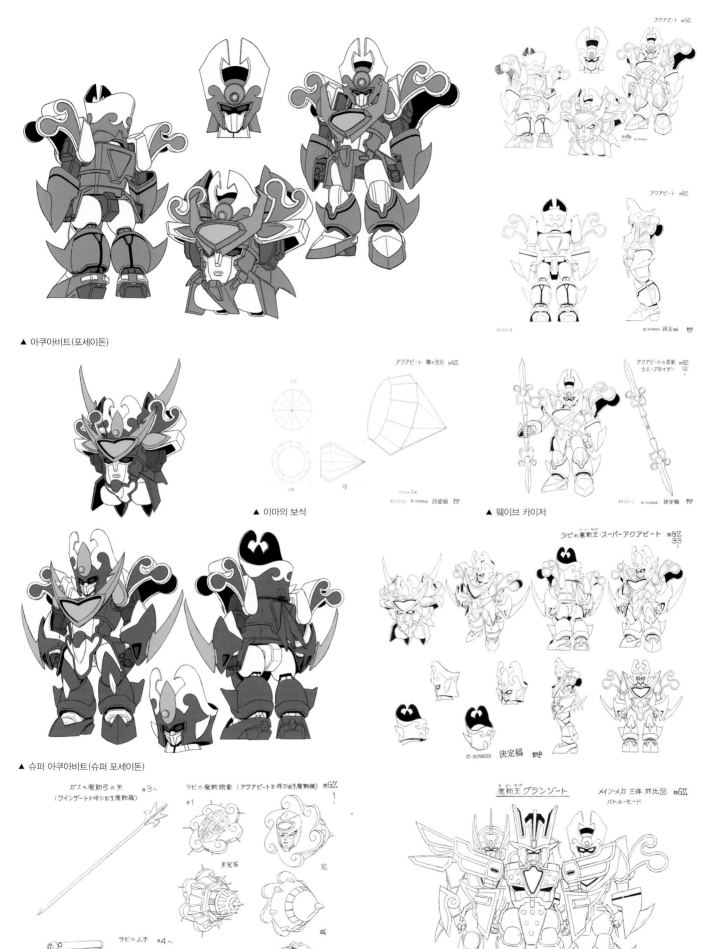

▲ 아쿠아비트(포세이돈)

アクアビートの宝石 mGZ

▲ 이마의 보석

アクアビートの武装 mGZ
ウエーブカイザー 12

▲ 웨이브 카이저

▲ 슈퍼 아쿠아비트(슈퍼 포세이돈)

ラビの魔動王・スーパーアクアビート mGZ 33

ガスの魔動弓の矢 #3～
（ウインザートを呼び出す魔動機）

ラビの魔動独楽（アクアビートを呼び出す魔動機）mGZ #1

未完成　完

成

ラビのムチ #4～

890128 © SUNRISE 決定稿

▲ 마동팽이 / 채찍 / 마동궁의 화살

魔動王グランゾート　メイン・メカ 三体対比図 mGZ
バトル・モード

光の魔動弓　ガス用
ウインザート　光の魔動王　グランゾート　ラビ用
光の魔動王　アクアビート © SUNRISE 決定稿

▲ 메인 메카의 대비

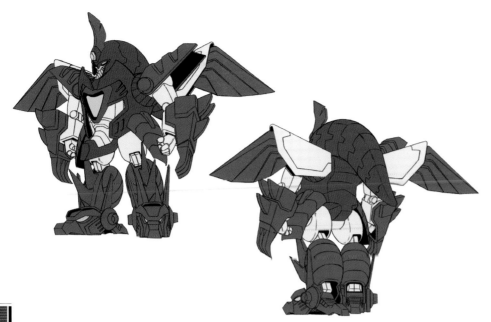

▲ 와이버스트

▲ 샤먼 전투복

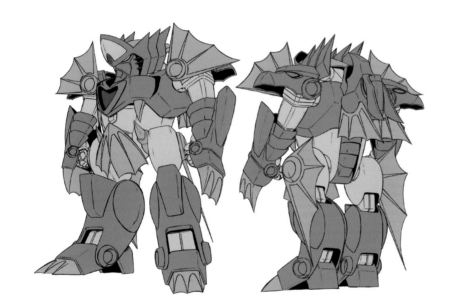

▲ 히드럼

▲ 에느마 전투복

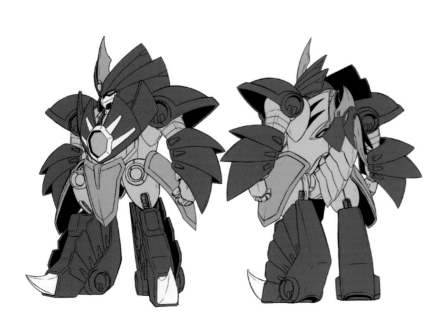

▲ 하비잔

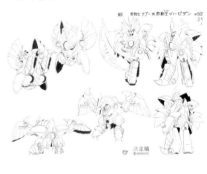

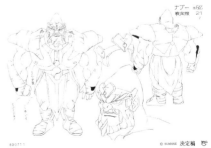

▲ 나브 전투복

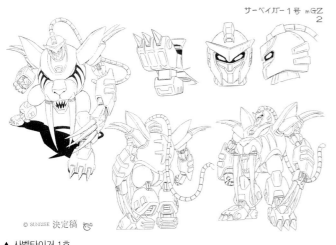

サーベイガー1号 mGZ
2

© SUNRISE 決定稿

▲ 사벨타이거 1호

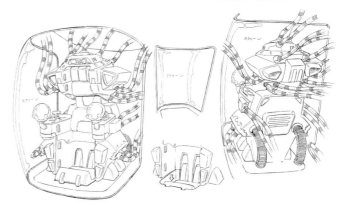

敵・九邪動神(内) 共通コックピット mGZ

▲ 9사동신 공통 조종석

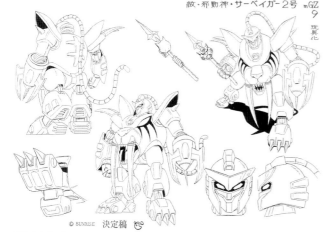

敵・邪動神・サーベイガー2号 mGZ
9
玩具化

© SUNRISE 決定稿

▲ 사벨타이거 2호

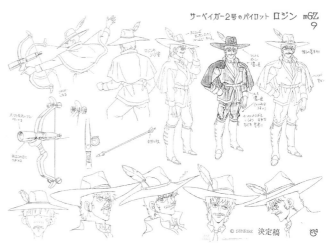

サーベイガー2号のパイロット ロジン mGZ
9

© SUNRISE 決定稿

▲ 로진

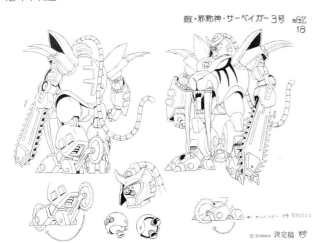

敵・邪動神・サーベイガー3号 mGZ
18

サーベイガー 3号 890524

© SUNRISE 決定稿

▲ 사벨타이거 3호

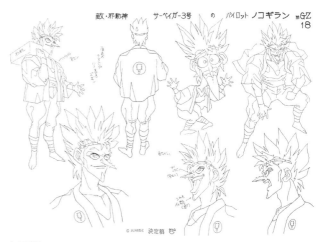

敵・邪動神 サーベイガー3号 の パイロット ノコギラン mGZ
18

© SUNRISE 決定稿

▲ 노코기란

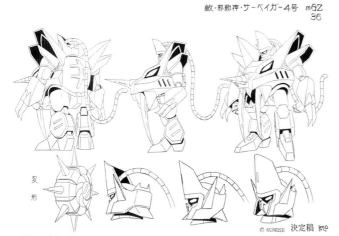

敵・邪動神・サーベイガー4号 mGZ
36

変形

© SUNRISE 決定稿

▲ 사벨타이거 4호

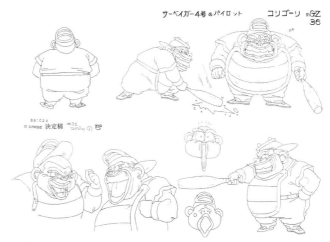

サーベイガー4号のパイロット コリゴーリ mGZ
36

897024
© SUNRISE 決定稿

▲ 코리고리

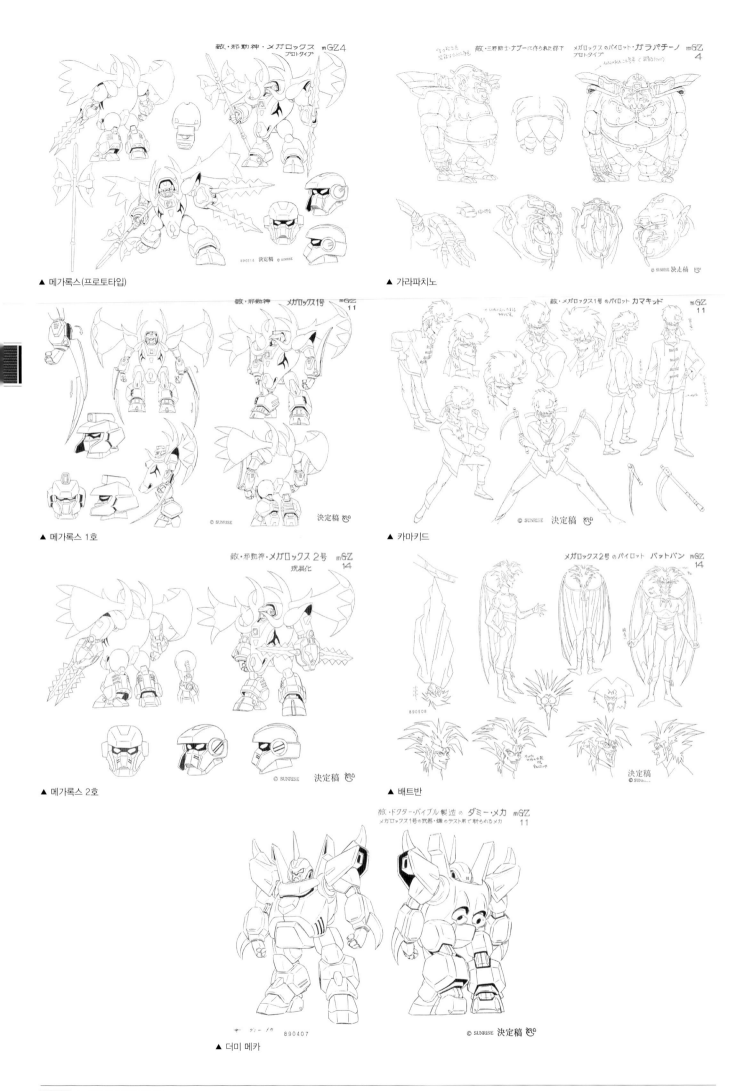

敵・邪動神・メガロックス mGZ 4
プロトタイプ

890218 決定稿 SUNRISE

▲ 메가록스(프로토타입)

敵・三邪動士・ナブーに作られた部下 メガロックスのパイロット ガラパチーノ mGZ 4
プロトタイプ

© SUNRISE 決定稿

▲ 가라파치노

敵・邪動神 メガロックス1号 mGZ 11

© SUNRISE 決定稿

▲ 메가록스 1호

敵・メガロックス1号 のパイロット カマキッド mGZ 11

© SUNRISE 決定稿

▲ 카마키드

敵・邪動神 メガロックス2号 mGZ 14
玩具化

© SUNRISE 決定稿

▲ 메가록스 2호

メガロックス2号 のパイロット バットバン mGZ 14

890508

決定稿
© SUNR…

▲ 배트반

敵・ドクター・バイブル製造 の ダミー・メカ mGZ 11
メガロックス1号の武器・爪のテスト用で斬られるメカ

890407

© SUNRISE 決定稿

▲ 더미 메카

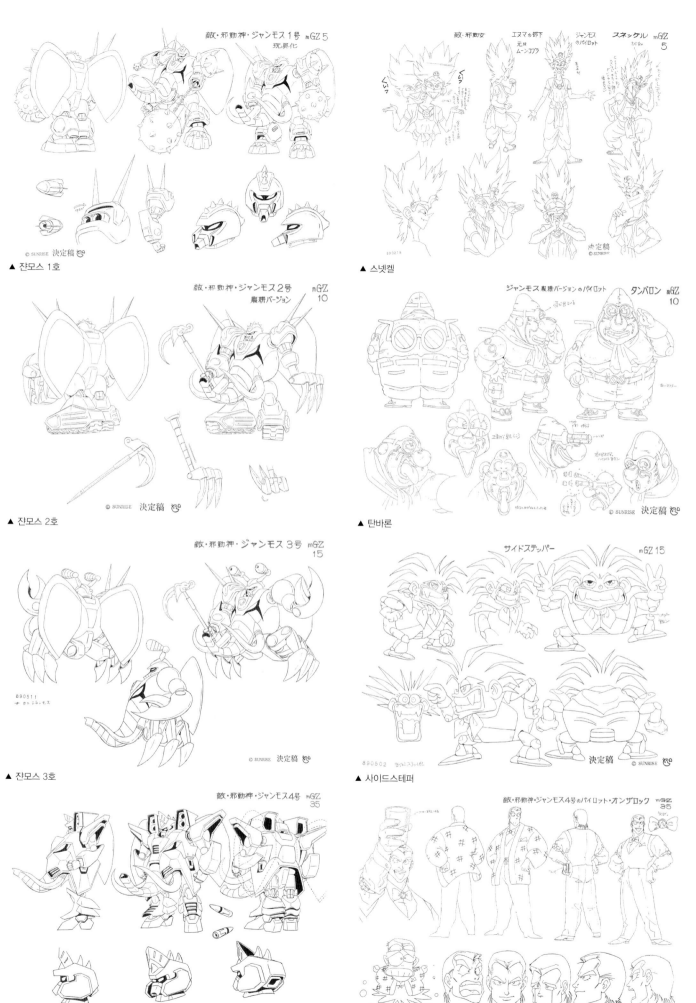

敵・邪動神・ジャンモス1号 mGZ 5
玩具化

© SUNRISE　決定稿

▲ 쟌모스 1호

敵・邪動女　エヌマの部下　ジャンモス　スネッケル mGZ
元はムーンコブラ　のパイロット　5

決定稿
© SUNRISE

▲ 스넷켈

敵・邪動神・ジャンモス2号 mGZ
腹耕バージョン　10

© SUNRISE　決定稿

▲ 쟌모스 2호

ジャンモス腹耕バージョンのパイロット　タンバロン mGZ
10

© SUNRISE　決定稿

▲ 탄바론

敵・邪動神・ジャンモス3号 mGZ
15

890511

© SUNRISE　決定稿

▲ 쟌모스 3호

サイドステッパー mGZ 15

890502

決定稿 © SUNRISE

▲ 사이드스테퍼

敵・邪動神・ジャンモス4号 mGZ
35

© SUNRISE　決定稿

▲ 쟌모스 4호

敵・邪動神・ジャンモス4号のパイロット・オンザロック mGZ
35

決定稿

▲ 온더록

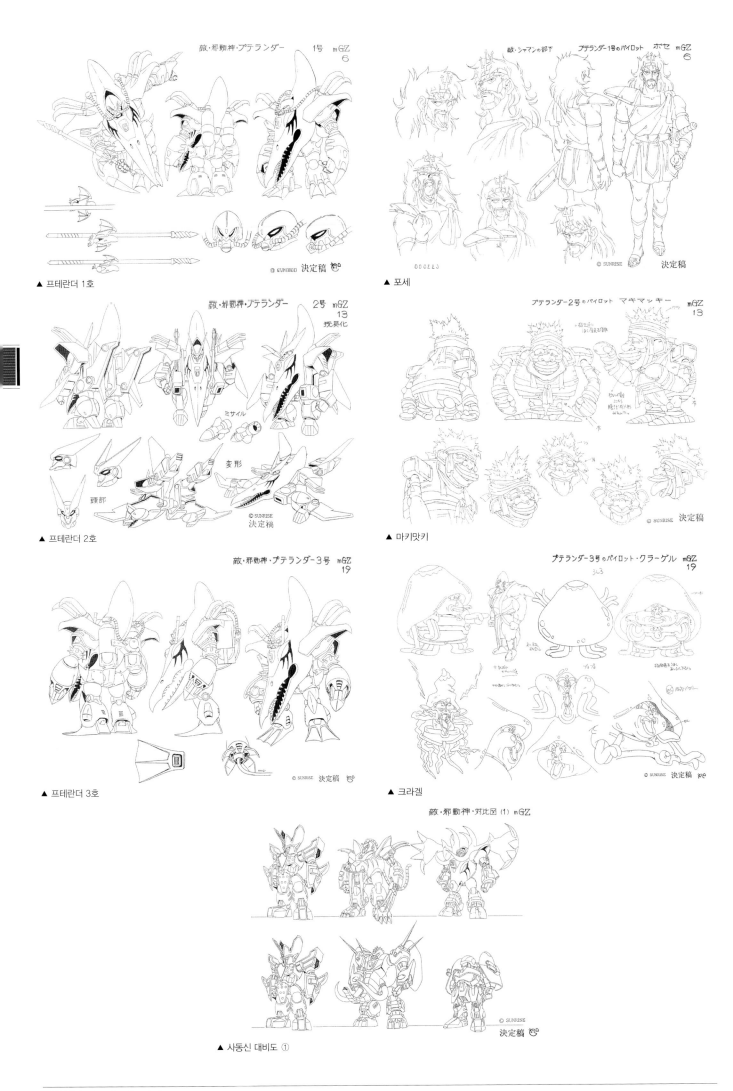

敵・邪動神・プテランダー　1号　mGZ
6
© SUNRISE　決定稿
▲ 프테란더 1호

敵・シャマンの部下　プテランダー1号のパイロット　ホセ　mGZ
6
© SUNRISE　決定稿
▲ 포세

敵・邪動神・プテランダー　2号　mGZ
13
玩具化
ミサイル
変形
頭部
© SUNRISE
決定稿
▲ 프테란더 2호

プテランダー2号のパイロット　マキマッキー　mGZ
13
© SUNRISE　決定稿
▲ 마키맛키

敵・邪動神・プテランダー3号　mGZ
19
© SUNRISE　決定稿
▲ 프테란더 3호

プテランダー3号のパイロット・クラーゲル　mGZ
19
© SUNRISE　決定稿
▲ 크라겔

敵・邪動神・対比図（1）mGZ
© SUNRISE
決定稿
▲ 사동신 대비도 ①

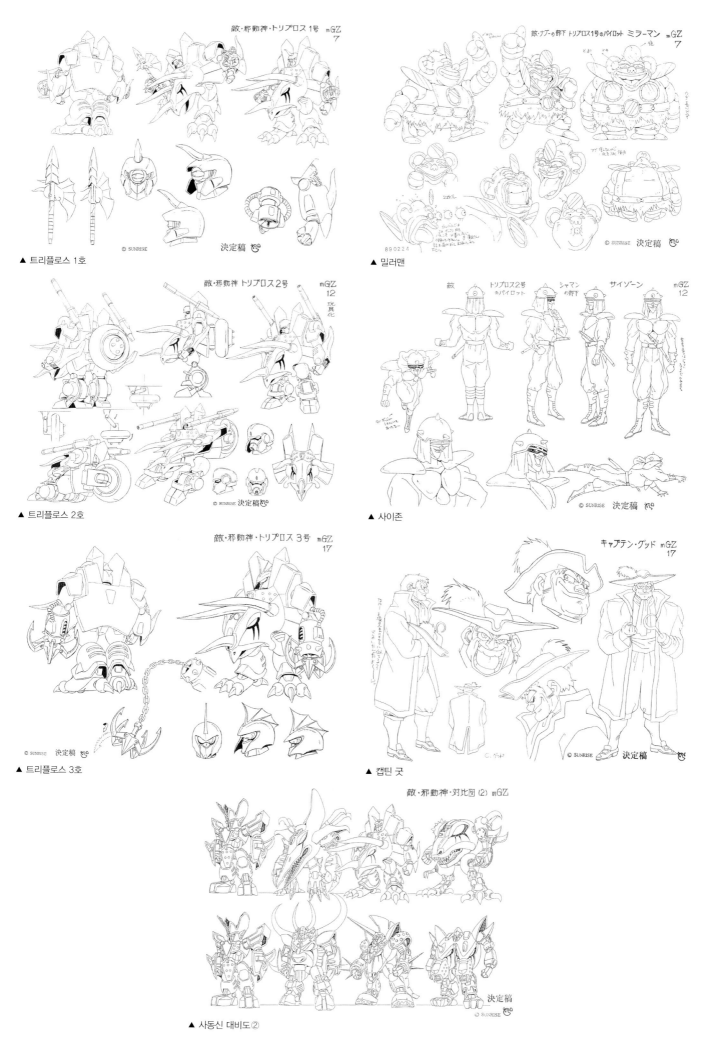

敵・邪動神・トリプロス1号 mGZ 7

▲ 트리플로스 1호

敵・ナブーの部下 トリプロス1号のパイロット ミラーマン mGZ 7

▲ 밀러맨

敵・邪動神 トリプロス2号 mGZ 12

▲ 트리플로스 2호

敵 トリプロス2号のパイロット シャマンの部下 サイゾーン mGZ 12

▲ 사이존

敵・邪動神・トリプロス3号 mGZ 17

▲ 트리플로스 3호

キャプテン・グッド mGZ 17

▲ 캡틴 굿

敵・邪動神・対比図 (2) mGZ

▲ 사동신 대비도 ②

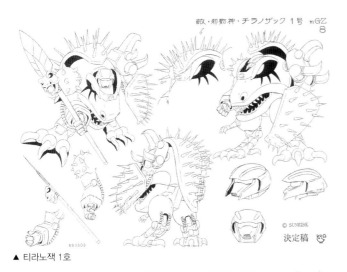

敵・邪動神・チラノザック1号　mGZ
8

▲ 티라노잭 1호

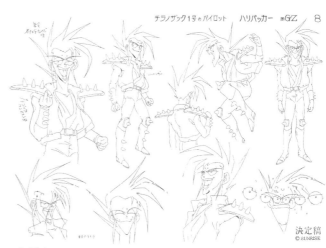

チラノザック1号のパイロット　ハリバッカー　mGZ
8

決定稿
© SUNRISE

▲ 해리뱃커

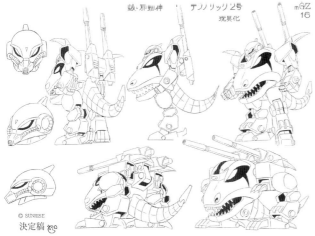

敵・邪動神　チノザック2号　mGZ
16
玩具化

決定稿
© SUNRISE

▲ 티라노잭 2호

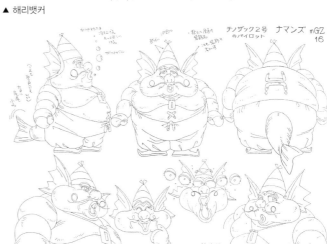

チノザック2号　ナマンズ　mGZ
のパイロット　16

決定稿
© SUNRISE

▲ 나만즈

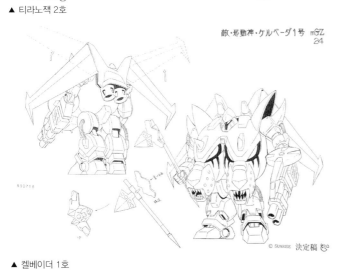

敵・邪動神・ケルベーダ1号　mGZ
24

© SUNRISE　決定稿

▲ 켈베이더 1호

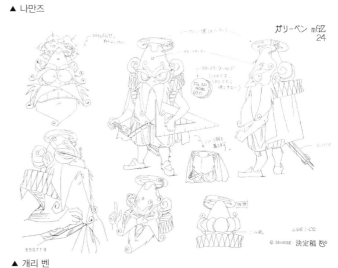

ガリーベン　mGZ
24

© SUNRISE　決定稿

▲ 개리 벤

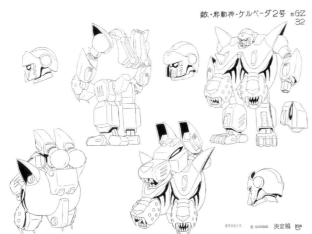
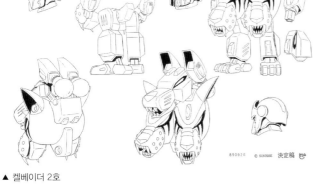

敵・邪動神・ケルベーダ2号　mGZ
32

© SUNRISE　決定稿

▲ 켈베이더 2호

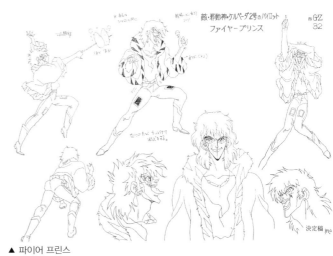

敵・邪動神・ケルベーダ2号のパイロット　mGZ
ファイヤープリンス　32

決定稿

▲ 파이어 프린스

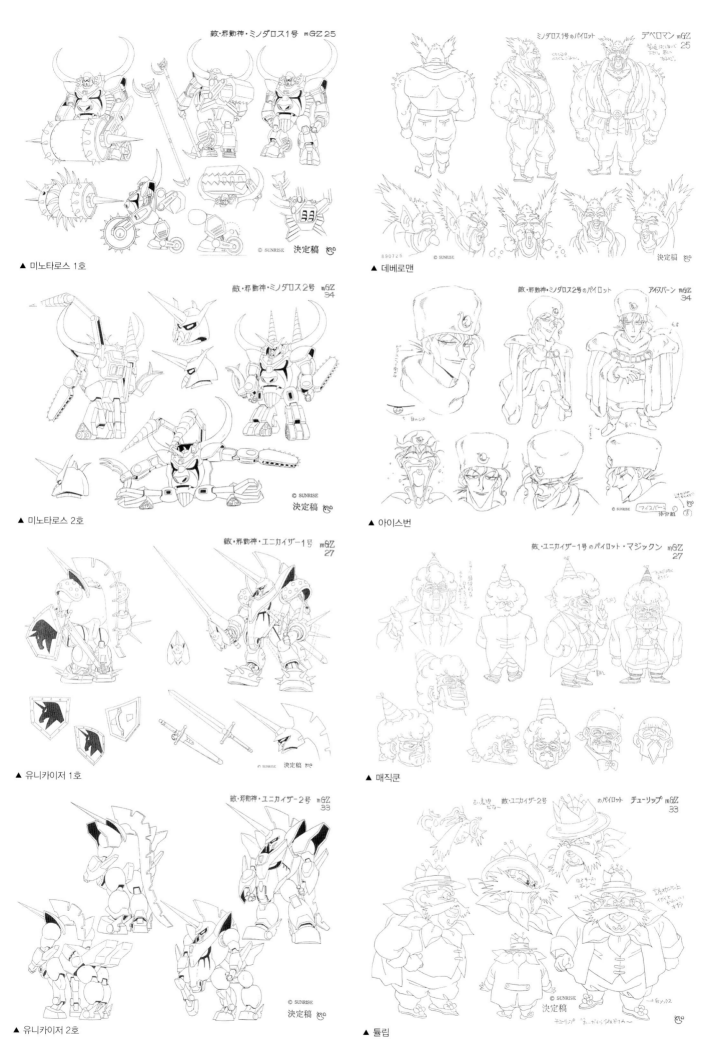

敵・邪動神・ミノダロス1号 mGZ 25

▲ 미노타로스 1호

ミノダロス1号のパイロット　デベロマン mGZ 25

© SUNRISE　決定稿

▲ 데베로맨

敵・邪動神・ミノダロス2号 34

▲ 미노타로스 2호

© SUNRISE　決定稿

敵・邪動神・ミノダロス2号のパイロット　アイスバーン mGZ 34

© SUNRISE　決定稿

▲ 아이스번

敵・邪動神・ユニカイザー1号 mGZ 27

▲ 유니카이저 1호

© SUNRISE　決定稿

敵・ユニカイザー1号のパイロット・マジックン mGZ 27

▲ 매직쿤

敵・邪動神・ユニカイザー2号 33

▲ 유니카이저 2호

© SUNRISE　決定稿

敵・ユニカイザー2号のパイロット　チューリップ mGZ 33

© SUNRISE　決定稿

▲ 튤립

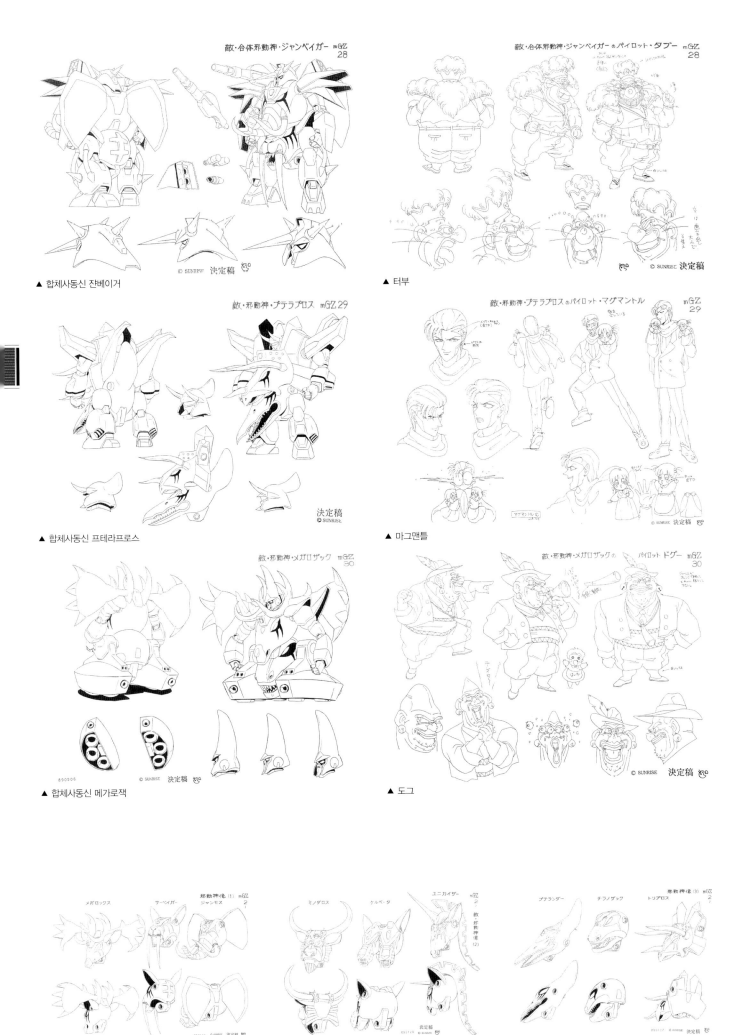

敵・合体邪動神・ジャンベイガー mGZ 28

© SUNRISE 決定稿

▲ 합체사동신 쟌베이거

敵・合体邪動神・ジャンベイガー のパイロット・タブー mGZ 28

© SUNRISE 決定稿

▲ 터부

敵・邪動神・プテラプロス mGZ.29

決定稿
© SUNRISE

▲ 합체사동신 프테라프로스

敵・邪動神・プテラプロス のパイロット・マグマントル mGZ 29

© SUNRISE 決定稿

▲ 마그맨틀

敵・邪動神・メガロザック mGZ 30

© SUNRISE 決定稿

▲ 합체사동신 메가로잭

敵・邪動神・メガロザック の パイロット ドグー mGZ 30

© SUNRISE 決定稿

▲ 도그

メガロックス　サーベイガー　邪動神像 (1) mGZ 2
ジャンモス

ミノダロス　ケルベ・タ　ユニカイザー mGZ 2
敵・邪動神像 (2)

プナランダー　チラノザック　邪動神像 (3) mGZ 2
トリプロス

決定稿

▲ 사동신상 ①

決定稿

▲ 사동신상 ②

決定稿

▲ 사동신상 ③

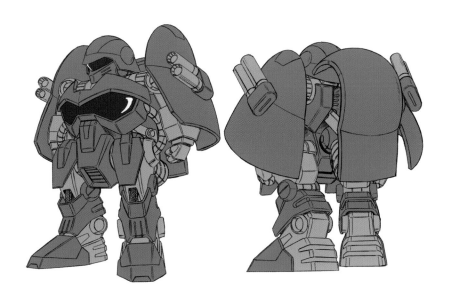

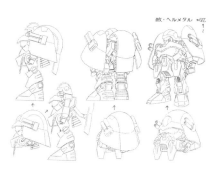

▲ 헬메탈

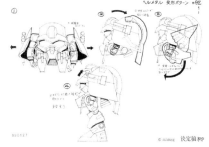

▲ 변형 패턴

▲ 대장기 조종석

▲ 레이저 검

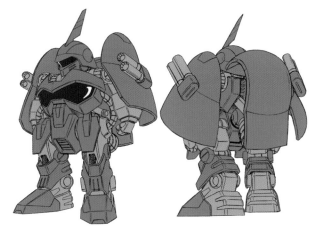

▲ 헬메탈 대장기

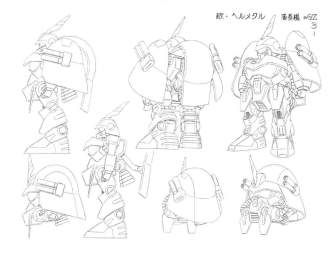

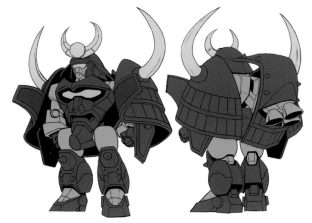

▲ 무사 메탈

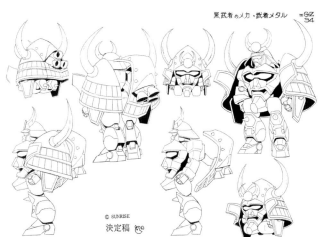

マジカル語

	か	さ	た	な	は	ま	や	ら	わん	
あ										
い										促音
う										濁音
え										半濁音
お										棒引き
例										

▲ 매지컬어

古代マジカル語

	か	さ	た	な	は	ま	や	ら	わ	ん
あ										
い										
う										
え										
お										

▲ 고대 매지컬어

光 の 魔 法 陣

闇 の 魔 法 陣

▲ 빛의 마법진/어둠의 마법진

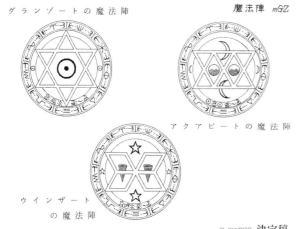

グランゾートの魔法陣　　魔法陣 mGZ

アクアビートの魔法陣

ウインザートの魔法陣

© SUNRISE　決定稿

▲ 마동왕의 마법진

敵・三邪動士の魔法陣　mGZ

ナブー

エヌマ

シャマン

© SUNRISE　決定稿

▲ 3사동사의 마법진

魔法陣 mGZ　作画注意(1)

▲ 마법진 작화 주의사항 ①

魔法陣 作画注意 (2)

▲ 마법진 작화 주의사항②

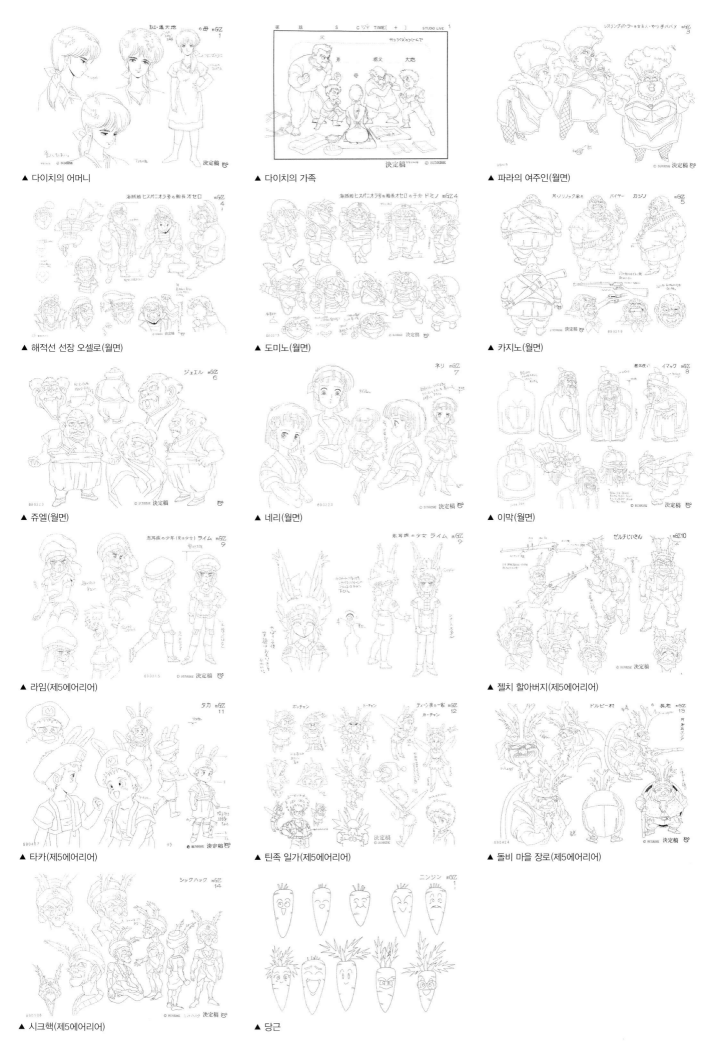

▲ 다이치의 어머니

▲ 다이치의 가족

▲ 파라의 여주인(월면)

▲ 해적선 선장 오셀로(월면)

▲ 도미노(월면)

▲ 카지노(월면)

▲ 쥬엘(월면)

▲ 네리(월면)

▲ 이막(월면)

▲ 라임(제5에어리어)

▲ 젤치 할아버지(제5에어리어)

▲ 타카(제5에어리어)

▲ 틴족 일가(제5에어리어)

▲ 돌비 마을 장로(제5에어리어)

▲ 시크핵(제5에어리어)

▲ 당근

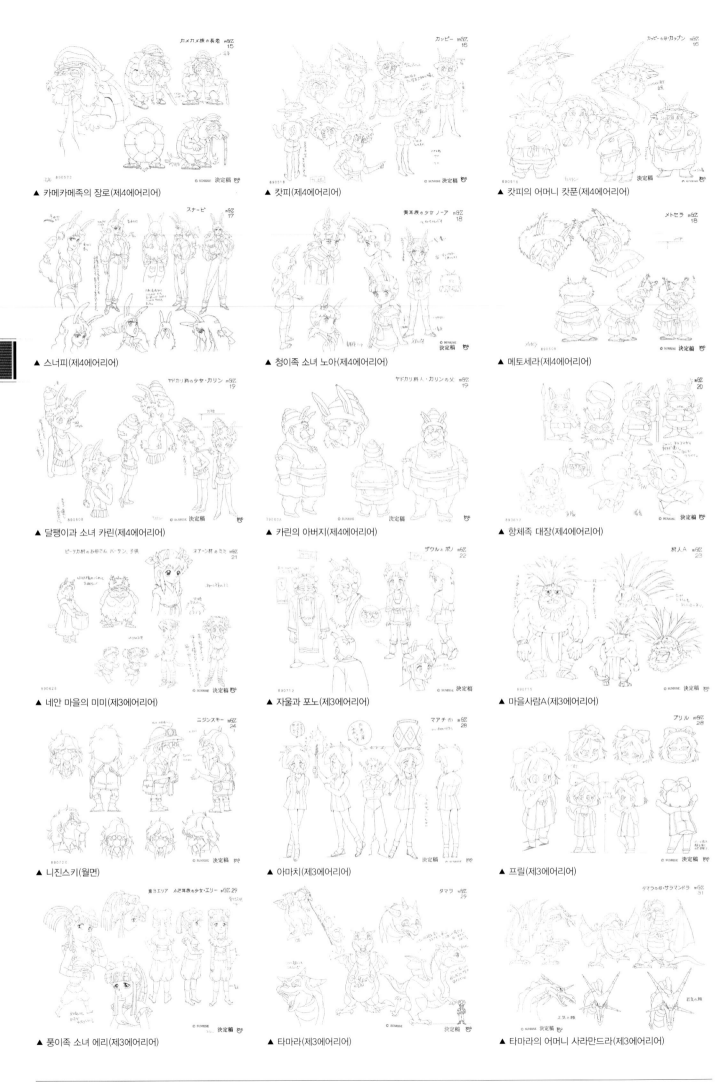

▲ 카메카메족의 장로(제4에어리어)

▲ 캇피(제4에어리어)

▲ 캇피의 어머니 캇푼(제4에어리어)

▲ 스너피(제4에어리어)

▲ 청이족 소녀 노아(제4에어리어)

▲ 메토세라(제4에어리어)

▲ 달팽이과 소녀 카린(제4에어리어)

▲ 카린의 아버지(제4에어리어)

▲ 항체족 대장(제4에어리어)

▲ 네안 마을의 미미(제3에어리어)

▲ 자울과 포노(제3에어리어)

▲ 마을사람A(제3에어리어)

▲ 니진스키(월면)

▲ 아마치(제3에어리어)

▲ 프릴(제3에어리어)

▲ 풍이족 소녀 에리(제3에어리어)

▲ 타마라(제3에어리어)

▲ 타마라의 어머니 사라만드라(제3에어리어)

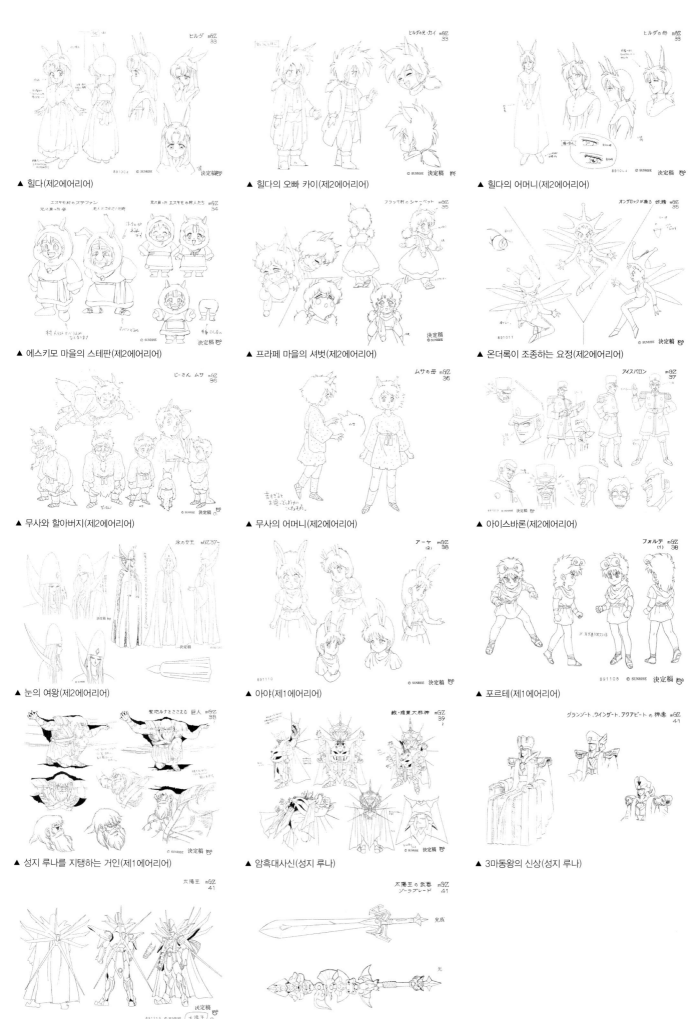

▲ 힐다(제2에어리어)

▲ 힐다의 오빠 카이(제2에어리어)

▲ 힐다의 어머니(제2에어리어)

▲ 에스키모 마을의 스테판(제2에어리어)

▲ 프라페 마을의 셔벗(제2에어리어)

▲ 온더록이 조종하는 요정(제2에어리어)

▲ 무사와 할아버지(제2에어리어)

▲ 무사의 어머니(제2에어리어)

▲ 아이스바론(제2에어리어)

▲ 눈의 여왕(제2에어리어)

▲ 아야(제1에어리어)

▲ 포르테(제1에어리어)

▲ 성지 루나를 지탱하는 거인(제1에어리어)

▲ 암흑대사신(성지 루나)

▲ 3마동왕의 신상(성지 루나)

▲ 태양왕

▲ 솔라 블레이드

▲ 그랑죠 전용 소환 이미지 배경

▲ 아쿠아비트 전용 소환 이미지 배경

▲ 월면의 사막

▲ 거목과 샘

▲ 라우라의 길

▲ 성지 루나

▲ 가브리엘의 숲

▲ 병든 세계수

▲ 세계수 밑동

▲ 세계수의 얼굴

▲ 가지 위의 세계

▲ 돌비 마을

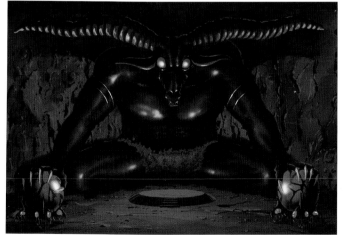

▲ 사동제국 알현실

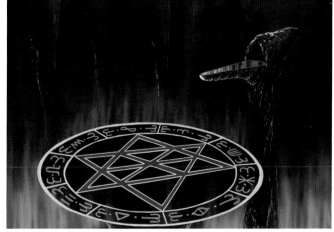

▲ 레베의 길

魔動王グランゾート
最後のマジカル大戦
마동왕 그랑죠 최후의 매지컬 대전

다시 찾은 월면에서의 새로운 대모험!?

TV의 속편에 해당되는 OVA 시리즈 제1탄. 1년 만에 달에 온 다이치는 약속대로 가스, 라비와 재회한다. 하지만 그곳에서는 그룬왈드 왕자가 이끄는 사동족의 봉기가 일어나고 있었다. 고이족인 피에나의 협력으로 다이치는 하이퍼 그랑죠를 부활시킨다!!

라비의 아버지인 아르가가 등장하고, 고이족과 사동족 그리고 마동왕 탄생의 비밀 등이 밝혀진다는 점에서 주목할 만한 작품이다.

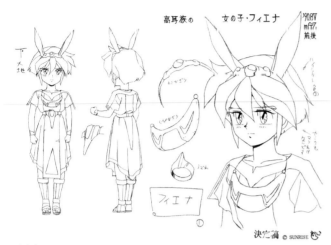

▲ 피에나

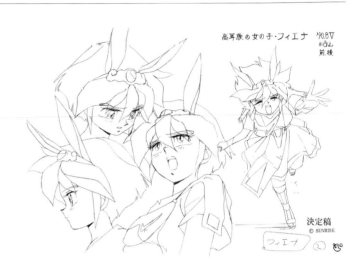

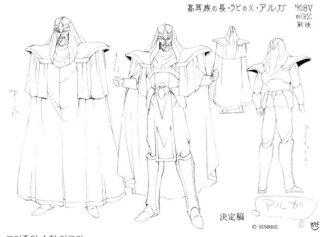

▲ 고이족의 수장 아르가

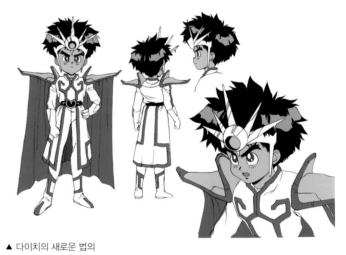

▲ 다이치의 새로운 법의

▲ 하이퍼 그랑죠의 상

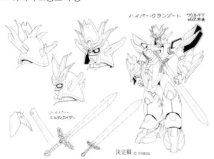

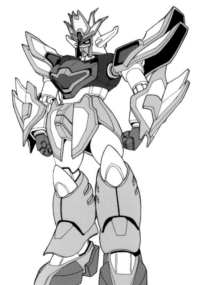

▲ 하이퍼 그랑죠

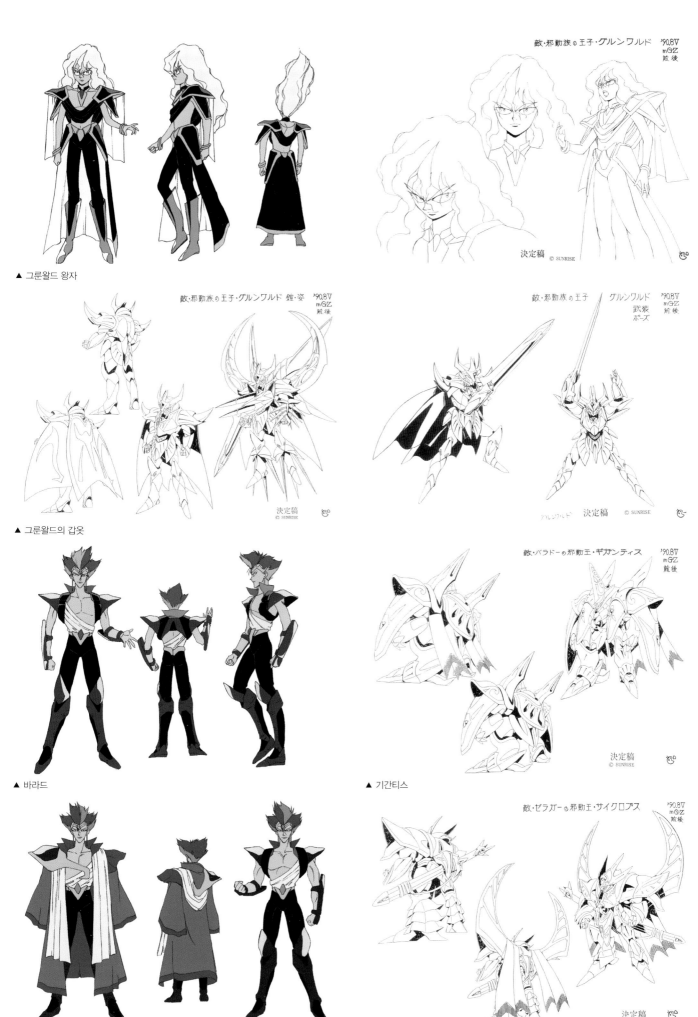

敵・邪動族の王子・グルンワルド　'90.8V mGZ 前後

決定稿　© SUNRISE

▲ 그룬왈드 왕자

敵・邪動族の王子・グルンワルド　鎧・姿　'90.8V mGZ 前後

決定稿　© SUNRISE

▲ 그룬왈드의 갑옷

敵・邪動族の王子　グルンワルド　武装ポーズ　'90.8V mGZ 前後

決定稿　© SUNRISE

▲ 바라드

敵・バラドーの邪動王・ギガンティス　'90.8V mGZ 前後

決定稿　© SUNRISE

▲ 기간티스

▲ 제라가

敵・ゼラガーの邪動王・サイクロプス　'90.8V mGZ 前後

決定稿　© SUNRISE

▲ 사이클롭스

다이치, 가스, 라비 세 명의 우주 대활극!!

OVA 시리즈 제2탄. 전작 이후 1년이 지나고 이야기의 무대는 월면에서 우주로 이동한다. 우주해적 그레코 노만이 마동석을 훔쳐 기계로 만든 마동왕 다크 그랑죠를 기동시키려 한다. 다이치 일행은 운송업자인 오쿄 우와 자칭 해적인 오셀로, 도미노의 협력을 얻어 이에 맞선다!!

주요 캐릭터가 마동력에 각성한 다이치, 가스, 라비로 압축된 번외편적인 에피소드이다. 이우치 슈지 씨가 감 수를, 콘도 노부히로 씨가 감독을 맡았다.

魔動王 グランゾート
冒険編

마동왕 그랑죠 모험편

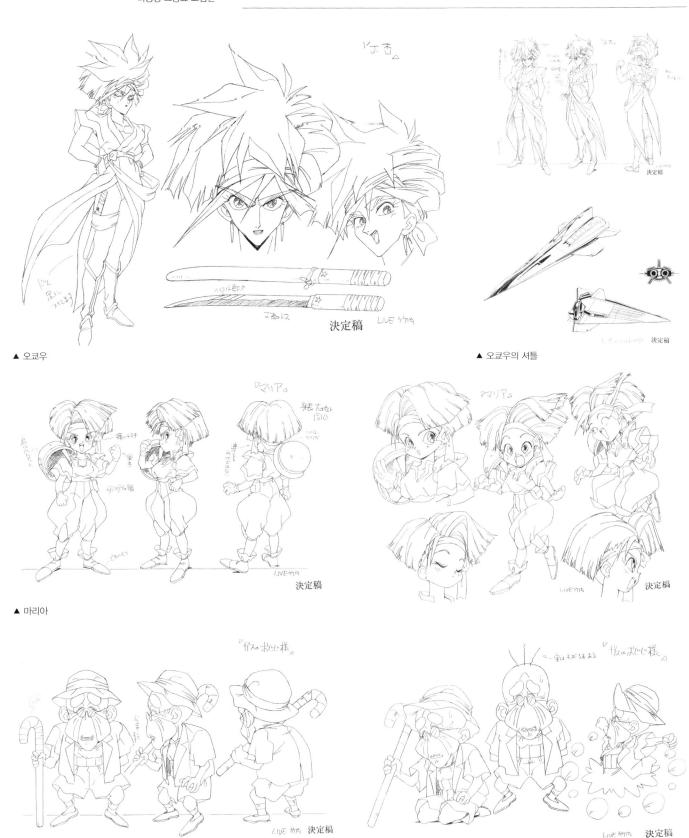

▲ 오쿄우

▲ 오쿄우의 셔틀

▲ 마리아

▲ 가스의 할아버지

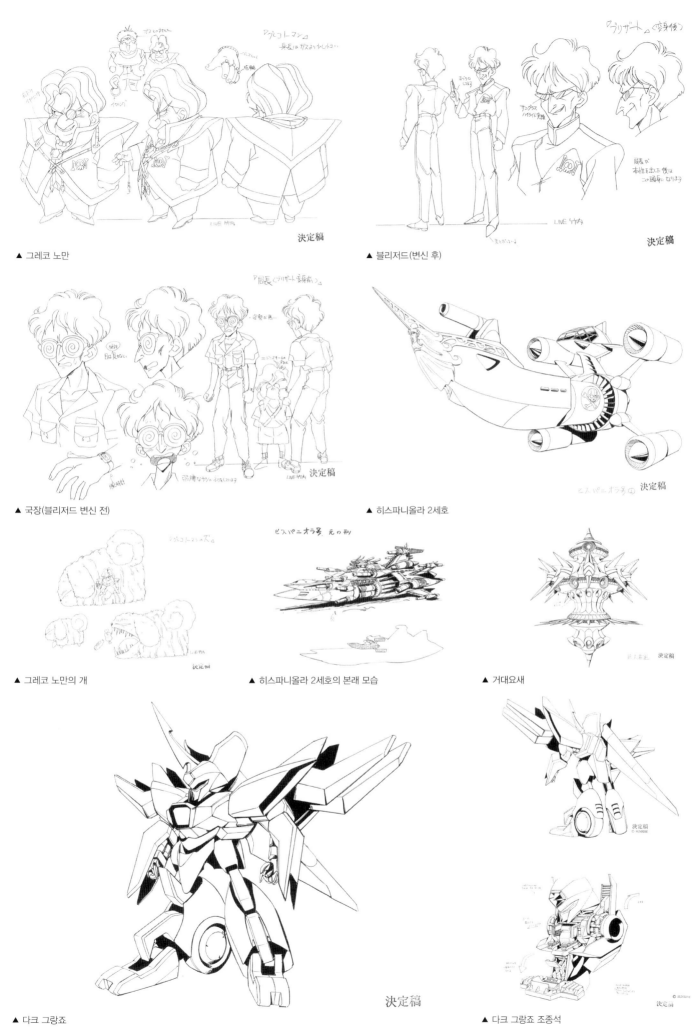

▲ 그레코 노만

▲ 블리저드(변신 후)

▲ 국장(블리저드 변신 전)

▲ 히스파니올라 2세호

▲ 그레코 노만의 개

▲ 히스파니올라 2세호의 본래 모습

▲ 거대요새

▲ 다크 그랑죠

▲ 다크 그랑죠 조종석

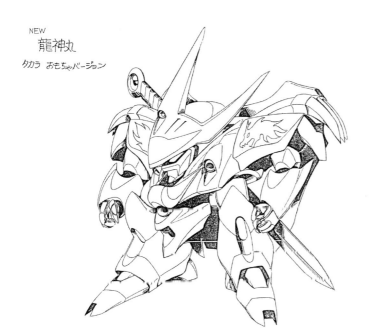

NEW
龍神丸
タカラ おもちゃバージョン

▲ 신성 류진마루 완구 준비용 디자인

▲ 날개의 전개 시안

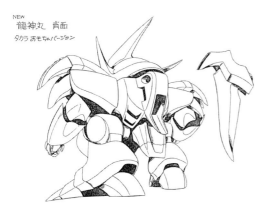

NEW
龍神丸 背面
タカラ おもちゃバージョン

▲ 신성 류진마루 완구 준비용 디자인 뒷면

▲ 신성 류진마루 완구 최종 디자인

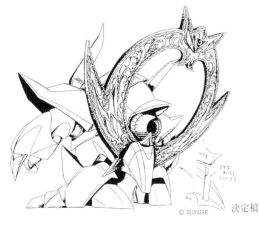

© SUNRISE 決定稿

▲ 게키마루 완구 최종 디자인 뒷면

완구 자료 컬렉션 ①
신성 류진마루 / 게키마루

타카라(현 타카라토미)에 보관되어 있던 「마신영웅전 와타루 2」의 완구용 설정을 소개한다. 애니메이션용 설정에서 작화를 위해 선을 줄인 것에 비해 완구용 스케치는 입체이기 때문에 섬세한 선과 디테일이 요구된다. 신성 류진마루의 준비 디자인은 1989년 9월에 그려진 그림. 실루엣의 특징인 어깨의 볼륨과 이마의 형상이 다르고, 날개의 전개 패턴도 최종 디자인과 다르다. 게키마루는 애니메이션에서는 생략되었던 등에 붙은 고리의 부조 표현이 인상적. 모두 나카자와 카즈노리 씨의 그림이다.

▲ 게키마루 완구 최종 디자인

▲ 고쿠류가쿠 완구 디자인 초기 시안

▲ 얼굴과 날개를 구성하는 인간형 마신

▲ 상반신을 구성하는 인간형 마신

▲ 하반신을 구성하는 인간형 마신

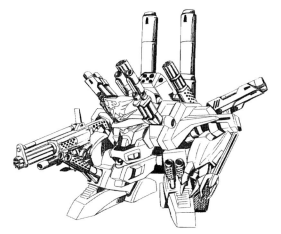

▲ 킹 커맨더 완구 디자인

▲ 슈텐카쿠 완구 디자인

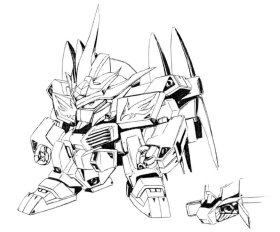

▲ 스타 베이더 완구 디자인

완구 자료 컬렉션 ②
고쿠류가쿠 / 보스 마신

위의 4장은 고쿠류가쿠의 초기 시안. 분리, 합체가 가능한 고쿠류가쿠에는 합체하는 3체 모두를 인간형 마신으로 구성하는 플랜이 존재했었다. 날개를 구성하는 마신의 얼굴이 고쿠류가쿠의 얼굴이 되는 것이 최종 디자인과의 큰 차이다. 킹 커맨더는 완구로 재현할 수 있는 무기의 디테일이 매력. 슈텐카쿠의 섬세한 갑옷 디테일은 일부 생략되기는 했지만 완구에 반영되었다. 스타베이더는 작동되는 가슴의 개폐 기구가 표기되어 있는 것이 특징이다. 이 시점에서는 장비가 확정되지 않았고, 후면에 원격 무장「16비트」가 4기 그려져 있다.

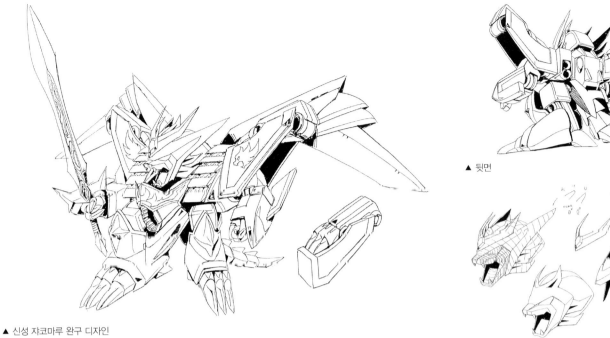

▲ 신성 쟈코마루 완구 디자인

▲ 뒷면

▲ 머리의 입체 형상도

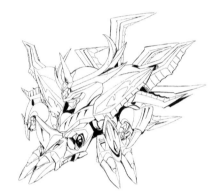

▲ 쟈센가쿠 완구 디자인

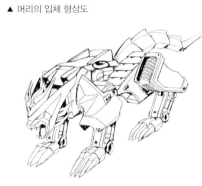

▲ 타이거 모드

완구 자료 컬렉션 ③
미발매 마신

아쉽게도 미발매로 끝난 신성 쟈코마루는 이전과 같이 인간 형태에서 타이거 모드로 변화 가능. 쟈코마루 다운 부품을 일부 남기면서도 실루엣은 유지하고 있다. 인간 형태에서도 머리 부분을 호랑이 얼굴로 표현하는 등의 대담한 디자인이 인상 깊다. 사실 처음에는 류세이마루와의 합체를 계획하고 구상된 디자인이었다. 당시 프락션 매거진 등 일부 매체에서는 신성 쟈코마루가 류세이마루와 힘을 합치면 「최대의 힘」을 발휘할 수 있다는 설명이 있었다. 결과적으로 상품화가 되지 못했던 쟈코마루의 디자인을 보면 어깨나 앵커 끝부분의 디테일에서 흉악한 인상이 연출된 것을 알 수 있다.

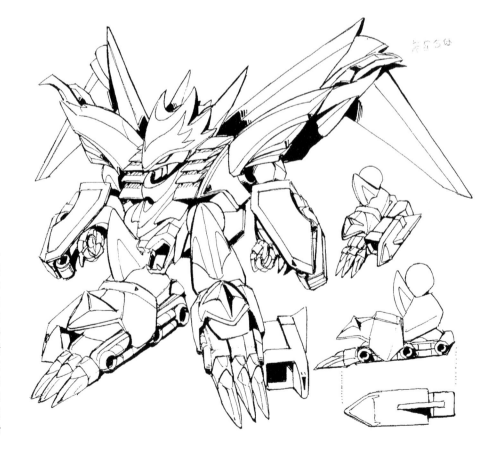

▲ 류세이마루와 신성 쟈코마루의 합체

코지나 히로시 ● 스튜디오 라이브 대표

「와타루」, 「그랑죠」는 스튜디오 라이브를 대표하는 작품이자 무엇과도 바꿀 수 없는 타이틀입니다.

—— 먼저, 스튜디오 라이브가 만들어진 이야기부터 부탁드립니다.

1976년에 아시다 (토요오) 씨가 작화 집단으로서 세운 회사입니다. 저와 선라이즈와의 관계는 1984년 「은하표류 바이팜」(※1) 제작에 참여하면서부터 시작되었는데요. 아시다 씨는 종종 「애니메이터는 그림만 그리는 사람이 아니라 코미디언이자 배우다」라고 하셨습니다. 말하자면 그림에만 집착하면 안된다는 것이었죠.

「항상 시대를 느끼는 안테나를 펼쳐라」라고도 말씀하셨는데, 그래서인지 항상 아시다 씨 주변에는 뭔가 재미있는 것을 찾아내려고 하는 분위기가 흐르고 있었습니다. 그런 경향이 현저하게 드러난 것이 「바이팜」 이후였다고 생각합니다. 「바이팜」은 지금까지의 선라이즈 로봇 애니메이션과는 경향이 많이 달랐고, 귀여운 어린이들을 대상으로 한 애니메이션이었습니다. 하지만 그 무렵, 1980년대 후반부터 만들어지기 시작한 OVA가 주목을 받게 되면서, 하이틴 대상의 작품이 많이 만들어지게 되었습니다. 그러던 중, 아시다 씨는 「애니메이션은 어린이들을 위해 만들지 않으면 안 된다」, 「초등학생이 봐주지 않으면 미래가 없다」라고 말씀하셨는데, 그때 마침 초등학생을 대상으로 한 기획 「마신영웅전 와타루」가 나온 것입니다.

—— 아시다 씨의 마음속에서 어린이용을 만들고 싶다는 의지가 강하셨습니까?

강하셨죠. 1980년대는 애니메이션 붐 속에서 다양한 애니메이션이 인기를 얻게 되었고, OVA도 잘 팔렸습니다. OVA와 TV는 단가가 다르다 보니 OVA를 만드는 것이 자금적으로 유리했죠. 하지만 아시다 씨의 마음속에서는 오타쿠만을 대상으로 하면 할수록 뭔가 잘못된 것이 아닌가 하고 생각하셨던 것 같아요. 1980년대에는 「시끌별 녀석들」 등의 인기를 계기로 작화에도 힘을 기울이고 동화적 내용도 많이 쓰면서 마니악한 방향으로 갔습니다만, 아시다 씨 스스로 이것으로 정말 괜찮은 것인지 의문을 가졌고, 어린이용 컨텐츠 또한 중요하다고 생각하셨던 것 같습니다.

아시다 씨는 그림 실력도 물론 뛰어났지만, 항상 「시대에 맞춰가지만 말고, 새로운 방향에서 다양하게 접근해야 한다」는 생각을 갖고 계신 분이었습니다. 그러한 마음으로 항상 함께 해왔기 때문에, 스튜디오 라이브는 단순한 작화 집단이 아니라고 생각합니다.

특히, 원작이 없는 오리지널 작품에 관한 기획회의를 할 때면 아시다 씨는 늘 프로듀서, 각본가들과 함께 만들어 갔습니다. 시나리오의 전 단계 회의에서 "이런 캐릭터는 어떨까?"라는 이야기가 나오면, 아시다 씨가 그 자리에서 바로 그림을 그려 제안했습니다. 저도 선라이즈의 작품은 아닙니다만 1995년 「공상과학세계 걸리버 보이」의 기획단계부터 아시다 씨와 함께 참가했었는데요. 회의 중에 갑자기 나온 아이디어를 아시다 씨가 그 자리에서 그림으로 그려서 「이런 느낌인가요?」라고 제안했습니다. 모두가 생각해낸 「이런 분위기」, 「이런 캐릭터」라고 하는 것을 바로 그림으로 그려서 빠르게 이미지를 공유할 수 있었기 때문에 기획이 쉽게 진전될 수 있었다고 생각합니다. 물론 기획이 전부 결정된 작품의 경우 특정 캐릭터를 그려 달라는 패턴의 발주도 있었습니다만, 오리지널 작품에 대해서 만큼은 처음부터 적극적으로 참가하고 있었기 때문에 「와타루」 또한 아주 깊은 부분까지 관여했습니다.

물론, 그 시기에도 아동용 애니메이션과 오타쿠 대상의 애니메이션은 있었습니다. 하지만 그 두 가지를 모두 만족시켰던 것이 「와타루」였다고 생각합니다. 당시 프라모델(※2)이 폭발적으로 팔리면서 캐릭터 또한 많은 초등학생들에게 인기를 얻었습니다. 어린이도 즐겼고, 조금 더 나이가 있는 오빠나 언니들도 즐겼습니다. 그게 「와타루」가 인기를 얻은 요인이라고 생각합니다. 또한, 레드 컴퍼니의 히로이 (오지) 씨도 참가했었기 때문에 게임적인 요소도 굉장히 강했습니다. 되돌아보면 다양한 히트 요소가 골고루 적용되었기 때문에 그만큼 「와타루」는 반드시 성공할 만한 작품이었다고 생각합니다. 뭐, 실제로 기획이 성공한 것은 다양한 우연이 겹쳤기 때문이겠죠.

—— "아시다 씨"답다는 것은 어떤 부분에서 느끼시나요?

저는 「마동왕 그랑죠」부터 본격적으로 제작에 참여하였습니다. 「그랑죠」를 작업할 때, 캐릭터의 큰 리액션이나 얼굴 표정은 아시다 씨만의 것이라고 생각했습니다. 아시다 씨는 작업할 때 좀 더 오버스럽고 재미있게 표현하여 작품 속 캐릭터에 생기를 불어 넣어 주셨습니다. 아시다 씨의 작화수정을 보면, 귀엽기만 하거나 멋있기만 한 것이 아닙니다. 그 캐릭터가 움직이기 시작할 때 진짜 매력이 나타납니다. 움직였을 때 멋진 캐릭터를 그리는 애니메이터는 많이 있지만, 귀여운 캐릭터를 웃기게 만든다거나, 미남 캐릭터를 좀 이상하게 비트는 노하우는 아시다 씨 만의 진수라고 생각합니다.

—— 그런 흐름이라면 히미코는 정말 다루기 쉬운 캐릭터였겠네요.

작품 초반보다는 중반 이후부터 히미코의 캐릭터가 점점 확립되어 갔습니다. 하지만 그때 아시다 씨가 설정자료를 수정해버렸죠. 도중에 설정을 수정하는 것은 다른 작품에서는 거의 보기 힘든 일이지만, 아시다 씨는 「바이팜」 때부터 캐릭터 수정을 해왔으니까요 (웃음).

히미코도 처음에는 좀 더 비율이 좋은 설정으로 그려졌지만, 도중부터 비율을 줄여서 새로 그렸습니다. 「바이팜」 때는 14화에 들어갈 무렵부터 아시다 씨가 캐릭터 그림을 수정하자고 했죠. 작품의 정체성이 분명해지면서 캐릭터의 정체성도 점점 변하기 때문에, 거기에 맞춰서 설정을 바꾼 겁니다. 원래 아시다 씨는 캐릭터를 설정대로 그리지 않는 분입니다. 나쁜 의미는 아닙니다만, 저를 포함한 멤버들이 이야기했던 것이 우리들은 캐릭터를 디자인대로 그리는데, 항상 아시다 씨가 하는 수정은 설정과 전혀 다르다는 것이었죠(웃음). 작품의 정체성에 맞춰서 캐릭터도 점점 바뀌기 때문에 설정대로만 해서는 안 된다는 뜻이었을까요? 설정보다도 더 재미있게, 더 멋있게… 그런 아시다 씨만의 방침이 있었기 때문에 그것을 이어받은 멤버들도 모두 그렇게 변화되었다고 생각합니다. 그런 아시다 씨였으니, 사실은 원작대로 해야 한다는 것이 가장 힘들지 않았을까 하는 생각이 듭니다.

「와타루」, 「그랑죠」같은 작품의 그림에서는 아시다 씨의 분위기도 있지만 스튜디오 라이브만의 또 다른 분위기가 많이 느껴집니다. 그건 아마도 서브 캐릭터나 적 캐릭터 등에서 아시다 씨의 그림이 아닌 것도 있기 때문인데, 이는 「내 그림만으로는 질려버린다」, 「자극을 받고 싶다」, 「젊은이의 좋은 분위기를 잔뜩 담아보고 싶다」는 아시다 씨의 생각이 있었기 때문이었죠. 혼자 생각하면 자신의 틀안에 갇혀 나오기 힘들기 때문에, 외부에서 젊은이들을 받아들여서 좋은 분위기를 담아보고 싶다고 하셨습니다. 그래서 「그랑죠」에서는 캐릭터 집단이라는 형태로 반영했는데, 거기에서 태어난 것이 라비(제롬)입니다. 라비는 인기 캐릭터였고 아시다 씨도 거기에 자극을 받아서 이후의 캐릭터 디자인에 활용하셨죠.

—— 토라오나 라비는 인기가 굉장히 좋았죠.

그건 완전히 노린 것이라고 생각합니다. 옛날부터 주인공보다는 쿨한 세컨드 캐릭터 쪽이 인기가 있었으니까요. 팬이 몰리는 것은 당연했습니다.

—— 가스(용이)도 좋은 캐릭터라고 생각합니다.

가스나 시바라쿠 선생 같은 타입은 디자인적으로는 상당히 재미있지만, 움직이기가 굉장히 어렵습니다. 관절을 파악하기 힘들어서 액션을 적용시키기 어려운 부류에 들어가는 캐릭터입니다. 가스는 목이 파묻혀 있고 시바라쿠 선생은 거북목이면서 다리가 짧죠. 그래서 평범하게 걸어 다니거나 손을 드는 것만으로도 작화할 때 고생이 많았습니다. 관절이 어디에 있는지 잘 모르는 상태에선 평범한 연기를 시키기도 어려웠죠. 히미코처럼 아예 철저히 코미컬한 캐릭터라면 발만 파닥거리며 달리는 개그만화 연출을 쓸 수 있지만, 가스는 그것

도 안 됩니다. 애니메이터를 괴롭히는 캐릭터였죠. 하지만 그렇다고 해서 가스와 같은 체형의 캐릭터를 그릴 때 실루엣에 대해 생각하지 않으면, 그 캐릭터를 제대로 표현하기 어렵습니다. 시바라쿠 선생은 얼굴이 크고, 머리카락 또한 풍성해서 뒤에 세우지 않으면 다른 캐릭터들이 모두 묻혀버립니다. 하지만 그만큼 존재감이 있다는 것 또한 시바라쿠 선생 캐릭터의 특징입니다. 그냥 평범하고 깔끔한 아저씨 캐릭터였다면 눈에 안 띄었을 거라고 생각합니다. 대사가 없어도 시바라쿠 선생이 가지는 존재감은 작품의 큰 특성이 되었고, 이러한 디자인이 아시다 씨의 주특기라고 생각합니다.

── 두 작품 모두 다양한 세계가 있고 캐릭터가 잔뜩 나오는 것 같네요.

작품 속에 계층이나 에어리어 별로 다양한 세계가 있어서 각 화의 작화 디자인을 하는 것이 매우 즐거웠습니다. 압박도 물론 있었지만 제가 그린 것을 보여드리고 수정받으면서 역시 아시다 씨는 대단하다고 생각했습니다. 여러 부분에서 배우는 즐거움도 있었어요. 캐릭터는 움직이면 더 재미있어 지니까 「눈은 이렇게 그리는 게 좋다」거나, 「손을 길게 하는게 좋다」라든가, 「실루엣만으로도 알 수 있도록 그려야 한다」와 같이 늘 캐릭터의 움직임을 중요하게 생각하셨기 때문에 아시다 씨의 수정을 거치면 캐릭터에 생동감이 더해지는 것을 느꼈습니다. 초보 애니메이터들은 멋진 캐릭터를 멋있게만 그리다 보니 그림이 굳어져 버리기도 합니다. 캐릭터를 멋있게 그릴 수는 있어도 표정을 재미있게 만드는 것은 제법 어렵죠.

── 아시다 씨는 SD만이 아니라 잘생기고 예쁜 캐릭터도 엄청나게 잘 표현하셨던 것 같아요.

여성 캐릭터보다도 소년, 청년 캐릭터 쪽이 더 매력적이라고 생각합니다. 다소 추상적이지만, 팬들도 캐릭터의 섹시하고 독특한 매력에 이끌렸을 거라고 생각합니다. 단순한 개그 캐릭터여서도 아니고, 멋지기만한 캐릭터여서도 아니죠. 그런 특별한 매력을 제대로 표현하는 점이 바로 아시다 씨의 특징이라고 생각합니다. 남성 캐릭터는 스마트한 타입이나 귀여운 타입이 많다고 생각되지만, 아시다 씨는 거기에 섹시함과 같은 매력을 더합니다. 남성뿐만 아니라 여성 팬도 많은 것은 그런 점이 있기 때문이라고 생각합니다.

── 실제 작화 작업 등 업무의 흐름은 어떻게 이뤄집니까?

콘티를 바탕으로 면밀하게 회의를 거칩니다만, 그림을 그리는 단계에서 어느 정도를 살리고, 어느 정도를 망가트려도 되는지 의문이 생기기도 합니다. 그럴 때는 그림으로 그려서 연출 담당에게 체크를 받습니다. 이처럼 콘티에는 이렇게 되어 있는데 다르게 표현하면 더 재미있지 않을까라고 항상 생각했습니다.

아시다이즘(아시다ism)이라고 할까요? 더 재미있게 만들어야 한다는 사상은 모든 멤버가 같은 생각을 하게 됐습니다. 콘티대로 그리는 것이 일반적이지만, 그걸 비틀어서 더 재미있게 만들어야 한다고 생각하는 거죠. 말로 설명하기 힘들 때는 레이아웃을 체크할 때 그림으로 그려서 상의했습니다. 그림으로 그리는 쪽이 설득력이 있기 때문

에 쉽게 OK가 나옵니다. 재미있게 하려는 열의가 과했던 것은 「초력로보 가랏트」 때였는데요(쓴웃음). 콘티에 없는 부분을 이상한 움직임으로 만들거나, 지시에 없는 부분을 더하거나 작화에 장난을 치기도 했죠. 지금 같으면 NG가 나겠지만 그때는 그게 가능했던 시기였기에 모두 경쟁적으로 했습니다. 「바이팜」의 반동이었던 건지도 모르죠. 그것이 「와타루」, 「그랑죠」 때도 활용되어 콘티에 그려지지 않은 부분을 어떻게 더 재미있고 기발하게 표현해낼지를 스튜디오 내부에서 경쟁했습니다. 특히 히미코는 가만히 있으면 안 되는 캐릭터니까요.

── 「초마신영웅전 와타루」에서는 디자인이 더욱 세련되어졌는데요

아시다 씨는 절대 전에 그렸던 디자인과 똑같이 하지 않으셨습니다. 시대 배경을 반영해서 지금 유행하는 것을 집어넣고, 실루엣적으로도 어떻게 움직이면 더 재미있어질지 생각하셨죠. 그래서 「와타루 2」에서 「초 와타루」로 넘어갈 때 저도 어떻게 하면 다른 방식으로 더 재미있게 할 수 있을지 스스로 많이 생각하고, 디자인 또한 여러가지로 도전하고 시험해 보았습니다. 가령 눈 사이를 떨어뜨리거나 하는 식의 비슷하고 흔한 디자인은 절대 쓰지 않았죠. 그대로 하면 편할 텐데 라는 생각도 들었지만 스스로 점점 바꿔가는 거죠.

── 패션도 시대 배경에 맞춘 건가요?

그렇죠. 항상 아시다 씨가 안테나를 펼치라고 말씀하셨으니까요. 당시에 「유행통신」이라는 패션 잡지를 매달 구입해서 비치했습니다. 「그랑죠」 때는 민족 전통의상 책을 봤죠. 지금은 인터넷에 검색하면 바로 사진이 나오지만, 당시에는 서점에서 사서 봤습니다. 특히 대단하다고 생각한 것은 다이치(장민호) 일행의 전투복(법의)입니다. 그런 전투복을 상상하기는 쉽지 않죠. 하지만 아시다 씨는 고생한다는 생각보다는 오히려 재미있어 했습니다. 판권 일러스트를 보면 잘 알 수 있습니다만, 흔히 알고 있는 디자인의 옷은 입지 않습니다. 겹치지 않는 디자인의 머리 장식이나 목 장식을 그리면서 오히려 재미있어 하셨죠.

── 아시다 씨의 판권 일러스트는 수채화 같은 컬러 일러스트가 인상적이었죠.

아시다 씨는 여유시간이 있을 때도 선화를 그리고 펜 선을 넣고, 컬러 잉크로 색칠하는 것을 즐기셨습니다. 배경을 어떻게 할지 물어보면 필요 없다고 하셨죠. 그래서 배경은 대체로 새하얀 상태였습니다. 이는 색을 입힌 캐릭터가 강조되기 때문에 더 좋다고 말씀하셨습니다. 애니메이터 중에는 선화를 잘 그리더라도 펜 터치를 넣고 채색하는 걸 어려워하는 경우가 많아서 판권 일러스트는 셀화가 많습니다. 하지만 아시다 씨는 판권 일러스트도 마지막까지 직접 그리는 것을 선호하셨습니다. 아시다 씨의 판권 일러스트는 원화를 직접 보는 것이 제일 좋습니다. 인쇄만으로는 재현되지 않는 부분도 있으니까요. 원화를 볼 수 있는 기회는 좀처럼 없을 것 같으니, 이번 이벤트에서는 꼭 눈으로 봐주셨으면 합니다.

── 아시다 씨는 그림 외에도 다양한 일을 하셨죠.

아시다 씨는 원래 젊은 사람들을 좋아했고, 스튜

디오를 세운 후 젊은 사람들과 함께 일하며 신선한 자극을 받으셨습니다. 그 무렵부터 팬들을 자주 불러서 대화를 나누었고, 사인을 하며 시간을 보내셨습니다. 그게 자극이 되어 그림이 점점 세련되어졌고, 시대의 흐름을 잘 파악해낼 수 있었죠. 아마도 아시다 씨가 트랜드를 잘 읽어내기 위해 스스로 노력하신 것이라고 생각합니다. 혼자서 책상에 달라붙어 묵묵히 일만 하는 타입의 애니메이터는 자신의 한계를 좀처럼 벗어나지 못하니까요. 아시다 씨는 가만히 있을 수 없는 분이라 회사에 없을 때가 더 많았습니다. 자신이 일하는 모습을 보여주지 않는다는 미학도 있었죠. 자신이 바쁘다고 하는 낌새를 절대 남에게 보여주지 않았습니다. 아마도 귀가 후 심야에 묵묵히 일하셨을 거라고 생각됩니다. 또, 아시다 씨는 왼손잡이지만 왼손으로 그림을 그리고 오른손으로 색을 칠하는 등 작업 속도가 굉장히 빨랐습니다.

── 코지나 씨는 「칠혼의 류진마루」의 제안이 왔을 때 무슨 생각을 하셨습니까?

처음에는 캐릭터 디자인 오퍼가 왔는데, 굉장히 기뻤습니다. 그 후, 감독님의 오퍼가 왔을 때는 이우치(슈지) 씨의 흐름을 이어받은 연출가가 많이 계시기 때문에 「제가 하는 건 아니지 않나요?」라고 했습니다. 하지만 꼭 해줬으면 하고 부탁을 받았기 때문에 두 번이나 거절하는 건 실례라고 생각했고, 저 나름의 와타루를 만들고 싶다는 생각이 들어서 승낙했습니다.

일단 만들다보니 「와타루」와 「그랑죠」를 작업했던 흐름이 남아있었기 때문에 아이디어가 술술 나왔습니다. 시나리오대로 하는 게 아니라 콘티를 그리면서 대사나 움직임을 바꿔버렸죠(쓴웃음). 이렇게 하면 더 재미있어지겠지, 이렇게 하면 더 즐거워지겠지라는 아이디어가 콘티를 그리면서 점점 튀어나왔습니다. 그게 「와타루」의 정체성이라고 생각했으니까요.

「칠혼」이 끝나고 새삼스럽게 생각했습니다만, 역시 「와타루」라는 작품은 완성도가 높은 작품이라고 생각했습니다. 시대와 함께 변해가는 부분도 있지만 와타루의 정체성은 바뀌지 않았고, 결과적으로 「칠혼의 류진마루」가 제대로 「와타루」의 정체성을 이어받았다고 생각합니다.

── 이전의 작품을 다시 보기도 했나요?

예전 작품을 다시 보면 예전 그림이 되어버리기 때문에 다시 보지 않았습니다. 시대와 함께 변하지 않으면 안 되지만, 와타루만의 정체성을 바꾸면 안된다고, 그것만은 지켜야 한다고 생각했습니다. 2화에 나오는 업타운 시티는 당연히 오리지널 「와타루」에 나오는 업타운 시티이기 때문에 당시 등장했던 캐릭터를 현대풍으로 바꾸기 위해 설정을 다시 확인하긴 했습니다만, 그 이외에는 그런 일이 없었습니다. 어떻게 재미있게 만들지 이외에는 생각하지 않았습니다. 바탕은 「와타루」지만, 지금은 쇼와 시대(~1989)도 아니고, 헤이세이 시대(~2019)도 아니기 때문에 현시대를 어떻게 반영할 것인지가 과제였습니다. 시바라쿠 선생이 스마트폰으로 SNS를 했으니까요. 어째서 시바라쿠 선생이 스마트폰을 쓰고 있는 걸까요? 전작에서 바로 이어지는 시간적 배경으로서는 이상하지만

그런 부분도 「와타루」의 재미이고, 「와타루」라면 이렇게 할 거라고 생각했습니다. 변해가는 부분과 변하면 안 되는 부분을 잘 알고 있기 때문에 모두 안심하고 볼 수 있는 와타루의 분위기가 만들어졌다고 생각합니다.

—— 현재와 당시를 비교해 봤을 때 애니메이터의 역할이 달라졌다고 생각하신 적이 있습니까?

애니메이션 업계 전체적으로 보면, 오리지널 작품을 만들기 힘들어졌다는 점이 있습니다. 예전에는 오리지널 작품이 꽤 많이 나왔습니다만, 지금은 인기가 있는 것을 만드는 것이 주류가 됐죠. 이러한 상황에서는 그림을 그릴 때 반드시 지켜야 하는 부분이 많아져서, 그림이 새롭지 못하고 굳어지기 마련입니다. 지금의 애니메이터들은 튀면 안 된다는 생각을 많이 하는 것 같은데, 이러한 점이 저희가 젊었을 때와 달라진 점이라고 할 수 있겠네요.

그래서 오히려 저희가 지금의 시대에 맞지 않는 건지도 모르죠. 하지만, 애니메이션은 움직여야 맛이 난다고 생각합니다. 좀 더 튀어도 좋다는 의식을 지금의 젊은 애니메이터들이 가졌으면 좋겠습니다. 원작이 있는 작품은 원작의 분위기를 유지하면서 어디까지 개성을 발휘할 수 있을지를 좀 더 모색했으면 좋겠습니다. 「칠혼」을 스튜디오 라이브의 젊은 제작진들에게 맡긴 의미는 그들에게 조금 자극이 되었으면 좋겠다는 생각이기도 했습니다.

—— 이번 「칠혼의 류진마루」를 작업하면서 좋았던 점은 무엇인가요?

최종회의 마지막 부분을 작업할 때 한 컷씩 스튜디오 라이브 원화 담당자들에게 맡기고 싶어 예전 멤버들에게 요청해서 한 컷씩을 받았습니다. 예전의 스튜디오 라이브에서는 한 팀으로서 한 편을 만들었습니다만, 이제는 모두 자립해서 여기저기서 작화감독이나 연출을 하고 있죠. 지금의 애니메이션 업계는 한 팀을 구성해서 한 편을 만들기가 어렵기 때문에, 그때의 작업을 통해 팀 워크라는 것을 배울 수 있었다고 생각합니다. 하지만 아시다 씨는 애니메이터는 자립해야 제 몫을 한다고 하셨죠. 한 명 한 명이 잘 그리게 되어 스튜디오 라이브라는 이름이 알려지면 된다고, 그게 목표라고 하셨습니다. 그런 의미에서 지금은 그게 실현되었다고 볼 수 있겠네요. 팀을 만들 수는 없지만, 스튜디오 라이브에서 작감을 하거나 캐릭터 디자인을 했던 분들은 여기저기에 있습니다. 말하자면 아시다 씨가 말한대로 된 거죠.

「칠혼」은 기념공연처럼 그 멤버들을 모아서 조금씩 도움을 받은 부분이 있기 때문에, 당시의 팬이라면 그리움이 느껴질 거라고 생각합니다. 요시마츠 (타카히로) 같은 경우는 계속 따로 일했지만 이번에는 조금이나마 원화에 도움을 받았습니다. 액션을 오버스럽게 만들어줘서 역시 변하지 않았다고 생각했죠.

—— 마지막으로, 「와타루」와 「그랑죠」는 스튜디오 라이브에 있어서 어떤 작품이었습니까?

스튜디오 라이브의 이름을 높여준 작품이었죠. 라이브에서 독립한 멤버들과 남은 멤버들을 애니메이터로 성장시켜준 소중한 작품이라고 생각합니다. 「와타루」와 「그랑죠」를 좋아해서 입사한 젊은 이들도 많고, 그 젊었던 애니메이터들이 지금은 캐릭터 디자이너나 작화감독을 하고 있으니까요. 그런 의미에서는, 당시 어린이를 대상으로 애니메이션을 만든다고 했던 아시다 씨의 생각이 올바른 것이었다고 실감합니다. 음향 담당이나 성우분들에게도 「당시에 와타루를 좋아했습니다」라는 말을 가끔씩 들으니까요.

이번에 캐릭터 디자인을 맡은 마키우치 (모모코)도 「와타루」가 좋아서 라이브에 들어온 사람 중 하나입니다. 그녀는 애니메이터로서 이미 자립했었지만, 라이브에 들어오고 싶다고 해서 합류하게 되었죠. 이번 「칠혼」의 이야기를 작업하게 되었을 때도 처음부터 마키우치에게 캐릭터 디자인을 맡기는 게 좋겠다고 생각했습니다.

1980년대, 1990년대에는 작화 스튜디오가 상당히 많았습니다. 그 속에서 어떻게 눈에 띌 것인지를 아시다 씨는 항상 생각했었죠. 「와타루」와 「그랑죠」에서는 타케우치 (히로시)나 토미나가 (마리)가, 「신세기 GPX 사이버 포뮬러」에서는 요시마츠 (타카히로)가 캐릭터 디자인을 했으니 제대로 성장해서 다음으로 이어줬다고 생각합니다. 「와타루 2」에서 연출을 시작한 니시무라 (사토시)도 그 후에 「사이버 포뮬러」에서 연출을 담당했고, 결국에는 감독이 되었죠. 그런 의미에서 「와타루」와 「그랑죠」를 출발점으로 한 각 애니메이터가 업계에 남아서 열심히 하고 있으니까요. 스튜디오 라이브로서는 대표적인 작품이고, 무엇과도 바꿀 수 없는 타이틀입니다.

레이와 시대(2019~)가 되어 「칠혼」이라는 형태로 다시 「와타루」의 신작이 만들어진 것이 너무나 기뻤습니다. 여기서부터 더 앞으로 나아가면 좋겠습니다. 단순한 추억이 아니라 새로운 「와타루」가 점점 더 많이 만들어졌으면 좋겠고, 개인적으로 「그랑죠」의 신작을 만들고 싶다는 생각도 갖고 있습니다. 제가 아니더라도 앞으로 신작으로서 계속 만들어지면 좋겠다고 생각합니다.

(2022년 2월 14일 취재)

※1 일본 선라이즈 시대의 토에이 하청작품 「사이보그 009」에는 아시다 토요오 씨가 제작진으로 참가했다.

※2 「프라션」은 타카라(현 타카라토미)에서 발매된 간이 프라모델이고, 「마신영웅전 와타루」에서 「프라션 마신대집합 (컬렉션)」으로 시작되었다. 성형색과 스티커, 채색된 부품으로 구성된 색분할을 통해 도색 없이도 작품 속 이미지를 재현했다. 저가지만 가동, 변형 등도 가능해 대히트 상품이 되었다. 이후 「마동왕 그랑죠」까지 시리즈가 계속되어 타카라의 간이 프라모델은 「신세기 GPX 사이버 포뮬러」까지 이어졌다.

● *Profile*

코지나 히로시 : 1963년 6월 4일, 일본 쿠마모토 현 출생. 1982년 스튜디오 라이브에 입사. 2011년부터 동 회사의 대표를 맡았다. 애니메이터로서 주로 참가한 작품은 「시티 헌터」(1987), 「마동왕 그랑죠」(1989), 「마신영웅전 와타루 2」(1990)(1991), 「공상과학세계 걸리버 보이」(1995), 「모험유기 블래스터 월드」(2003) 등이 있다. 또한 감독 작품으로서 「그레네이더~미소의 섬사~」(2004), 「KIBA」(2006), 「마인탐정 네우로」(2007), 「HUNTER x HUNTER」(2011), 「료마! The Prince of Tennis 신생 극장판 테니스의 왕자」(2021), 「흡혈귀는 툭하면 죽는다」(2021) 등이 있다.

콘도 노부히로 ● 콘티, 연출, 감독

이우치 감독님과 함께 「와타루」, 「그랑죠」를 만든 것은 지금의 제가 있을 수 있는
토대가 되었고 인생에 있어서 가장 충실했던 시기였다고 생각합니다.

—— 이우치 슈지 감독님과의 만남에 대해 말씀해
주세요.

제가 2년 동안 애니메이션 회사 근무를 거쳐 프
리랜서 연출가로 돌입했을 무렵이었습니다. 아는
지인의 소개로 도쿄무비신샤를 기게 되었는데, 그
곳에서 이우치 감독님인 줄 모르고 서로 다른 방
향을 보며 앉아있었던 것이 처음이었죠. 거기서
같이 해외용 애니메이션을 1년 동안 제작했고, 이
우치 감독님에게서 「선라이즈의 신작을 만들게
됐으니 도와달라」라는 이야기를 들은 것이 「마신
영웅전 와타루」였습니다. 이우치 감독님은 이미
「기갑전기 드라구너」를 통해 선라이즈 제7스튜디
오 작품의 콘티와 연출을 하셨었고, 「와타루」를 작
업할 때는 기획 단계부터 제게 「다음에는 어린이용
작품을 만들거다」라는 이야기를 해주셨습니다.

—— 「와타루」에 대해서 처음에는 어떤 인상이었
습니까?

어린이 대상의 작품이었으니 콘셉트는 「밝고 명
랑하게」였던 것 같네요. 더구나 1화당 쓸 수 있는
셀화도 3,500장 정도로, 로봇 애니메이션 중에
비교적 적은 편이었으니 로봇끼리의 격렬한 전투
는 표현하기가 어렵겠다고 생각했습니다. 또, 캐
릭터 디자인도 귀여운 느낌이라 지금까지 제가 담
당했던 소위 「선라이즈 로봇 애니메이션」의 이미
지와는 많이 다른 인상이었습니다.

이우치 감독님은 과묵한 분이셨는데, 당시 주변
사람들조차 「이런 개그 분위기의 애니메이션도
만드는구나」라며 너무 의외라는 반응이었습니다.
새로운 장르를 개척한다는 이미지였죠. 반대로,
제7스튜디오에서 개그 분위기의 로봇 애니메이
션을 만든다면 어떠한 매력적인 작품이 만들어지
지 예상하지 못했죠. 당시 유행이었던 RPG 요소
를 받아들여서 어쨌든 재미있는 작품을 만들려고
했습니다. 캐릭터도 지금까지의 작품에서는 없었
던 타입이 잔뜩 있었습니다. 시바라쿠 선생의 경우
에는 뒤에 서 있는데도 얼굴이 워낙 커서 앞에 있는
것처럼 보이다 보니 레이아웃 만들기가 힘들었습니
다(웃음).

—— 밖에서 「와타루」의 인기를 실감했을 때는 언
제부터였습니까?

상품 전개의 핵심이었던 「프라쿤」이 잘 팔린다고
장난감 가게의 지인에게 들었던 게 기억납니다.
팬들의 열광을 제작진이 어렴풋이 의식하게 된 건
토라오가 등장했을 때였을까요? 여중고생이나 어
른 팬들이 늘어나서 팬레터가 산처럼 쌓였고, 종
반의 드라마틱한 전개는 이우치 감독님 본인도 예
상하지 못했던 것이었을 거라고 생각합니다. 첫
등장에서 히미코와 만나는 장면은 굳이 말하자면
히미코 중심의 연출이었으니까요. 계속 움직이고
있는 히미코는 연기를 시키기 쉬웠습니다.

—— 캐릭터 디자인이나 원화를 담당했던 스튜디
오 라이브와의 작업은 어땠습니까?

직접 교류하는 건 처음이었지만, 작화 역량이 뛰
어난 스튜디오라는 인상이었습니다. 그리고 선두
에 시시 모두를 이끄는 아시다 토요오 씨의 힘노
대단했다고 생각합니다. 애니메이션 디자인의 노
하우와 방식에 대해서는 저쪽이 한발 앞서 있었
고, 「와타루」도 캐릭터 디자인이나 설정 시점에서
부터 스튜디오 라이브의 색채가 강했습니다. 「이
렇게 표현을 했구나」, 「그림자 없이도 이렇게 그릴
수가 있구나」라는 식으로 감탄했던 부분이 많았
고, 이는 저에게 많은 공부가 되었습니다. 또한 스
튜디오가 서로 자극을 주고 받으며 성장할 수 있
다는 점도 당시에는 신선했습니다.

—— 「와타루」의 1년 방영을 거쳐, 1989년부터는
「마동왕 그랑죠」가 시작되었습니다. 동시에 제작
하던 시기도 있었던 것 같은데, 다음 작품에 대해
서 어떻게 생각하셨습니까?

「와타루」 제작 중에는 와타루만 생각하고 있었는
데, 종반에 들어서면서 이우치 감독님은 이미 다
음 작품의 일을 하고 계셨고, 저도 캐릭터 표를 봤
던 기억이 있습니다. 「그랑죠」는 「와타루」보다도
한층 세련된 디자인으로 스튜디오 라이브의 분위
기가 한층 강해진 인상이었습니다. 로봇도 좀 더
마니악해졌고 SF 분위기가 있었습니다. 「와타루」
의 현장 업무를 끝낸 사람들부터 순서대로 「그랑
죠」로 옮겨갔습니다. 병행하던 시기에는 바빴지
만, 지금보다는 제작 스케줄이 넉넉했습니다. 후
쿠다 미츠오 씨가 연출을 담당한 1화를 러쉬 시사
로 보고 「굉장하다」라고 생각했습니다.

—— 폭발적인 인기가 있던 「와타루」의 직후였는
데, 현장의 분위기는 어땠습니까?

저희 연출부에서 보기에는 아직 젊었던 제작진들
이 이 「와타루」를 통해 한층 성장했으니 다음 작품
은 문제 없을 거라는 느낌을 받으며 시작했습니다.
이우치 감독님이 이 무렵부터 주변 사람들과 술을
마셨고, 가스나 라비 등의 캐릭터에게 내부 분열
이라는 색다른 요소를 넣었던 것도 현장이 잘 돌
아갔다는 증거겠죠. SF풍의 세계관은 선라이즈의
주특기였고, 「와타루」의 경험과 두려움을 모르던
기세가 잘 맞아떨어져 제작진이 가장 순풍을 탔던
시기였다고 생각합니다.
「그랑죠」의 세계관과 디테일을 구축할 수 있었던
것은 역시 「와타루」가 있었기 때문입니다. 주인공
이 세 명의 소년이라는 것은 어린이용 작품의 왕
도였고, 토라오 같은 캐릭터의 뒷배경도 엮이면서
스토리에 깊이를 줬습니다. 「와타루」에서 얻었던
경험치를 살리는 한편, 달세계를 무대로 한 SF 작
품으로 만들어서 세계관을 명확히 나눈 것도 좋았
습니다.

—— 연출면에서 「와타루」와 「그랑죠」를 구분해서
생각하셨습니까?

저 자신이 미숙했기 때문에 그럴 여유는 없었고,
단순히 다른 작품이라고 나눠서 생각했습니다. 하
지만, 두 작품의 바탕에는 「달리는 레일은 같다」라
는 의식이 있어서 그걸 전제로 비교적 SF에 가까
운 「그랑죠」를 좀 더 하드한 방향성으로 만들려고
했습니다.

—— 그리고 1990년, 다시 「와타루 2」가 제작되
었는데요. 그때는 어떤 기분이었습니까?

「그랑죠」도 잘 만들어진 작품이라고 생각했기 때
문에 이야기를 들었을 때는 「제3의 신작이 아니라
또 와타루인가」라고 느꼈습니다. 「와타루」로 돌
아가는 것은 상업적으로 이해할 수 있었습니다만,
가장 큰 걱정은 「어떤 식으로 돌아가야 하나」라는
것이었습니다. 와타루를 연령적으로 성장시켜야
하는지 작품의 대상인 어린이들도 전작을 모르는
아이들부터 2년 동안 성장한 아이까지 다양했던
만큼 단순히 이전과 똑같이 제작할 수는 없었습니
다. 또, 예전에는 예상하지 못했던 성인팬들의 눈
도 「2」에서는 의식할 필요가 있었기 때문에 최초
의 「와타루」보다도 기획이 힘들었습니다.

—— 「와타루 2」는 전작과 비교해봐도 시리어스
한 작풍이 특징이었고, 29화부터는 「초격투(초파
이트)편」으로 제목을 바꿨는데 그 이유는 무엇인
가요?

상세한 경위는 기억나지 않지만, 시리어스한 방향
성을 강조하려는 의도였던 것 같습니다. 싸움이
계속되면 자연스럽게 그렇게 되겠죠. 시바라쿠 선
생이 적이 되는 전개도 쇼킹했습니다. 새로운 악
역을 만들면 간단하지만, 원래 깊은 관계였던 캐
릭터가 악역이 되는 것은 또 다른 변화구입니다.
개그에 치우쳤던 시바라쿠 선생을 적으로 만들면
서 시리어스한 전개로 끌어갔기 때문에 밸런스 잡
기가 더 어려웠다고 생각합니다.

—— 이 무렵에 이우치 감독님은 외전 소설 「토라
오전설」, 「토라오전」 등을 쓰고 계셨죠.

원래 그다지 일을 쌓아 두는 분이 아니셨고, 이야
기를 쓰는 걸 좋아하셨으니까요. 특히 「와타루」는
어린이 대상 작품에서 시작되었으니 소설이라는
형태로 더 순수하게 세계관을 파고드는 것이 즐거
우셨을 거라고 생각합니다. 함께 회사 경영을 하
면서 이우치 감독님에게 다양한 의뢰가 왔기 때문
에 연극 대본을 쓰고 바로 TV 각본을, 그게 끝나
면 또 무대 대본을 쓰시는 다채로운 활동을 하셨
죠.

—— 그 후에도 1997년에 「초마신영웅전 와타루」
가 제작되어 10년 가까이 이어지는 시리즈 작품
이 되었죠.

그 무렵에는 저도 전작들만큼 깊이 관여하지는 않

았지만, 현장의 「와타루」 신작에 대한 의지는 전해져 왔습니다. 하지만 「2」 때처럼 새로운 걸 하지 않으면 안 된다는 괴로움이 있었고, 계속 히트시킬 수 있는 방법을 생각하지 않으면 안되었습니다. 또, 같은 어린이 대상이라도 타겟 연령층을 이전보다 조금 올렸기 때문에, 그 부분의 밸런스에 대해서도 고민을 했습니다. 앞에서 말한 「어떻게 돌아갈까」라는 문제가 다시 불거졌죠. 이야기 자체는 완결이 됐고, 그 뒤를 그린다면 차라리 와타루를 고등학생으로 만들까… 라고도 생각했습니다. 이우치 감독님이 「와타루」와 「그랑죠」로 성공한 실적이 있습니다만, 제 안에는 「더 새로운 것에 도전하고 싶다」는 마음이 있었고, 그러면서도 「와타루」라는 작품에 대한 사명감과 책임감도 있다보니 제 입장에서는 더 힘들었다고 생각합니다. 결과적으로 앞선 「와타루 2」작품을 답습한 리부트가 되어버렸습니다.

주인공인 와타루는 평범한 초등학생이니 신부계에 소환되어도 마지막에는 반드시 현생계로 돌아갑니다. 결론적으로 「와타루」에서는 이러한 스타트와 골 지점을 갖고 있는 와타루의 캐릭터를 바꿔서는 안 됐습니다. 다른 캐릭터들은 아직 여러 묘사를 할 수 있는 여지가 있었지만, 와타루를 바꾸면 작품 자체가 「와타루」가 아니게 되어버립니다. 하지만 세이쥬나 도도 등 새로운 캐릭터와 각본으로 「초」의 재미와 세계관은 충분히 전해졌다고 생각합니다.

주인공은 이야기의 상징이기 때문에 아무래도 자유도가 낮습니다. 「그랑죠」에서도 메인 3명 중에 다이치(장민호)는 어디에나 있는 평범한 소년입니다. 하지만 빠져서도 안되고, 성장하더라도 캐릭터가 변해선 안되는 존재죠.

—— 돌아보면, 1993년부터 발매된 OVA 「끝없는 시간의 이야기」는 「와타루」의 종결을 떠오르게 하는 내용이었죠.

그 무렵에는 이미 「이우치 감독님만의 와타루 상」이 구축되어 있었기 때문에 그러한 점이 작품에 반영되었다고 생각합니다. 지금이라면 좀 더 단순하게 예를 들어 「토라오전」을 써서 이야기를 보완하고 완결하는 방식도 생각할 수 있었겠지만, 어디까지나 주인공이 와타루였던 당시에는 그렇게 하기가 어려웠겠죠. 「초」의 제작도 그보다 뒤니까 자신의 손으로 「와타루」를 마지막까지 지켜보겠다는 생각이 있으셨는지도 모르겠습니다.

—— 제작 현장에서 이우치 감독님과 각화 연출 담당은 어떤 식으로 작업했습니까?

이우치 감독님은 시나리오를 굉장히 철저하게 살펴보는 분이셨고, 「와타루」의 최종화나 「초」의 후반도 본인이 직접 쓰셨습니다. 콘티 담당이 제출한 콘티도 스스로 수정을 하셨죠. 하지만 근본적으로 다 고치기보다는 딱 써먹기 좋은 개그 장면이 있으면 그걸 더 살리는 방향으로 고치는 식의 수정을 전편에 걸쳐서 하셨다는 느낌입니다. 연출 방식에 대해서는 쉽게 설명하기 어렵습니다만, 자신의 담당 화수에 대한 여러가지 의견을 말하고, 그것을 다른 연출자가 판단하는 방식입니다. 자신의 화수에 어떤 수정이 있었는지를 다른 제작진들도 알 수 있게 말하는 거죠. 이우치 감독님

은 작품의 기초가 되는 부분에 대해서 특히 엄격하셨는데, 예를 들어 '더러운 말을 쓰면 안된다' 같은, 제작진 모두가 지켜야 할 방향성이 있었습니다. 거기서 「죽인다」, 「죽어라」 같은 대사가 들어가 있지 않은지 시나리오 시점에서부터 살펴보고, 다른 연출이 수정한 부분을 확인하고, 자신의 화수에서도 거기에 신경 쓰는 것을 반복합니다. 서로의 업무를 부정하는 것이 아니라 기초에서 이탈하지 않도록 모두 체크를 공유하는 이미지라고 할까요. 제가 먼저 나서서 다른 연출가의 화수에 의견을 내는 경우는 거의 없었습니다.

구체적으로는 편집이나 초호시사를 연출가 전원이 봅니다. 그걸 보고 궁금한 것을 그 자리에서 묻고, 누군가가 꽤 괜찮은 연출을 했으면 그걸 훔치려고 슬쩍 궁리하기도 합니다(웃음). 어쨌든 자신이 담당하지 않은 화수도 함께 보면서 의견을 교환하게 되어 자극을 받는 것과 동시에 자연스럽게 공통된 인식이 만들어집니다. 이렇게 하면 설정자료에는 없는 「이 캐릭터는 이런 이미지군요」라는 감각이 전해집니다. 이야기의 근본이나 캐릭터의 이미지를 무너뜨리지 않는다면 어떤 연출도 「먼저 하면 장땡」이라는 분위기가 있었습니다. 설정에 없는 이상한 표정을 그린다든가 하는 식이죠. 스튜디오 라이브에서 아시다 씨가 히미코의 개그 연출을 그리면 거기에 푹 빠져들었습니다.

콘티나 시나리오에 충실하게 만드는 것을 우선하는 현장도 있는데, 물론 그것도 중요합니다. 단지, 이우치 감독님은 누군가를 상처 입히거나 불필요하고 저속하게 하지 않는 이상은 연출도, 연기도 모두 제작진의 자유에 맡겼습니다. 그런 자유와 이우치 감독님의 깊은 마음 씀씀이 덕분에 「재미있고 멋진」 작품이 만들어졌다고 생각합니다.

—— 마동왕의 입체물은 지금도 계속 만들어지고, 2020년에는 신작 「칠혼의 류진마루」가 제작되는 등 두 작품은 지금까지도 이어지는 인기가 있다고 생각합니다.

지금 봐도 작품의 퀄리티가 높죠. 깔끔하게 만들어졌다고 할까, 작화도 각본도 흔들림이 없고 생각한 대로 매번 연출이 이뤄졌습니다. 애니메이션이라는 것은 좋은 각본이나 설정이 있어도 제대로 연출하지 않으면 작품 자체가 살아나지 않습니다. 현재의 애니메이션은 스케줄상 어쩔 수 없는 부분도 있습니다만, 연출이 충분하지 않더라도 설정대로의 연기가 된다면 괜찮다고 넘어가기도 하고, 또는 연출을 위해서 막대한 스케줄을 짜지 않으면 안 됩니다. 「와타루」와 「그랑죠」는 제작의 시대, 장소, 방향성 모두가 잘 맞아떨어진 거죠.

그렇게 잘 짜인 현장은 처음이었고, 굉장히 충실하게 일하기도 쉬웠습니다. 당시에는 기술과 셀화 매수의 제약이 있었지만 그것도 추억입니다. 다른 제작진의 일을 가까이서 볼 수 있었고, 제작 스케줄에 대해서도 축복받은 환경이었다고 생각합니다. 또한 이우치 감독님이라고 하는 변치 않는 사람이 중심에 있고, 그 존재감을 통해 저희 제작진들이 하나가 되었다고 생각합니다. 제7스튜디오의 젊은 제작진들은 부서를 넘어서 자연스럽게 친해졌고, 감독님과 같이 한잔하거나 토요일에는 스튜디오에서 게임을 하기도 했죠. 이우치 감독님도 재

미있는 분이라 모두 마음이 편했습니다. 코로나 이전까지는 연말에 당시의 제작진들이 모이기도 했죠. 아마도 「와타루 2」 때였을까요. 이우치 감독님과 한번 시나리오 때문에 싸운 적이 있습니다. 회사에서 제작진들과 마시던 가벼운 술자리였는데, 제가 「이 시나리오로는 콘티를 못 그립니다」라고 한 마디 했더니 이우치 감독님이 「다른 녀석들은 나가 있어」라고 모두 내보내셨습니다. 그런데 둘만 남으니 싸우고 싶은 생각이 없어졌고, 감독님도 「아, 그랬었나」라며 이해해 주시고 바로 화해했죠. 지금은 그렇게 의견을 부딪칠 수 있는 기회 자체가 적으니까요.

—— 이우치 감독님과의 에피소드를 조금 더 들려주세요.

「와타루」 이전의 이우치 감독님은 술도 마시지 않고 낯을 많이 가리는 이미지였습니다. 도쿄무비신사에서는 다른 연출가에게 「이우치 감독님과는 한 번도 말을 섞은 적이 없다」라는 얘기까지 들었습니다. 저는 이우치 감독님에게 있어 친해지기 쉬운 사람이었을까요? 업무적으로도 사적으로도 잘 맞아서 주변에서 「부반장님」이라고까지 불렸습니다. 한번 친해지고 나서는 여러 가지 이야기를 들려주셨고, 「한 달에 한 번, 고급 프랑스 요리를 혼자 먹으러 가는데 내가 살 테니 같이 가자」라고 말씀하셨을 때는 양복을 새로 맞춰야 해서 지출이 더 컸습니다(웃음). 여행을 좋아하셨던 이우치 감독님이 제가 고향인 니이가타에 갈 때도 동행하셔서, 저는 집에서, 감독님은 호텔에서 지역주를 마셨죠. 감독님은 그때부터 술을 드시게 됐습니다 그때까지는 하룻밤에 맥주 한 캔이 주량이셨죠.

과묵하지만 멋을 아는 분이셨습니다. 지금 생각하면 좋아하는 일을 기뻐하면서 즐기시는 성격이 작품에도 반영된 것 같습니다. 마음속에 「와타루」의 분위기를 품고 계셨던 거죠. 1994년 애니메이션 「야마토 타케루」도 소년이 활약하고 로봇이 따라오는 원점회귀 같은 작품이어서 굉장히 즐겁게 만들었습니다.

상경한 뒤에는 부모님보다도 더 긴 시간을 함께 보낸 이우치 감독님. 서로 절차탁마한 아시다 씨와 스튜디오 라이브 분들, 제7스튜디오의 제작진과 「와타루」와 「그랑죠」를 만든 것은 지금의 제가 있을 수 있는 토대가 되었고, 인생에 있어서 가장 충실했던 시기였다고 생각합니다.

(2022년 2월 17일 취재)

● Profile

콘도 노부히로 1964년생. 일본 니이가타 현 출신. 애니메이션 제작 회사 「주식회사 브릿지」 대표. PAC, 도쿄무비신샤(현 톰스 엔터테인먼트)에서 해외용 합작 애니메이션 제작에 관여했고, 일본 공중파용 작품은 「마신영웅전 와타루」가 데뷔작이다. 이우치 슈지 감독 작품으로는 「와타루」 시리즈 외에 「마동왕 그랑죠」(1989), 「엄마는 초등학교 4학년」(1992), 「야마토 타케루」(1994)에서 콘티와 연출을 담당했다. 감독 작품은 「마동왕 그랑죠 모험편」(1992), 「개구리 중사 케로」(2004~2011), 「노부나간」(2014), 「소년 아시베 GO! GO! 고마」(2016) 등 다수. 최신작은 「유☆희☆왕 고 러시!!」(2022) 등이 있다.

▲ 소설 「마신영웅전 와타루 토라오전설 1」 삽화(1990년)

▲ 소설 「마신영웅전 와타루 토라오전설 1」 삽화(1990년)

▲ 소설 「마신영웅전 와타루 토라오전설 1」 삽화(1990년)

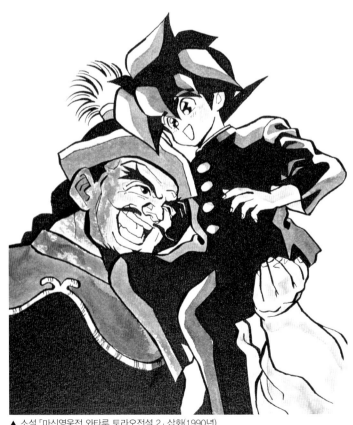

▲ 소설 「마신영웅전 와타루 토라오전설 2」 삽화(1990년)

▲ 소설 「마신영웅전 와타루 외전 토라블루 판타지」 삽화(1996년)

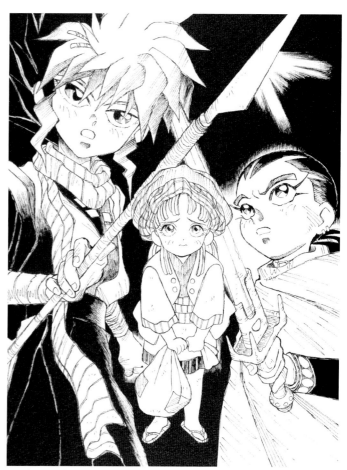

▲ 소설 「마신영웅전 와타루 외전 토라블루 판타지」 삽화(1996년)

▲ 소설 「마신영웅전 와타루 외전 토라블루 판타지」 삽화(1996년)

▲ 소설 「마신영웅전 와타루 외전 토라블루 판타지」 삽화(1996년)

「마동왕 그랑죠편」

▲ 소설 「마동왕 그랑죠 X 암흑의 소년」 삽화(1994년)

▲ 소설 「마동왕 그랑죠 Y 남해의 마왕」 삽화(1994년)

▲ 소설 「마동왕 그랑죠 Y 남해의 마왕」 삽화(1994년)

▲ 소설 「마동왕 그랑죠 Y 남해의 마왕」 삽화(1994년)

▲ 소설 「마동왕 그랑죠 Y 남해의 마왕」 삽화(1994년)

▲ 소설 「마동왕 그랑죠 Y 남해의 마왕」 삽화(1994년)

▲ 소설 「마동왕 그랑죠 Y 남해의 마왕」 삽화(1994년)

▲ 소설 「마동왕 그랑죠 Y 남해의 마왕」 삽화(1994년)

「마신영웅전 와타루 & 마동왕 그랑죠 메모리얼 아카이브」

감수	● 株式会社サンライズ
편집·구성·집필	● 島田康治（株式会社TARKUS）
구성·집필	● 五十嵐浩司、井上雄史、高柳 豊
취재원고 집필	● 栗原昌宏、加納 遵
디자인	● 坂入 勝、中嶋寿人
자료 협력	● 株式会社タカラトミー

「마신영웅전 와타루 & 마동왕 그랑죠전 스태프」

기획·프로듀싱	● 木内拓馬（株式会社サンライズ）
프로듀싱	● 古賀新平（株式会社エニー）
	● 田中秀俊（株式会社クレイジーバンプ）
	● 町 隆太郎（株式会社クレイジーバンプ）

1판 1쇄 | 2023년 1월 30일
지 은 이 | 선라이즈
옮 긴 이 | 김 익 환
발 행 인 | 김 인 태
발 행 처 | 삼호미디어
등 록 | 1993년 10월 12일 제21-494호
주 소 | 서울특별시 서초구 강남대로 545-21 거림빌딩 4층
 www.samhomedia.com
전 화 | (02)544-9456(영업부) / (02)544-9457(편집기획부)
팩 스 | (02)512-3593

ISBN 978-89-7849-675-9 (13600)